360°全方位解析

漫畫角色
臉‧髮型‧表情
入門

中村仁聽 監修

三悅文化

前言

　　我在漫畫家養成學校教了30年以上，從未像現在如此確實地感覺到，漫畫產業來到了轉折點。

　　5年前為了熟悉G筆等沾水筆，我在漫畫原稿用紙上反覆練習畫了1000條漂亮的線。另外，我教過裁網點紙，處理天空或海洋等寫實的色調。學生努力學習技術，當上助手，得到漫畫獎，順利出道。現在，7成學生使用電腦畫漫畫。每年也有學生在web comic等網站在學出道。

　　和當時出道至少需要2～3年相比，這是難以想像的速度。立志成為漫畫家的人畫功提升，製作漫畫的技巧滲透到心中。這是能自由地把喜歡的事變成工作的時代。

　　然而，光憑氣勢大概會誤入「五里霧中」。把喜歡的事當成工作，前方一定有濃霧籠罩。這時，借用前人的智慧也不錯。只要閱讀技法書，上面毫不吝嗇地介紹了專家的技術。在本書中，從角色畫法的基礎到人物的情感表現，介紹了許多重點。但願各位能以這些為提示，創造出把焦點放在登場人物的內心想法，真實又有魅力的角色。

監修 **中村仁聰**

目 錄

Part 1

「臉部」描繪的基本與訣竅　11～71

Part2 描繪「髮型」的基本與訣竅　　73～125

Part3 描繪「表情」的基本與訣竅　127～173

Part 4 形形色色的角色與臉部的表現 175～221

360° 素描一覽表

本書的特點與用法

本書聚焦在「臉部」的畫法，帶大家一起學習漫畫角色的畫法。所有角度、表情的畫法都會解說，就能初學者也能確實進步！

 本書的特點

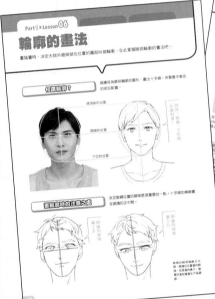

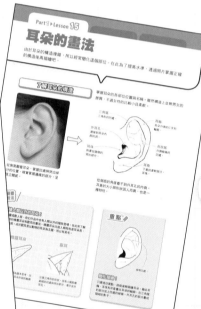

充分解說「想要了解！」的部分！

1

藉由照片和圖解完整解說！

許多作為作畫資料的照片、插畫和插圖一起刊出。一起來學習臉部的角度和部位等的畫法。

能按照順序學習畫法！

2

能經由過程學習畫法！

從輪廓的畫法到部位的畫法、依照角度的外觀等，都將按照順序仔細解說。從照片開始畫的步驟也要確認。

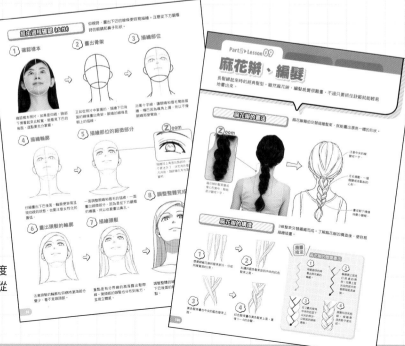

複雜的構圖
解說也很齊全！

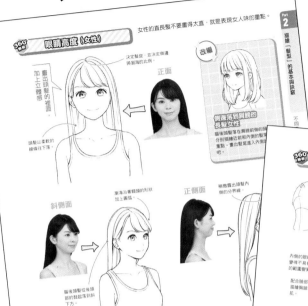

3

從360度各種
角度解說！

不只正面，側面和斜側面、仰視和俯瞰等，從各種角度的照片與資料也很豐富。附有「360°解析」圖示的項目就是記號。

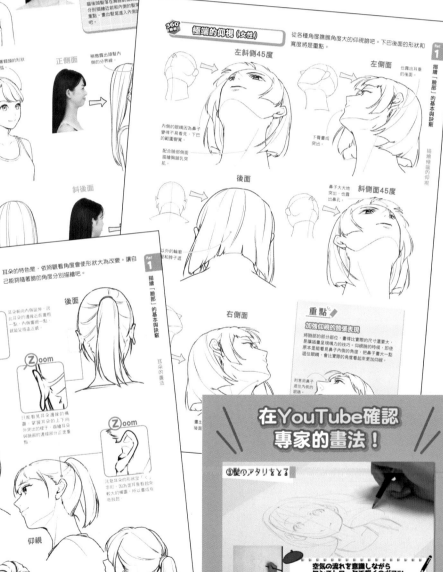

在YouTube確認專家的畫法！

在本書擔任作畫的專業繪師火照ちげ的畫法示範，會在YouTube特別公開！和書本搭配也觀看影片，作為作畫的參考吧！
【URL】https://www.youtube.com/user/SEITOSHA

本書的用法

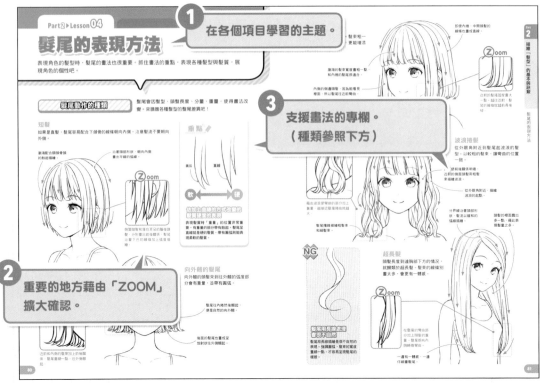

① 在各個項目學習的主題。

③ 支援畫法的專欄。（種類參照下方）

② 重要的地方藉由「ZOOM」擴大確認。

③ 插畫進步的４個建議。

重點

**仰視時
耳朵畫成放平**

仰視時，臉部的各個部位會變成稍微擠壓的形狀。耳朵形狀和眼睛高度時相比，會變成放平的形狀，因此得注意描繪。

介紹讓插畫變得更有魅力的訣竅。

改編

**瀏海垂下的
仰視的插畫**

即使瀏海垂下的狀態，瀏海的可見面積也很小。注意別被瀏海的分量與長度迷惑。

介紹應用技術的新技巧。

NG

**頭髮的面積太大
看起來不像仰視**

在仰視的插畫中頭髮位於最遠的位置。瀏海的可見面積畫小一點。

和實例一起解說作畫時容易失敗的部分。

漫畫技法

眨眼的畫法

注意實際上眨眼時，上眼瞼是朝下的弧線，不過在插畫的情況是朝上的弧線。

介紹簡化等漫畫獨有的表現。

此外 **附360°素描一覽表！**

了解眼睛高度、仰視、俯瞰等不同角度的臉部畫法的一覽表。可以立即翻閱立即參考。

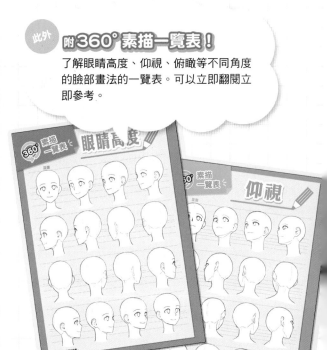

Part 1

「臉部」描繪的基本與訣竅

掌握描繪漫畫角色臉部的基本吧。
理解了臉部的骨骼、肌肉的構造與組織後，
根據樣本照片，以眼睛高度、俯瞰、
仰視等各種角度描繪吧。

了解臉部的骨骼

臉部的骨骼是作畫的基礎知識，必須充分理解。一面掌握基本的外型，一面配合插畫簡化，正是漫畫角色素描的重點。

正面的骨骼圖

頭頂部大，下巴尖細。臉部的部位以鼻子為中心對稱地配置。

前頭骨
從眼窩覆蓋上面的前頭部分的骨骼。

側頭骨
覆蓋臉部側面的骨骼。

眼窩
在臉部正面塞入眼球的凹處。

鼻骨
像是覆蓋鼻孔的骨骼。

顴骨
臉頰的骨骼，向外側突出。

上顎骨
在顏面中心，左右對稱的大塊骨骼

下顎骨
和上顎骨成對的骨骼，在臉部是最大的。

後面的骨骼圖

人類的後頭部被3大塊骨骼覆蓋。從頸骨後方能看見下顎骨的腮幫子部分。

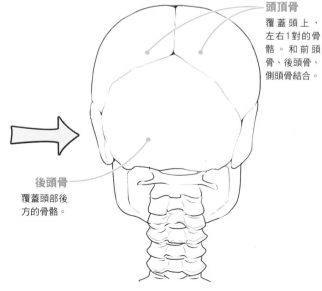

頭頂骨
覆蓋頭上，左右1對的骨骼。和前頭骨、後頭骨、側頭骨結合。

後頭骨
覆蓋頭部後方的骨骼。

側面的骨骼圖

後頭部大幅向後方突出，脖子偏後方連接著。要注意位置關係。

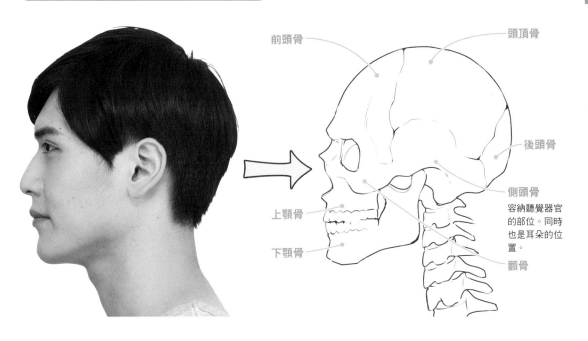

前頭骨

頭頂骨

後頭骨

側頭骨
容納聽覺器官
的部位。同時
也是耳朵的位
置。

上顎骨

下顎骨

顎骨

男女骨骼的差異

和男性相比女性的骨骼小一圈。下巴也不像男性那樣有稜角，特色是比較細。

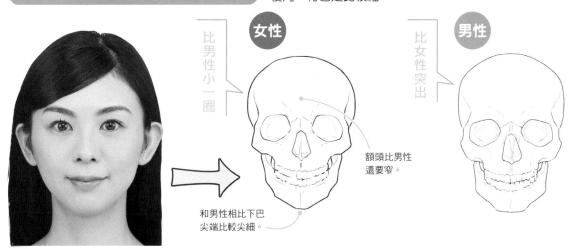

比男性小一圈

女性

比女性突出

男性

額頭比男性
還要窄。

和男性相比下巴
尖端比較尖細。

重點✎

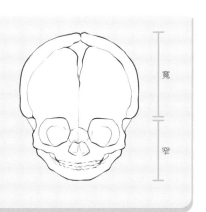

寬

窄

大人與小孩
骨骼的差異

小孩的頭整體比大人還要小，但是頭部比臉部還大。眼睛、嘴巴等各個部位比起大人，在臉部所占的比率也比較大。描繪時要掌握各部位的大小與平衡。

做出表情的臉部肌肉

肌肉附著在臉部的骨骼上，藉由肌肉活動能做出表情。一起來了解構成臉部的肌肉的位置、功能與活動方式吧！

了解肌肉的部位

臉部有無數條肌肉，用來活動嘴巴和眼睛等。掌握肌肉的動作，在作畫時活用吧。

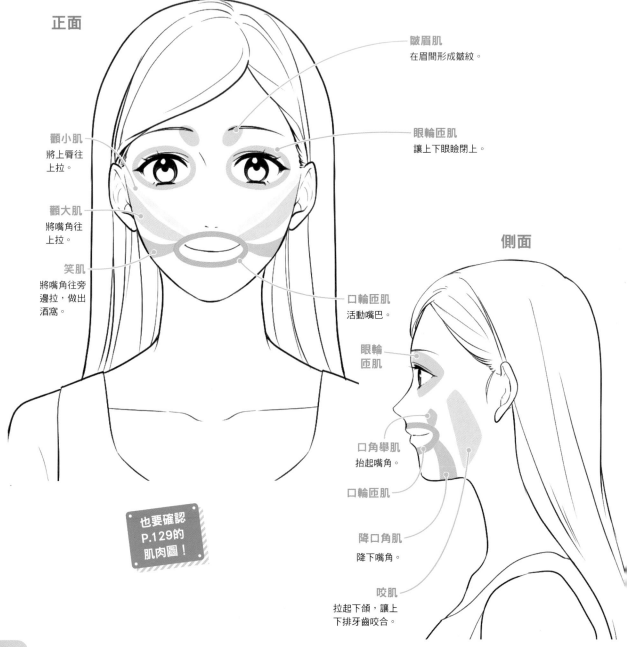

正面

皺眉肌
在眉間形成皺紋。

眼輪匝肌
讓上下眼瞼閉上。

顴小肌
將上唇往上拉。

顴大肌
將嘴角往上拉。

笑肌
將嘴角往旁邊拉，做出酒窩。

口輪匝肌
活動嘴巴。

側面

眼輪匝肌

口角舉肌
抬起嘴角。

口輪匝肌

降口角肌
降下嘴角。

咬肌
拉起下頜，讓上下排牙齒咬合。

也要確認
P.129的
肌肉圖！

肌肉與臉部部位的關係

依照肌肉的動作，臉部部位的形狀會跟著改變。一邊看照片確認一邊套用於插畫上吧。

眉間與眉毛往內靠近

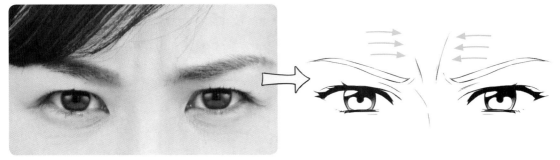

注意眉頭的角度與眉間的皺紋。眼睛也從杏仁形變成稍微擠壓的形狀。

皺眉肌收縮，眉間形成縱向皺紋。因為皮膚連接，所以眉毛也拉到內側。

下眼瞼不動

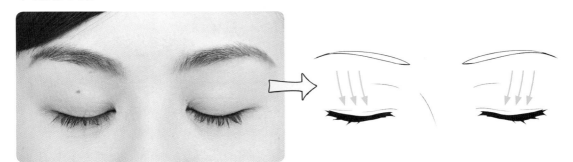

可知上眼瞼直接往下。如果是女性，也要強調睫毛。

眼輪匝肌讓上眼瞼往下移動，閉上眼睛。注意下眼瞼不會往上移動。

嘴角上揚

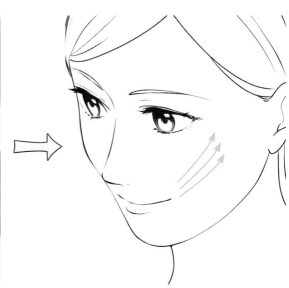

嘴角被臉頰的動作拉扯，看得出彎曲。臉頰的鼓起也很重要。

顴大肌讓嘴角往斜上方拉，能讓嘴型做出笑容。

將「寫實」簡化

雖然實物的摹寫與素描很重要，不過要畫漫畫插畫，必須從「寫實」簡化。一起來磨練把人的特徵畫成插畫的表現方法吧！

部位的變化

實際的照片、肌肉和骨骼構造，在畫成漫畫角色時要掌握差異。

實物

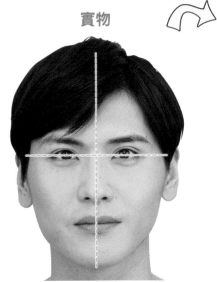

20歲左右的男性的照片。有些細長的輪廓，十字的輪廓線恰好在各部位的中心。

肌肉、骨骼

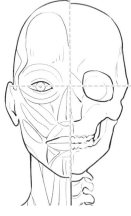

肌肉和骨骼搭配的圖。確認輪廓、眼睛、耳朵、鼻子、嘴巴等位置。訣竅是要注意突出的顴骨。

漫畫角色

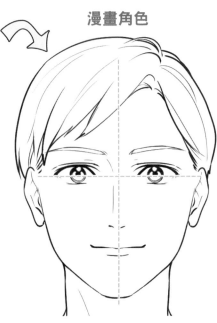

以實際部位的位置和大小為基本簡化描繪。重點是雖然畫出鼻梁但鼻孔簡化，眼睛也畫得比實物大。

重點 ✏

寫實 ←————————————→ 簡化

掌握特徵簡化！

如果是寫實的素描，從嘴唇的皺紋到牙齒的分界線、牙齦、舌頭形狀連細微部分都會描繪，不過畫成漫畫素描時，光是齒列、舌頭外型就能充分表現嘴巴裡面。配合自己的畫風偏好靈活運用吧！

詳細描繪嘴巴裡面，會變成有些怪誕的印象。如果是男性，可以連小舌都畫出來。很適合驚悚筆觸的畫風。

嘴唇的皺紋、牙齒和喉嚨深處等適度簡化的插畫。線條簡潔，從寫實～偏簡化等廣泛的畫風都適合。

牙齒和舌頭簡化，變成記號的插畫。雖然並非正確的形狀與位置，不過一眼就能認出是嘴巴的插畫。適合偏簡化的畫風。

臉部的平衡與插圖化

人的臉部按照左邊的照片分成15等分時,各個部位左右對稱,充分取得平衡。

實物

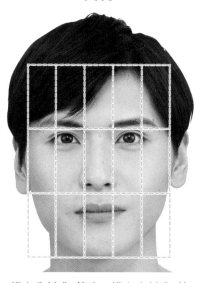

縱向分割成3等分,橫向分割成5等分,掌握各部位的特徵。重點是左右對稱。

漫畫角色

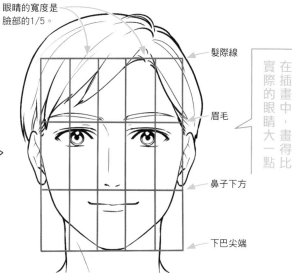

眼睛的寬度是臉部的1/5。

髮際線

眉毛

鼻子下方

下巴尖端

在實際的插畫中,畫得比實際的眼睛大一點

雖然比實物簡化,不過保持部位的基本位置平衡就會變好。

臉部的各種平衡

刻意讓上述的臉部失去平衡,就能表現角色的個性與特色。

眼睛之間的距離

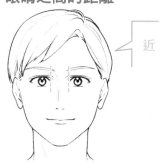

近

眼睛之間的距離近,臉部就有稚嫩的印象。

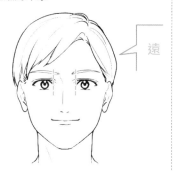

遠

眼睛之間的距離分開,臉部就有成熟的印象。

鼻子和嘴巴的距離

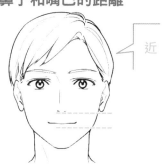

近

鼻子和嘴巴的距離近,就有女性般小臉的印象。

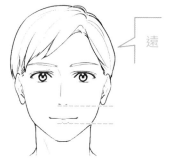

遠

鼻子和嘴巴分開,臉部就有男性般長臉的印象。

NG

不協調感的真面目是左右不對稱

描繪臉部部位的位置時,得不斷注意「左右對稱」。將臉部縱向分成兩半時,眉毛位置、眼睛大小和嘴唇長度等不對稱的插畫平衡很差,會有不協調感。但是,加上表情時刻意不對稱是OK的。

分別描繪男女的臉部

女性的臉部和男性的臉部相比，看得出來輪廓和部位的形狀有所差異。理解各自的特徵，活用在插畫中吧。

男女的差異與特徵

分別描繪男女的差異。像是輪廓、眼睛大小、睫毛長度等，掌握各自的特徵描繪吧。

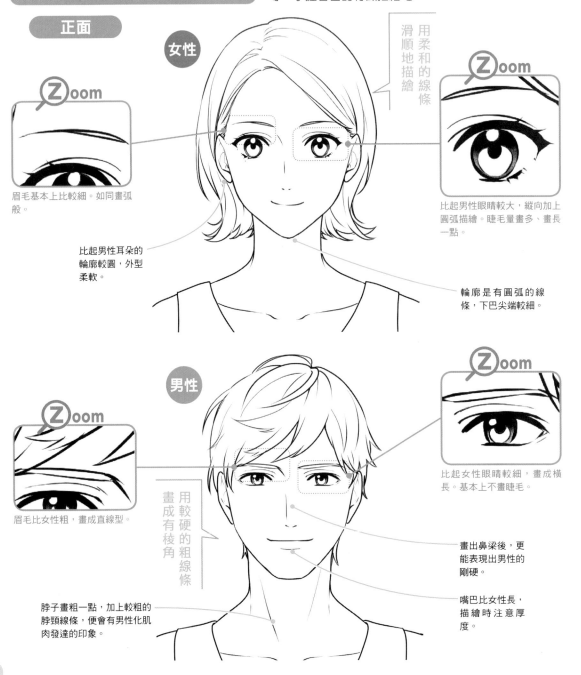

正面

女性

用柔和的線條滑順地描繪

Zoom

眉毛基本上比較細。如同畫弧般。

比起男性眼睛較大，縱向加上圓弧描繪。睫毛量畫多、畫長一點。

比起男性耳朵的輪廓較圓，外型柔軟。

輪廓是有圓弧的線條，下巴尖端較細。

男性

Zoom

比起女性眼睛較細，畫成橫長。基本上不畫睫毛。

用較硬的粗線條畫成有稜角

眉毛比女性粗，畫成直線型。

畫出鼻梁後，更能表現出男性的剛硬。

嘴巴比女性長，描繪時注意厚度。

脖子畫粗一點，加上較粗的脖頸線條，便會有男性化肌肉發達的印象。

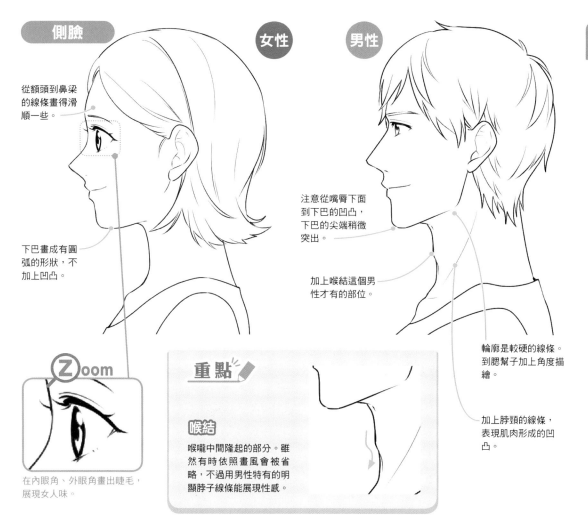

側臉　　　女性　　　男性

從額頭到鼻梁的線條畫得滑順一些。

下巴畫成有圓弧的形狀，不加上凹凸。

Zoom

在內眼角、外眼角畫出睫毛，展現女人味。

注意從嘴唇下面到下巴的凹凸，下巴的尖端稍微突出。

加上喉結這個男性才有的部位。

重點

喉結

喉嚨中間隆起的部分。雖然有時依照畫風會被省略，不過用男性特有的明顯脖子線條能展現性感。

輪廓是較硬的線條。到腮幫子加上角度描繪。

加上脖頸的線條，表現肌肉形成的凹凸。

不分性別的角色

也來試著描繪有男性特徵的女性角色，或是有女性特徵的男性角色。

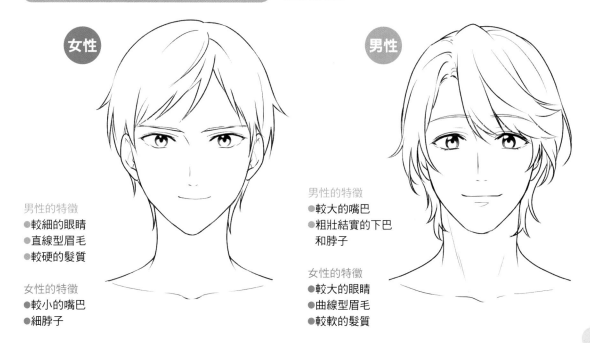

女性　　　男性

男性的特徵
●較細的眼睛
●直線型眉毛
●較硬的髮質

女性的特徵
●較小的嘴巴
●細脖子

男性的特徵
●較大的嘴巴
●粗壯結實的下巴和脖子

女性的特徵
●較大的眼睛
●曲線型眉毛
●較軟的髮質

了解脖子的軸與活動方式

支撐頭的脖子是調整插畫的平衡時很重要的部位。正確理解脖子的軸與自然的活動方式，畫出具有穩定感的插畫吧。

了解脖子的軸

掌握脖子的軸這邊肌肉的形狀與位置，畫出從脖子到鎖骨的自然線條。

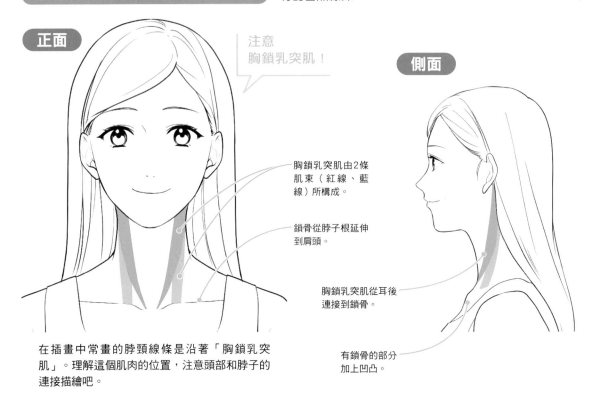

正面

注意
胸鎖乳突肌！

胸鎖乳突肌由2條肌束（紅線、藍線）所構成。

鎖骨從脖子根延伸到肩頭。

在插畫中常畫的脖頸線條是沿著「胸鎖乳突肌」。理解這個肌肉的位置，注意頭部和脖子的連接描繪吧。

側面

胸鎖乳突肌從耳後連接到鎖骨。

有鎖骨的部分加上凹凸。

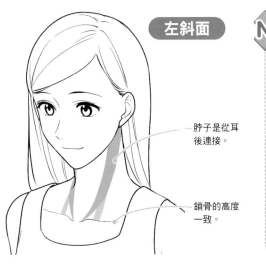

左斜面

脖子是從耳後連接。

鎖骨的高度一致。

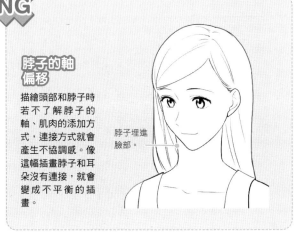

NG

脖子的軸偏移

描繪頭部和脖子時若不了解脖子的軸、肌肉的添加方式，連接方式就會產生不協調感。像這幅插畫脖子和耳朵沒有連接，就會變成不平衡的插畫。

脖子埋進臉部。

脖子自然的動作

注意「胸鎖乳突肌」，畫出脖子往左右傾斜，或是搖頭的插畫。

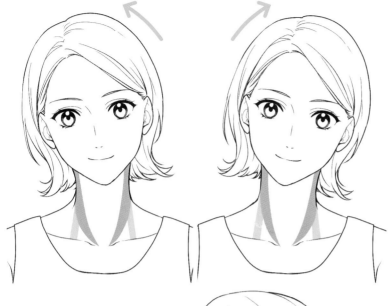

脖子往左右傾斜

輪廓中的臉部部位直接配置，整個頭傾斜。脖子彎曲的一邊肌肉收縮，外側的肌肉伸展。

左右轉脖子

注意「胸鎖乳突肌」從耳後伸展。注意藉由轉脖子，「胸鎖乳突肌」的線條會浮現。

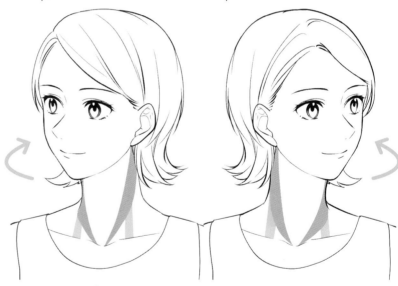

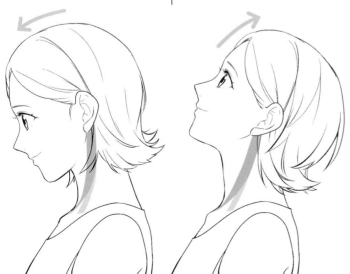

脖子前後擺動

臉朝上脖子會伸長，朝下則會縮短。描繪側臉時後頭部不要變得平坦，要注意圓弧。

輪廓的畫法

畫插畫時，決定大致外貌與部位位置的圖就叫做輪廓。在此掌握臉部輪廓的畫法吧。

何謂輪廓？

描繪成為臉部輪廓的圓形，畫出十字線。來看看平衡佳的部位配置。

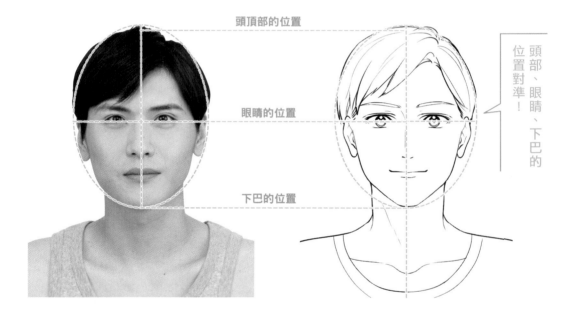

頭頂部的位置

眼睛的位置

下巴的位置

頭部、眼睛、下巴的位置對準！

畫輪廓時的注意之處

決定眼睛位置的線條是很重要的一點。十字線的橫線畫在眼睛的正中間。

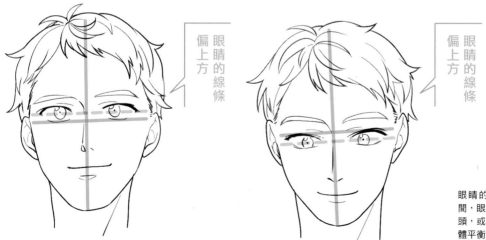

偏上方 眼睛的線條

偏上方 眼睛的線條

眼睛的線條偏離正中間，眼睛的位置偏向額頭，或是偏向鼻子，整體平衡就會產生不協調感。

從照片畫輪廓

來檢視從照片畫輪廓的過程。掌握部位的位置，描繪細微部分吧。

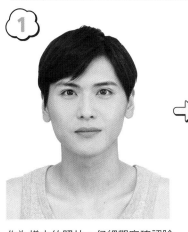

作為樣本的照片。仔細觀察確認臉部形狀、眼睛、鼻子和嘴巴的位置等。

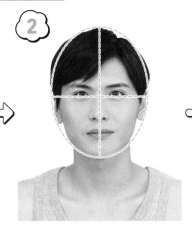

在照片上畫輪廓。描臉部的輪廓畫線條，也畫出十字線。

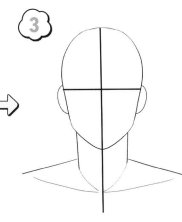

描繪從照片看出的輪廓。確認十字線是否通過臉部的中心。

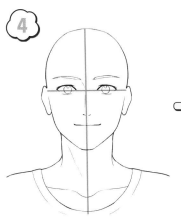

根據十字線描繪部位。眼睛在眼睛線條的中心。確認嘴巴和鼻子是否也畫在臉部的中心。

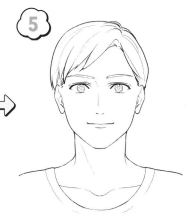

畫出頭髮。描繪部位的細微部分。擦掉沒必要的線條，接近完成。

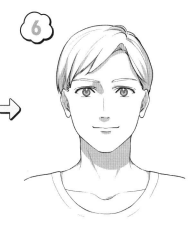

描繪黑眼珠等部位的細微部分，逐漸完成。畫上影子就能呈現立體感。

改編

將輪廓漂亮地改編

輪廓並非看著照片等樣本直接描繪，而是調整成漫畫素描用。尤其臉部線條是強調女人味與男人味的要素。女性的輪廓精細銳利，男性的輪廓則用粗糙有稜角的線條描繪。

銳利的輪廓

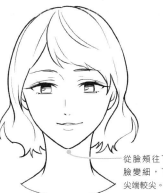

從臉頰往下巴臉變細，下巴尖端較尖。

有稜角的輪廓

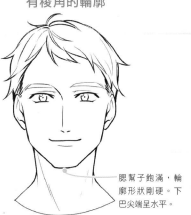

腮幫子飽滿，輪廓形狀剛硬。下巴尖端呈水平。

經由過程確認（女性）

從照片描繪女性的正面。一面讓眼睛大一點，嘴巴小一點，一面運用人物的特徵。

① 確認樣本

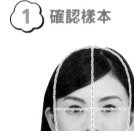

確認樣本照片。掌握臉部的輪廓、眼睛、嘴巴、鼻子等部位具有哪些特徵。

② 畫出骨架

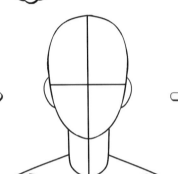

畫出大略的骨架。用縱線（正中線）、橫線畫出十字，決定臉部的中心。

③ 描繪部位

通過橫線畫眼睛，也決定眉毛的位置。沿著縱線也畫上鼻子、嘴巴。

④ 描繪輪廓

根據骨架描繪臉部的輪廓。照片中的女性下巴銳利，因此輪廓也要一樣。

⑤ 描繪部位的細微部分

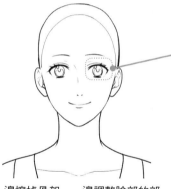

臉部的部位中眼睛的描繪要素最多。決定瞳孔和光點的位置，也加上睫毛等。

一邊擦掉骨架，一邊調整臉部的部位。描繪眼睛、嘴唇和耳朵等細微部分。

⑥ 畫出頭髮的輪廓

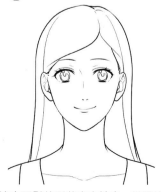

決定頭髮的形狀畫出輪廓。從照片中的女性，掌握分界線的位置，落在耳朵的頭髮等。

⑦ 描繪頭髮

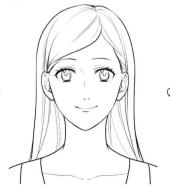

描繪髮流。瀏海是往左右的髮流，腦後的頭髮畫成直直落下的髮流。

⑧ 調整整體完成

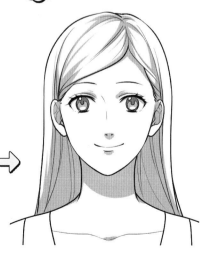

擦掉多餘的線，調整整體的線條。在眼睛畫出黑眼珠和光點，做最後的收尾。

經由過程確認（男性）

從照片一面掌握與女性的差異一面簡化。訣竅是眼睛細一點，下巴粗一點。

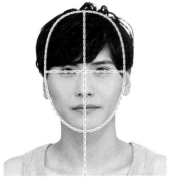

① **確認樣本**

確認樣本照片。和女性的臉部比較，看出輪廓的稜角，部位大小的差異。

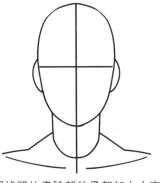

② **畫出骨架**

根據照片畫臉部的骨架加上十字線。和女性相比，要掌握長臉的輪廓。

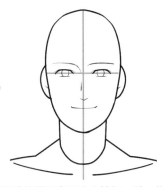

③ **描繪部位**

眼睛的縱長畫得比女性細一點，橫長寬一點。因為是長臉的輪廓，所以部位的間隔也寬一點。

④ **描繪輪廓**

如照片上的男性，下巴尖端是有稜角的輪廓。注意畫出比女性剛硬的線條。

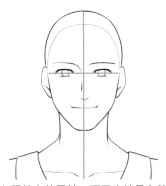

⑤ **描繪部位的細微部分**

一邊擦掉骨架，一邊畫出臉部的部位。眉毛粗一點靠近眼睛，就能展現男人味。

男性比起女性眼睛的描繪較少，也大多沒有睫毛。黑眼珠和光點畫小一點。

⑥ **畫出頭髮的輪廓**

一面注意從髮旋的位置，一面畫出頭髮的輪廓。在脖頸髮際畫頭髮，也可以露出腦後的頭髮。

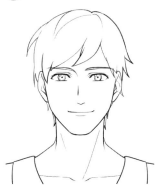

⑦ **描繪頭髮**

短髮髮型的男性，一邊注意從髮旋生長的髮束的區塊一邊描繪正是重點。

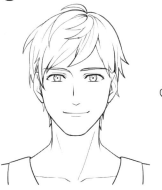

⑧ **調整整體完成**

擦掉多餘的線，調整整體的線條。描繪眼睛裡面，加上影子收尾。

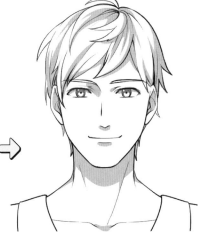

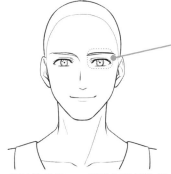

變更輪廓的「眼睛線條」

讓眼睛線條上下移動，就能使臉的角度上下擺動。畫出各種角度的臉部吧。

1 確認樣本

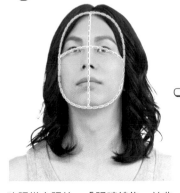

確認樣本照片。「眼睛線條」並非直線，而是畫弧般的線條，要掌握這一點。

2 畫出骨架

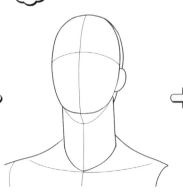

根據照片畫出骨架。因為臉部朝上，所以眼睛線條朝上。也畫出下巴後面的空間。

3 描繪輪廓與部位

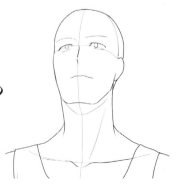

沿著「眼睛線條」畫出眼睛，外眼角下降。嘴巴畫成朝上，下巴畫寬一點。

4 描繪部位的細微部分

黑眼珠配合臉的角度視線朝上。也畫出鼻孔、嘴脣的厚度強調角度。

5 描繪頭髮

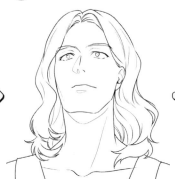

頭髮的頭頂部畫小一點，脖子周圍的分量多一點，注意瀏海浮起，畫出髮際線。

6 調整整體完成

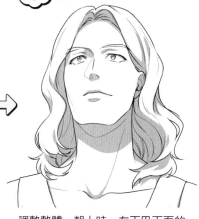

調整整體。朝上時，在下巴下面的空間和額頭上的髮際線加上影子效果不錯。

改編

「眼睛線條」挪動描繪看看

眼睛的線條上下移動，變更臉部的角度描繪吧。臉部朝上時線條也會朝上；臉部朝下時線條也會朝下。

臉的角度變得很陡，眼睛線條的曲線也彎得厲害。

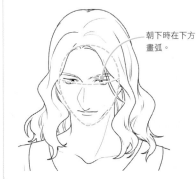

朝下時在下方畫弧。

因為臉部稍微朝上，所以眼睛的線條也彎曲。

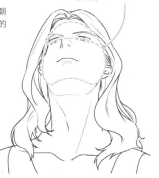

變更輪廓的「正中線」

正中線左右移動，就能讓臉部的方向往左右擺動。掌握伴隨而來的部位變化吧。

① 確認樣本

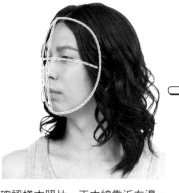

確認樣本照片。正中線靠近左邊，跟前和遠處的面積從鼻子大幅改變，可見範圍也跟著改變。

② 畫出骨架

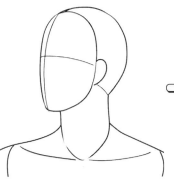

根據照片畫出骨架。配合臉部的方向讓正中線緩緩彎曲。呈現後頭部的景深吧。

③ 描繪輪廓與部位

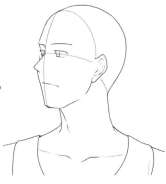

以正中線為基準描繪鼻子，也決定眼睛、嘴巴的位置。輪廓要強調下巴有稜角的線條。

④ 描繪部位的細微部分

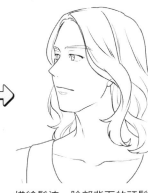

根據骨架描繪臉部的細微部分。背面的部位畫成被鼻子遮住。

⑤ 描繪頭髮

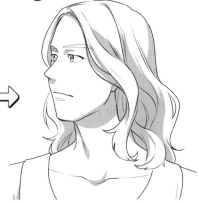

描繪髮流。臉部背面的頭髮，畫成比實際略微有分量就會平衡佳。

⑥ 調整整體完成

調整整體。內側可見的頭髮加強影子，插畫就能呈現景深。

改編

「正中線」挪動描繪看看

正中線加在臉部的中心，因此往右挪動就是朝右，往左挪動就會變成朝左。

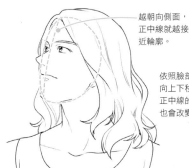

越朝向側面，正中線就越接近輪廓。

依照臉部的方向上下移動，正中線的角度也會改變。

內側的眼睛接近正中線，另一隻畫成稍微隔開。

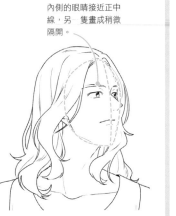

斜側臉的畫法

在斜側面有角度的臉部,要在臉部想朝向的方向,像畫弧般挪動掌握臉部輪廓的正中線。注意依照不同角度部位的外觀會跟著改變。

臉部的部位左右不對稱

斜側臉不像正面的臉部,臉部的部位並非左右對稱。掌握各自的位置吧。

把鼻子當成臉部的中心,近前的面積變廣,遠處的面積變窄。比起正面臉部鼻梁大又顯眼。也要掌握顴骨的鼓起。

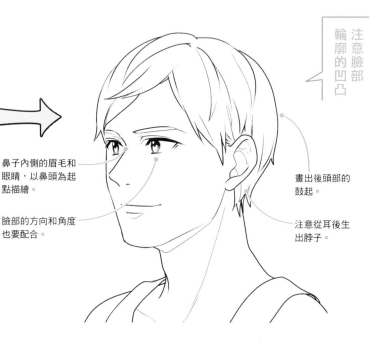

注意臉部輪廓的凹凸

鼻子內側的眉毛和眼睛,以鼻頭為起點描繪。

臉部的方向和角度也要配合。

畫出後頭部的鼓起。

注意從耳後生出脖子。

十字線挪動加上角度

挪動骨架的十字線的正中線臉部的方向會改變,變更眼睛的線條臉部的角度就會改變。

眼睛高度斜側面

正中線往左挪動。雖然內側的眼睛寬度變小,不過縱長不變。

朝左俯瞰

正中線往左,眼睛的線條往下挪動。右上的面積變廣,左下的面積變窄。

朝右仰視

正中線往右挪動。頭髮的分界線與髮旋的位置會改變,因此要注意髮流。

 經由過程確認

從照片描繪側臉。決定臉部的輪廓畫出正中線，思考眼睛形狀的變化等描繪吧。

1 確認樣本

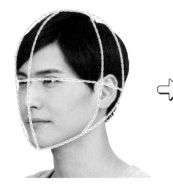

確認照片。在耳朵的位置加入線條，將頭部分成前側、後側，便容易取得平衡。

2 畫出骨架

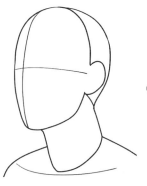

根據在照片掌握的線條，畫出骨架。沿著臉部的方向讓縱線彎曲正是重點。

3 描繪輪廓與部位

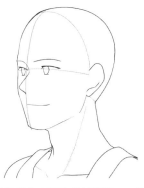

一邊注意左右眼睛的外觀等，一邊描繪部位。也注意輪廓、腮幫子等的凹凸。

4 描繪部位的細微部分

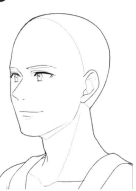

根據骨架描繪臉部的細微部分。注意瞳孔的位置，別讓視線看起來不一致。

5 描繪頭髮

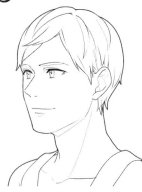

一面畫出比頭部略大的頭髮輪廓，也一面畫出髮流。也要注意後頭部的鼓起。

6 調整整體完成

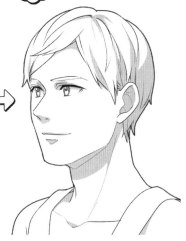

擦掉整體的線條，調整整體。在鼻子下方、嘴唇下方等處稍微添加影子，立體感便會提升。

由於正中線內側的眼睛變得太小，所以臉部失去平衡。

左右眼睛的大小相同。內側的眼睛寬度較窄，白眼球略窄一點便能取得平衡。

左右眼睛的大小不變

在臉部加上角度時最須注意眼睛。有些人留意透視（遠近法），會把正中線內側的眼睛畫得極小，不過這是錯的。在斜側臉幾乎不會用到透視（遠近法），所以左右的大小幾乎相同。但是，注意可見範圍並不一樣。

側臉的畫法

和正面的臉相比,特色是從額頭到鼻梁、從嘴巴到下巴等,畫出許多凹凸。描繪時也要注意從下巴到耳朵的臉部線條的畫法。

畫出臉部的凹凸

側臉的額頭圓圓地突出,眼睛周邊形成凹處。注意嘴巴的凹凸。

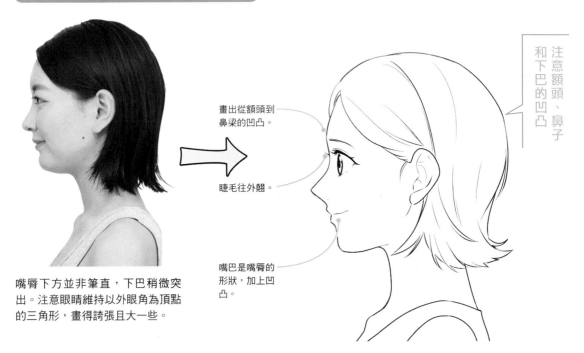

畫出從額頭到鼻梁的凹凸。

睫毛往外翹。

嘴巴是嘴脣的形狀,加上凹凸。

注意額頭、鼻子和下巴的凹凸

嘴脣下方並非筆直,下巴稍微突出。注意眼睛維持以外眼角為頂點的三角形,畫得誇張且大一些。

描繪打開嘴巴的插畫

在側臉,依嘴巴閉起的狀態和打開的狀態會使下巴形狀改變。注意下巴的關節。

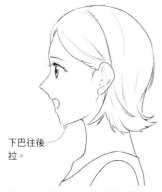

下巴往後拉。

在嘴巴打開的插畫中,要注意下巴的動作。以耳根的顳顎關節為起點,畫成往後下降。

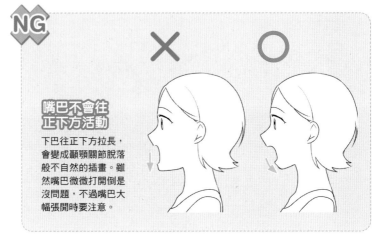

嘴巴不會往正下方活動

下巴往正下方拉長,會變成顳顎關節脫落般不自然的插畫。雖然嘴巴微微打開倒是沒問題,不過嘴巴大幅張開時要注意。

經由過程確認

一邊看著照片一邊描繪側臉。因為形狀比正面臉部更複雜，因此重點是掌握耳朵的位置。

1 確認樣本

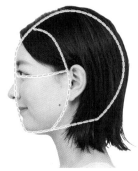

確認樣本照片。掌握臉部全面的凹凸。不妨以耳朵的位置為基準分割掌握臉部。

2 畫出骨架

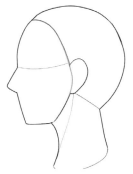

根據照片畫出骨架。在側臉的輪廓描繪突出的鼻子，也畫出它的位置。

3 描繪輪廓與部位

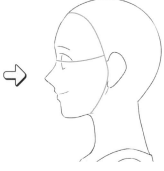

調整輪廓，決定部位的位置。輪廓也要畫出額頭和嘴巴的凹凸。

4 描繪部位的細微部分

根據在 3 畫的輪廓的凹凸，描繪細微部分。女性加上睫毛也是重點。

5 描繪頭髮

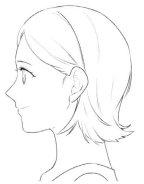

一邊注意落在耳朵的髮流，一邊描繪頭髮。畫出繞到前面的瀏海便有自然的印象。

6 調整整體完成

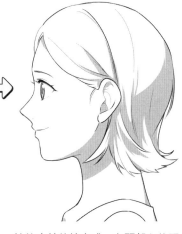

擦掉多餘的線完成。在頸部和後頭部加上影子，呈現立體感。

NG

×

脖子根太偏向前面。脖子變粗，整體變得不平衡。

○

脖子根偏向後頭部。後頭部有圓弧，線條俐落。

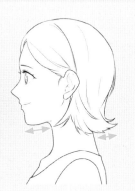

注意加上脖子的方式

脖子比下巴更貼向後頭部這一側。如果脖子根偏向前側，下巴會變短，後頭部也會變得有點垂直。

眼睛高度（女性）

注意眼睛和鼻子的角度改變，形狀也會跟著改變。女性的下巴形狀要柔和一點，畫成曲線。

女性

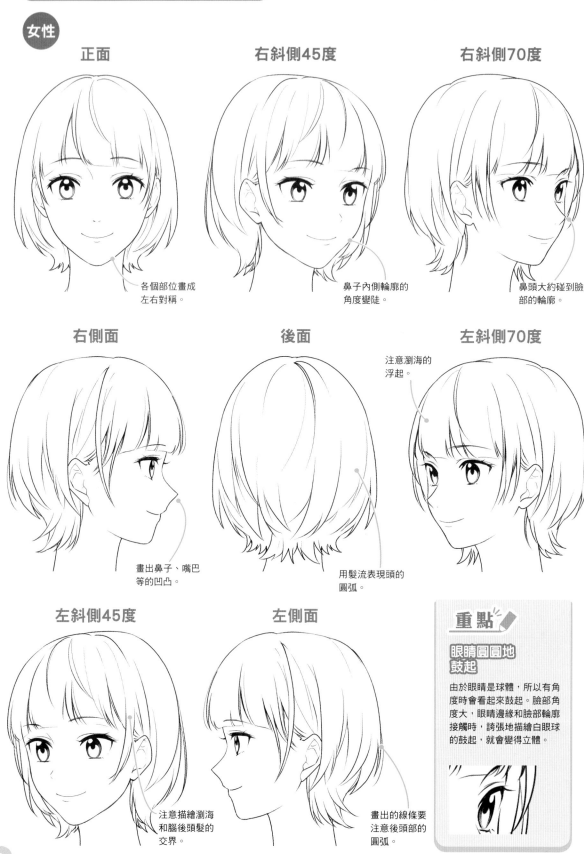

正面
各個部位畫成左右對稱。

右斜側45度
鼻子內側輪廓的角度變陡。

右斜側70度
鼻頭大約碰到臉部的輪廓。

右側面
畫出鼻子、嘴巴等的凹凸。

後面
注意瀏海的浮起。

用髮流表現頭的圓弧。

左斜側70度

左斜側45度
注意描繪瀏海和腦後頭髮的交界。

左側面
畫出的線條要注意後頭部的圓弧。

重點

眼睛圓圓地鼓起

由於眼睛是球體，所以有角度時會看起來鼓起。臉部角度大，眼睛邊緣和臉部輪廓接觸時，誇張地描繪白眼球的鼓起，就會變得立體。

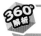

眼睛高度（男性）

男性比起女性腮幫子飽滿，因此在有角度的臉部，要讓下巴形狀有稜角。

男性

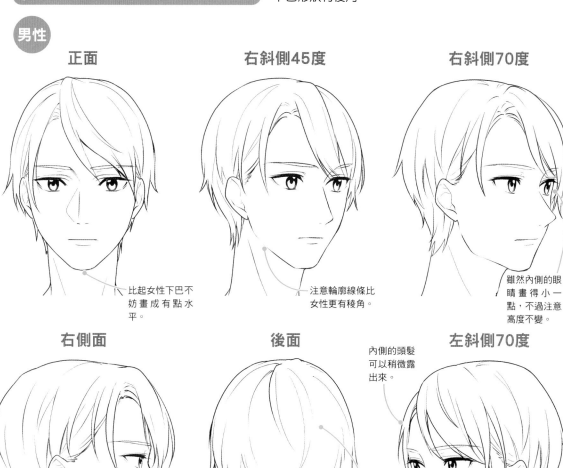

正面

比起女性下巴不妨畫成有點水平。

右斜側45度

注意輪廓線條比女性更有稜角。

右斜側70度

雖然內側的眼睛畫得小一點，不過注意高度不變。

右側面

不妨畫出男性下巴尖端的突出。

後面

內側的頭髮可以稍微露出來。

比起女性頭髮較短，所以別往左右太散開。

左斜側70度

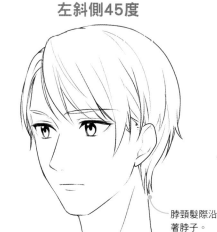

左斜側45度

脖頸髮際沿著脖子。

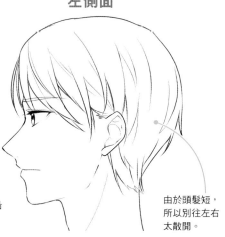

左側面

由於頭髮短，所以別往左右太散開。

重點

以鼻梁爲起點描繪眉毛和眼睛

描繪有角度的臉部時，以鼻子爲起點取得眉毛和眼睛形狀的平衡吧。仔細描繪鼻梁，臉部的近側和內側就會容易分清楚。

描繪仰視

從下面的角度觀看的狀態就是「仰視」。特色是下巴的面積變寬，頭的面積變窄。描繪時注意眼睛和嘴唇等的外觀、位置。

眼睛的線條上面是弧線

眼睛的線條畫在中心上方，朝上畫出弧線。耳朵的位置則畫在眼睛線條的下方。

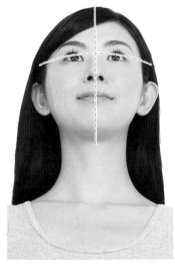

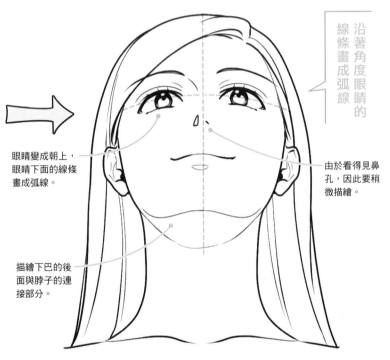

沿著角度眼睛的線條畫成弧線

眼睛變成朝上，眼睛下面的線條畫成弧線。

由於看得見鼻孔，因此要稍微描繪。

描繪下巴的後面與脖子的連接部分。

仰視臉的臉部部位如畫弧線般配置。眼睛變成朝上，眼線下面的線條畫成弧線。由於看得見下巴的後面，因此要注意與脖子的連結部。

臉部面積的比率

臉的上半部

臉的下半部

下巴的後面

下巴和脖子的交界

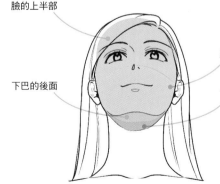

在仰視臉鼻子以上的面積變窄，到脖子的面積變寬。下頜的線條像正面臉並不尖銳，變成凹陷的形狀，脖子也會變長。

NG

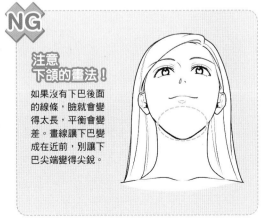

注意下頜的畫法！

如果沒有下巴後面的線條，臉就會變得太長，平衡會變差。畫線讓下巴變成在近前，別讓下巴尖端變得尖銳。

利用「箱子」掌握部位

在有角度的臉部，把臉部想成箱形畫出骨架也容易理解。藉此掌握各個部位吧。

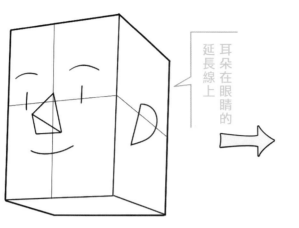

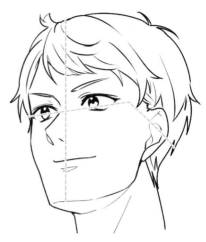

耳朵在眼睛的延長線上

沿著臉部的十字線描繪部位。眼睛線條的延長就是耳朵的位置。

根據骨架畫成插畫。因為是仰視，所以耳朵在眼睛線條的下方。

眼睛與眉毛的弧線

在加上角度的臉部，畫眼睛線條時眉毛線條也一起畫，便容易掌握位置。

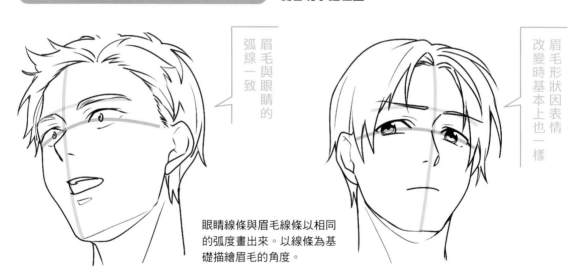

眉毛與眼睛的弧線一致

眉毛形狀因表情改變時基本上也一樣

眼睛線條與眉毛線條以相同的弧度畫出來。以線條為基礎描繪眉毛的角度。

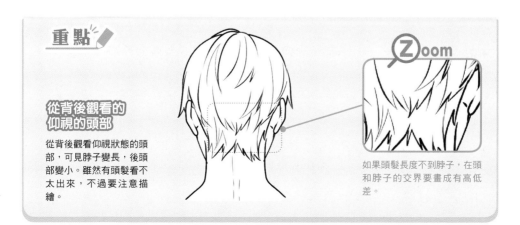

重點

從背後觀看的仰視的頭部

從背後觀看仰視狀態的頭部，可見脖子變長，後頭部變小。雖然有頭髮看不太出來，不過要注意描繪。

Zoom

如果頭髮長度不到脖子，在頭和脖子的交界要畫成有高低差。

仰視時，畫出下巴的線條便容易描繪。注意從下方觀看時的眼睛和鼻子形狀。

1 確認樣本

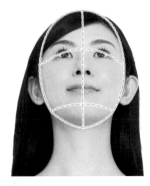

確認樣本照片。如果是仰視，臉部下側看起來比較寬，能看見下巴的後面，這點要充分掌握。

2 畫出骨架

正如從照片中掌握的，描繪下巴後面的線條畫出骨架。眼睛的線條是朝上的弧線。

3 描繪部位

沿著十字線，讓眼睛和眉毛彎曲描繪。嘴巴因為嘴角上揚，所以不像眼睛那麼彎曲。

4 描繪輪廓

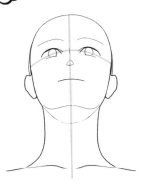

仔細畫出下巴後面，輪廓便容易呈現仰視的狀態。也要注意女性化的圓弧。

5 描繪部位的細微部分

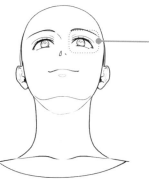

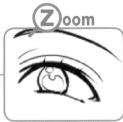

描繪加上角度的臉部時，視線不要迷失了。決定角色看向的方向後，調節瞳孔和光點的位置吧。

一面調整眼睛和眉毛的弧線，一面畫出細微部分。因為是從下方觀看的構圖，所以也要畫出鼻孔。

6 畫出頭髮的輪廓

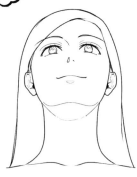

注意頭髮的輪廓在仰視時瀏海部分變少，看不見頭頂部。

7 描繪頭髮

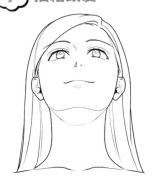

重點是有分界線的瀏海露出髮際線。側頭部的頭髮也分布到後方，呈現立體感。

8 調整整體完成

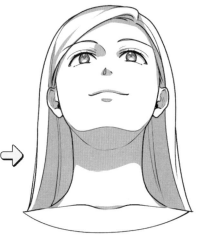

調整整體的線條。這時的重點是，下巴後面的線條不要太粗，畫細一點。

經由過程確認（男性）

男性的輪廓很明顯，因此在仰視時要特別注意描繪下巴的厚度。

 確認樣本

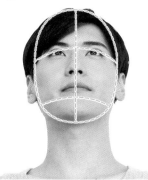

確認樣本照片。比起女性臉部輪廓有稜角，看得出來脖子也變粗。

 畫出骨架

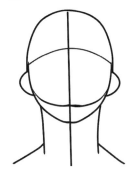

眼睛的橫線、下巴的橫線，畫成朝上的弧線。比起女性，下巴大大地突出。

 描繪部位

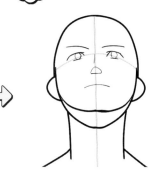

比起女性眼睛的輪廓畫成直線型。鼻子的大小也畫大一點。注意鼻子和嘴巴的距離。

 描繪輪廓

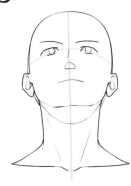

注意輪廓的線條有稜角。下巴的線條畫粗一點，呈現男人味。在脖頸也要畫線。

 描繪部位的細微部分

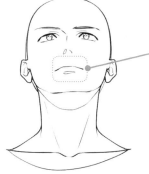

因為是從下面的角度，所以嘴巴畫大一些。在嘴唇下面加上影子，更加強調存在感。

畫出從照片看出的特色粗眉毛，和線條鮮明的鼻梁。眼睛和眉毛畫成朝下的弧線。

 畫出頭髮的輪廓

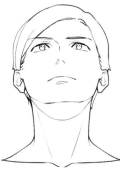

以分界線為基準，畫出頭髮的輪廓。由於是仰視，所以注意髮際線的頭髮看起來浮起。

 描繪頭髮

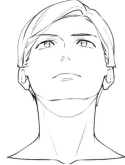

重點是分開描繪側頭部的鬢角部分和腦後頭髮部分。畫成比女性大一點的髮束。

⑧ **調整整體完成**

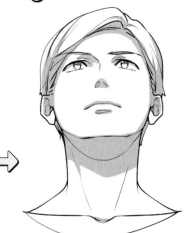

調整整體的線條。比起女性，下巴的線條畫粗一點便能呈現健壯的感覺。

仰視（女性）

注意下巴和脖子的連接部分。有時畫得太仔細會變得不自然。也要確認眼睛和鼻子的形狀。

女性

正面

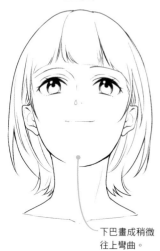

下巴畫成稍微往上彎曲。

右斜側45度

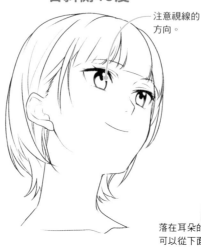

注意視線的方向。

右斜側70度

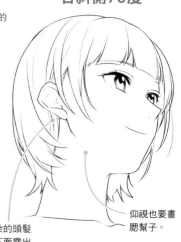

落在耳朵的頭髮可以從下面露出來。

仰視也要畫腮幫子。

右側面

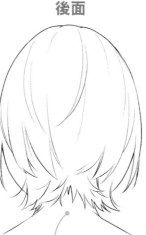

瀏海畫成稍微浮起。

後面

脖子畫長一點。

左斜側70度

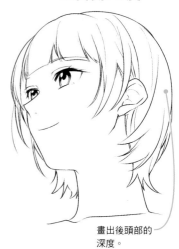

畫出後頭部的深度。

左斜側45度

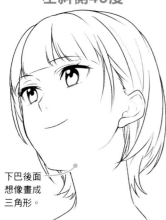

下巴後面想像畫成三角形。

左側面

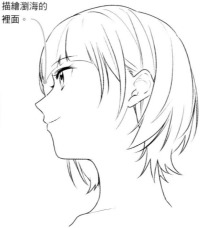

描繪瀏海的裡面。

重點

仰視時耳朵畫成放平

仰視時，臉部的各個部位會變成稍微擠壓的形狀。耳朵形狀和眼睛高度時相比，會變成放平的形狀，因此得注意描繪。

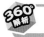
仰視（男性）

仰視時能看見下巴後面，所以要注意腮幫子鼓起的樣子。也要強調鼻子和嘴巴的凹凸，因此確認一下吧。

男性

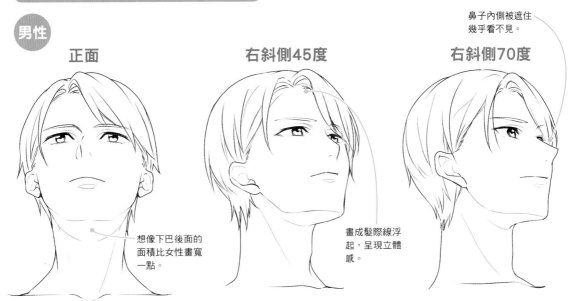

正面

想像下巴後面的面積比女性畫寬一點。

右斜側45度

畫成髮際線浮起，呈現立體感。

右斜側70度

鼻子內側被遮住幾乎看不見。

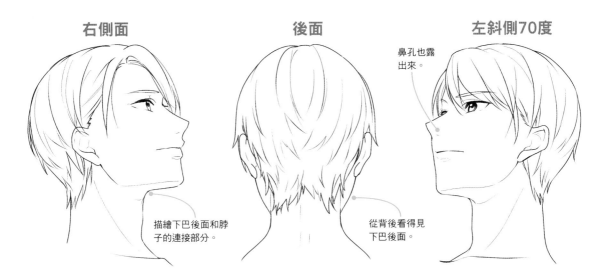

右側面

描繪下巴後面和脖子的連接部分。

後面

從背後看得見下巴後面。

左斜側70度

鼻孔也露出來。

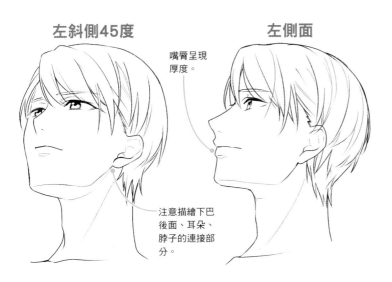

左斜側45度

注意描繪下巴後面、耳朵、脖子的連接部分。

左側面

嘴脣呈現厚度。

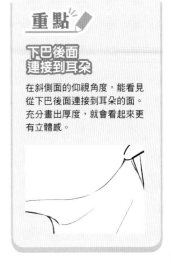

重點

下巴後面連接到耳朵

在斜側面的仰視角度，能看見從下巴後面連接到耳朵的面。充分畫出厚度，就會看起來更有立體感。

描繪極端的仰視

下巴抬得越高,額頭就變得越窄。在幾乎從正下方的角度,鼻子上面的範圍驟然變窄,尤其眼睛會變得極為細小。

輪廓的畫法

在蛋形的圓畫十字線。以三角形畫鼻子的輪廓,鼻子、嘴巴的高度也畫得遠遠高於耳朵的位置。

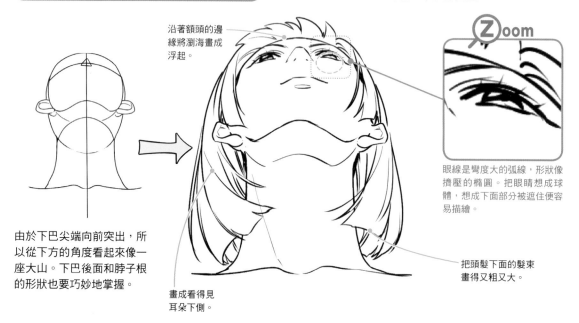

沿著額頭的邊緣將瀏海畫成浮起。

由於下巴尖端向前突出,所以從下方的角度看起來像一座大山。下巴後面和脖子根的形狀也要巧妙地掌握。

畫成看得見耳朵下側。

Zoom

眼線是彎度大的弧線,形狀像擠壓的橢圓。把眼睛想成球體,想成下面部分被遮住便容易描繪。

把頭髮下面的髮束畫得又粗又大。

下巴後面的畫法

仰視角度變大,下巴後面的面積因而增加。描繪下巴的線條,以及下巴與脖子交界的線條正是重點。

仔細描繪下巴

下巴後面不要變得太大

有顏色的部分正是下巴後面。仔細描繪下巴後面,下巴和脖子的連接部分就會形成空間,看起來有立體感。

將下巴簡化

刻意不畫下巴後面讓人想像

刻意不畫下巴後面也是漫畫技法之一。不畫出下巴尖端,臉部部位的位置集中在上側描繪。

極端的仰視（女性）

從各種角度瞧瞧角度大的仰視臉吧。下巴後面的形狀和寬度將是重點。

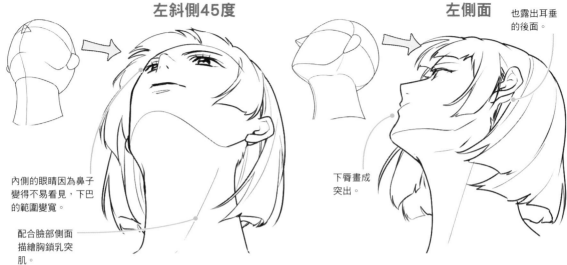

左斜側45度

內側的眼睛因為鼻子變得不易看見，下巴的範圍變寬。

配合臉部側面描繪胸鎖乳突肌。

左側面

也露出耳垂的後面。

下脣畫成突出。

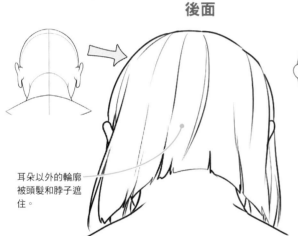

後面

耳朵以外的輪廓被頭髮和脖子遮住。

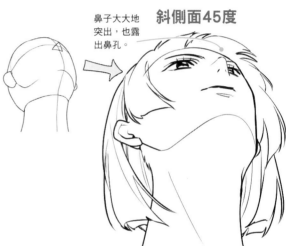

斜側面45度

鼻子大大地突出，也露出鼻孔。

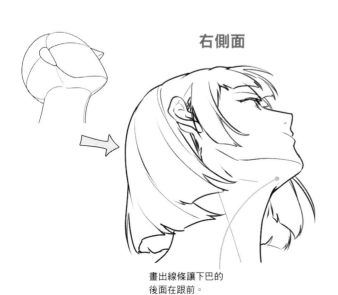

右側面

畫出線條讓下巴的後面在跟前。

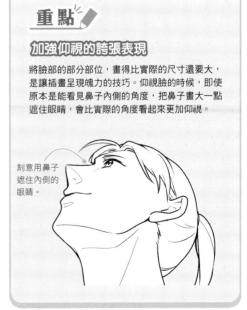

重點

加強仰視的誇張表現

將臉部的部分部位，畫得比實際的尺寸還要大，是讓插畫呈現魄力的技巧。仰視臉的時候，即使原本是能看見鼻子內側的角度，把鼻子畫大一點遮住眼睛，會比實際的角度看起來更加仰視。

刻意用鼻子遮住內側的眼睛。

描繪俯瞰

從上方的角度觀看的狀態就是「俯瞰」。特色是頭的面積會變寬，下巴的面積變窄。因為看得到髮旋，所以髮流也要注意描繪。

眼睛的線條下面是弧線

眼睛的線條畫在中心以下，朝下畫出弧線。耳朵的位置畫在眼睛線條的上方。

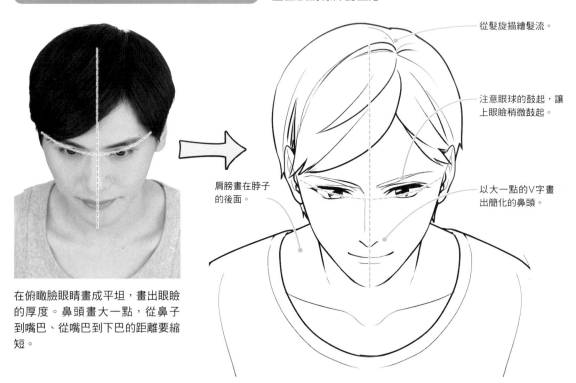

在俯瞰臉眼睛畫成平坦，畫出眼瞼的厚度。鼻頭畫大一點，從鼻子到嘴巴、從嘴巴到下巴的距離要縮短。

從髮旋描繪髮流。

注意眼球的鼓起，讓上眼瞼稍微鼓起。

肩膀畫在脖子的後面。

以大一點的V字畫出簡化的鼻頭。

臉部面積的比率

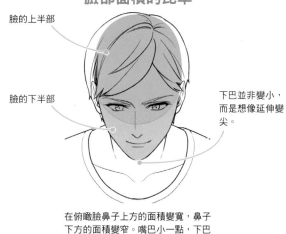

臉的上半部

臉的下半部

下巴並非變小，而是想像延伸變尖。

在俯瞰臉鼻子上方的面積變寬，鼻子下方的面積變窄。嘴巴小一點，下巴尖端也細細尖尖的。重點是脖子畫粗一點。

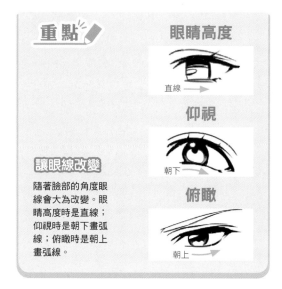

重點

讓眼線改變

隨著臉部的角度眼線會大為改變。眼睛高度時是直線；仰視時是朝下畫弧線；俯瞰時是朝上畫弧線。

眼睛高度

直線 →

仰視

朝下 →

俯瞰

朝上 →

利用「箱子」掌握部位

和仰視臉相同，把人臉想成箱形，掌握各個部位的配置。

耳朵的位置比鼻子還要高

在臉部側面畫十字線畫出骨架。掌握眼鼻和耳朵的位置。

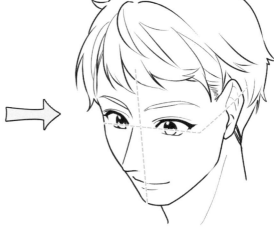

根據骨架畫成插畫。耳朵可以畫在眼睛、鼻子上方。

眼睛與眉毛的弧線

和仰視臉同樣畫出眼睛和眉毛的線條。加上角度後眼睛便會產生深度。

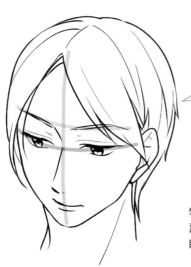

對準眉毛和眼睛的線條

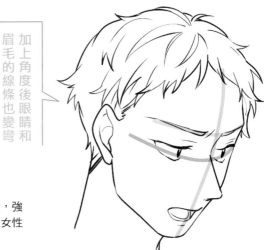

加上角度後眼睛和眉毛的線條也變彎

特色是變成眼睛朝下看，強調上眼瞼的厚度。若是女性睫毛會向下垂。

重點

俯瞰臉的鎖骨的畫法

也要確認描繪俯瞰臉時脖子周圍的畫法。鎖骨從頸部往肩膀延伸。如果是俯瞰，從頸部到中間肩膀以倒八字呈弧線。畫成縱橫有深度。

Zoom

注意鎖骨不只在脖子下方，還延伸到肩膀。

掌握俯瞰時從上方觀看時的頭形，和臉部下半部的變化，注意描繪女性的圓弧。

1 確認樣本

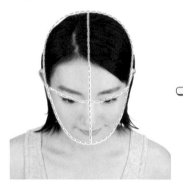

確認樣本照片。俯瞰時，頭的面積看起來寬廣，可以看出臉部部位集中在下側。

2 畫出骨架

眼睛的線條畫成朝下彎曲。不妨也畫出頭髮的髮際線到哪邊。

3 描繪部位

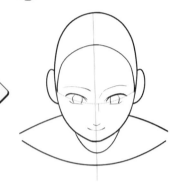

沿著十字線畫出眼睛等。眼睛變成朝下看，鼻子和嘴巴的距離畫得相當近。

4 描繪輪廓

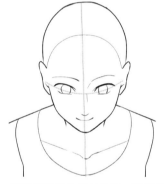

一邊注意下巴尖端是尖的一邊描繪輪廓。畫出脖子的短線條，臉的位置就會穩定。

5 描繪部位的細微部分

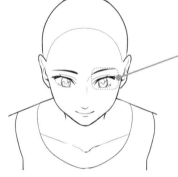

Zoom

從照片可以知道，從上方角度的眼睛容易變成朝下看。但是，就這樣描繪會限制表情，因此一邊注意眼睛形狀一邊稍微打開吧。

外眼角、眉梢有點上揚，描繪細微部分。雖然俯瞰時能看見鼻頭，卻看不到鼻孔，這點須注意。

8 調整整體完成

6 畫出頭髮的輪廓

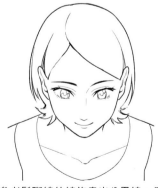

參考髮際線的線條畫出分界線。側邊的髮流並非直的，而是平緩地彎曲。

7 描繪頭髮

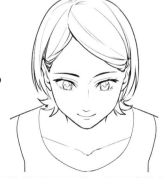

因為看得見頭頂部，所以從髮旋描繪髮流。脖頸髮際如照片向外翹。

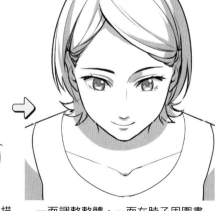

一面調整整體，一面在脖子周圍畫上由於從上方觀看所落下的影子，更添俯瞰的感覺。

經由過程確認（男性）

在男性的俯瞰，因為幾乎沒有圓弧，所以臉比女性看起來細長，不過下巴尖端要畫成有稜角。

1 確認樣本

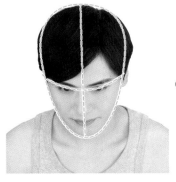

確認樣本照片。注意俯瞰時看不見脖子，輪廓比女性臉更長。

2 畫出骨架

根據照片畫出加上十字線的骨架。由於臉長，所以比起女性畫臉的空間變廣。

3 描繪部位

決定部位的位置。如同從照片看到的，眉毛有點上挑，眼睛畫成朝下看。

4 描繪輪廓

注意由於男性的下巴有稜角，所以不像女性下巴尖端那麼尖。也稍微畫出脖子的線條。

5 描繪部位的細微部分

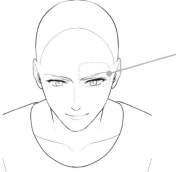

從上方觀看，眉毛的角度也會變陡。比起正面臉部把眼瞼畫厚一點。

描繪部位的細微部分。眉毛和眼睛的距離畫近一點，藉由畫出鼻梁，讓臉部呈現立體感。

8 調整整體完成

6 畫出頭髮的輪廓

從頭髮的分界線用大的髮束畫出頭髮的輪廓。因為看不見脖頸髮際，所以在此不畫出來。

7 描繪頭髮

畫出從髮旋出來的髮流。重疊畫出髮束，頭髮便會產生立體感。

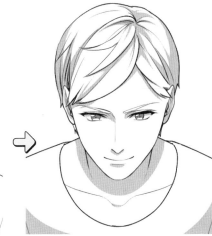

調整整體的線條。在瀏海下方加上影子，就能表現稍微浮起的狀態。

俯瞰 (女性)

因為頭頂部的面積變大,所以要注意頭髮的畫法。正確地掌握耳朵和下巴,與脖子的連接部分的形狀吧。

女性

正面

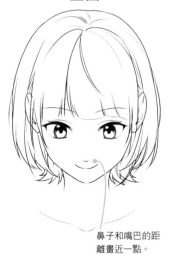

鼻子和嘴巴的距離畫近一點。

右斜側45度

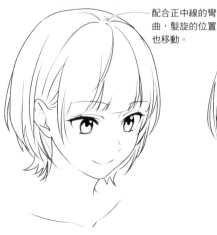

配合正中線的彎曲,髮旋的位置也移動。

右斜側70度

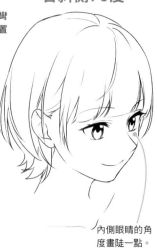

內側眼睛的角度畫陡一點。

右側面

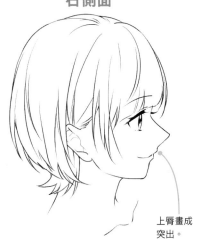

上唇畫成突出。

後面

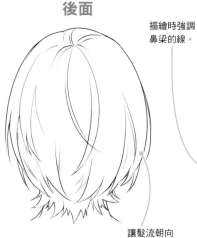

描繪時強調鼻梁的線。

讓髮流朝向中央。

左斜側70度

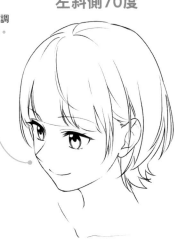

左斜側45度

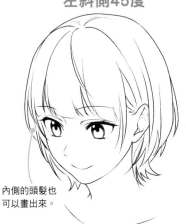

內側的頭髮也可以畫出來。

左側面

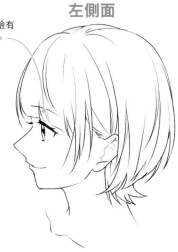

讓眼瞼有厚度。

重點 ✏️

確認髮流的方向

從俯瞰觀看頭部,能看清楚髮旋的髮流。以髮旋為起點,朝向髮尾描繪走向。

俯瞰（男性）

由於加上角度，輪廓的角度變陡。描繪時注意飽滿的腮幫子等，與女性的不同之處。

男性

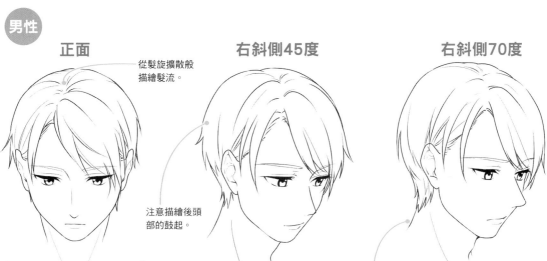

正面

從髮旋擴散般描繪髮流。

注意描繪後頭部的鼓起。

右斜側45度

右斜側70度

讓脖子比女性有厚度。

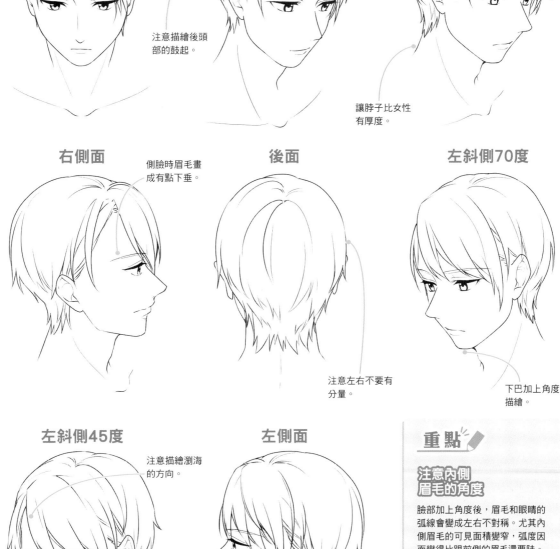

右側面

側臉時眉毛畫成有點下垂。

後面

注意左右不要有分量。

左斜側70度

下巴加上角度描繪。

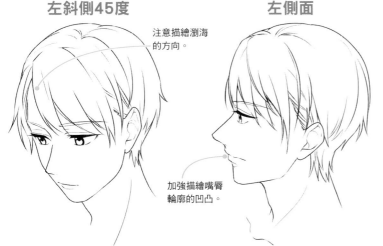

左斜側45度

注意描繪瀏海的方向。

左側面

加強描繪嘴唇輪廓的凹凸。

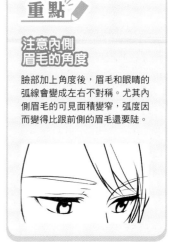

重點

注意內側眉毛的角度

臉部加上角度後，眉毛和眼睛的弧線會變成左右不對稱。尤其內側眉毛的可見面積變窄，弧度因而變得比跟前側的眉毛還要陡。

描繪極端的俯瞰

頭頂部看起來越寬廣，臉部的部位就越往下，嘴巴、下巴會變得越窄。若是幾乎從正上方角度的俯瞰，鼻子和嘴巴要畫成貼在一起。

輪廓的畫法

眼睛的線條是朝下畫弧，髮際線與頭頂部的線條則是朝上畫弧。耳朵也比眼睛高一點。

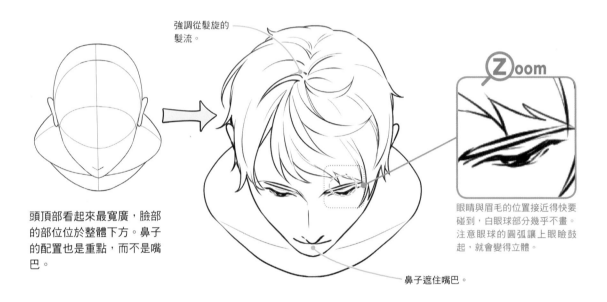

強調從髮旋的髮流。

頭頂部看起來最寬廣，臉部的部位位於整體下方。鼻子的配置也是重點，而不是嘴巴。

鼻子遮住嘴巴。

眼睛與眉毛的位置接近得快要碰到，白眼球部分幾乎不畫。注意眼球的圓弧讓上眼瞼鼓起，就會變得立體。

以頭頂部為基點描繪

將頭頂部畫成圓形，想像從這裡生出下巴。注意頭頂部如果太寬就會像外星人。

正面

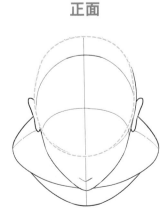

從正面觀看的俯瞰的頭頂部，變成漂亮的圓形。由此往下延伸描繪臉部的輪廓。

斜向

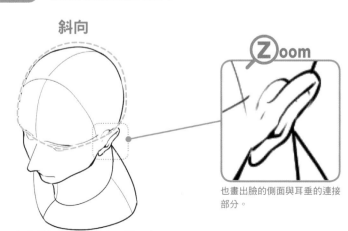

眉毛上方的額頭部分畫寬一點，鼻子下面的部分畫成極窄。嘴巴畫成小條的有力弧線。

也畫出臉的側面與耳垂的連接部分。

360°解析 極端的俯瞰（男性）

從各種角度檢視角度陡的俯瞰臉。除了頭頂部的形狀，髮流正是重點。

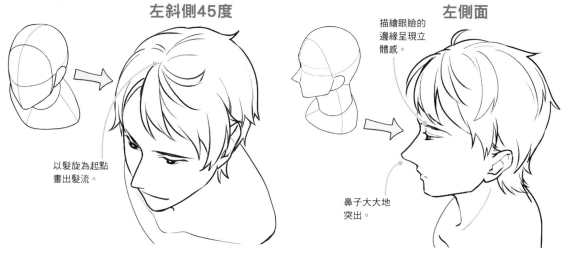

左斜側45度

以髮旋為起點畫出髮流。

左側面

描繪眼瞼的邊緣呈現立體感。

鼻子大大地突出。

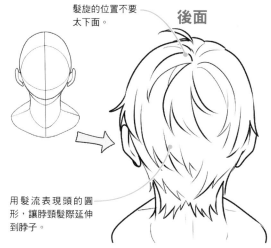

後面

髮旋的位置不要太下面。

用髮流表現頭的圓形，讓脖頸髮際延伸到脖子。

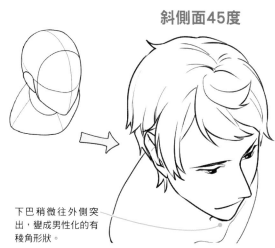

斜側面45度

下巴稍微往外側突出，變成男性化的有稜角形狀。

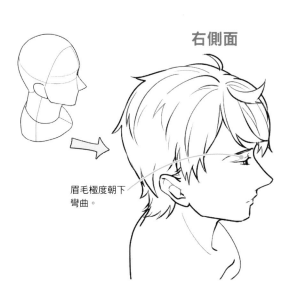

右側面

眉毛極度朝下彎曲。

重點

以臉的凹凸表現看不見的部分

以看不見眼睛和嘴巴等臉部部位的角度，描繪角度陡的俯瞰吧。由於臉頰在這個角度大大地突出，所以看見的鼻子面積也變窄。從耳朵到後頭部的距離不妨畫長一點。

以臉部輪廓的凹處表現眼睛的部分。

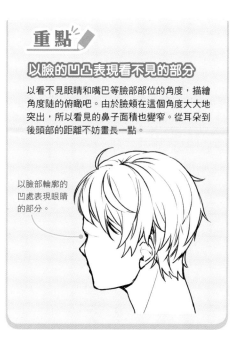

眼睛與眉毛的畫法

眼睛是打造臉部形象,可說是角色重點的重要部位。一面從照片掌握基本的構造,一面改編成更有魅力的插畫吧。

眼睛與眉毛的構造

掌握眼睛與眉毛的各部位位置與名稱。女性的眉毛是細的曲線,男性的大多是粗的直線。

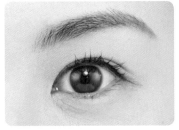

眼睛是最被簡化的部分。參考實際的眼睛,掌握基本部位的形狀與位置吧。

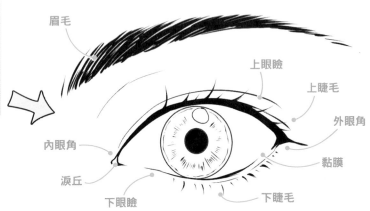

眉毛

上眼瞼

上睫毛

外眼角

內眼角

黏膜

淚丘

下眼瞼

下睫毛

經由過程描繪

掌握實際的眼睛構造後,決定想強調的部位再描繪。將部位簡化描繪。

 描繪眉毛

省略1根1根的毛,畫出大略的形狀。眉頭粗一點,眉梢畫成細細地流布。

 描繪眼線

眼線的上側不要超出眉毛的長度。下側畫成與眼睛大小相同的長度。

 描繪黑眼珠

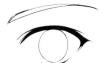

把下側的眼線當成托盤,畫出圓圓的黑眼珠。黑眼珠的邊緣別碰到眼線

 描繪眼睛的內部

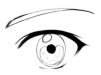

描繪瞳孔與光點。這也是畫者的個性最能發揮的部分。

 描繪睫毛

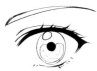

調整眼線描繪上睫毛。雖然也要看畫風,不過通常下睫毛會省略。

 調整整體完成

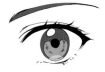

調整整體的線條。塗上瞳孔,微調光點的大小。也可以在虹彩加上影子。

視線與眼睛的動作

讓角色活動時視線的動作很重要。除了眼睛的構造，也確認黑眼珠和光點的動作。

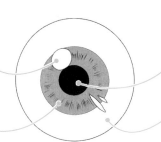

光點
用反白表現光照到的地方。加在左右眼睛的相同位置。

瞳孔
光進入眼球的洞的部分，以黑色圓形表現。

虹彩
圍住瞳孔周圍的放射線狀圖案的部分。也有讓光點變顯眼的效果。

強膜
眼睛表面的白色部分，也叫做白眼球。範圍會依照視線而改變。

左右眼睛分別加上外眼角、內眼角。

 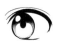

朝右（角色的視線）
眼睛的大小不變，瞳孔畫成偏向左側。右側白眼球的範圍畫大一點。

注意眼睛的上面部分被上眼瞼稍微遮住。

朝上
眼睛離開下眼瞼，貼住上眼瞼。光點也畫在接近中心的位置。

眼睛裡的光點位置不動。

 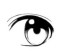

朝左（角色的視線）
眼睛的大小不變，瞳孔畫成偏向右側。左側白眼球的範圍畫大一點。

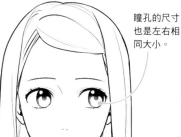

整體的眼睛形狀不要偏移。

瞳孔的尺寸也是左右相同大小。

視線朝向左右

在正面臉部視線朝向左右時，眼睛形狀、眼睛高度的線條不要偏移。瞳孔的位置也往視線的方向調整描繪。

改編

眼睛貼著上眼瞼，瞳孔和光點也偏向上方。

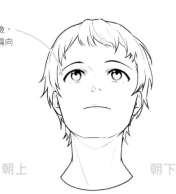

同樣的插圖只有視線改變
即使同樣的臉部方向，同樣的眼睛輪廓，光是改變視線也能畫出不同的表情。在臉部朝上的狀態視線朝下，就能呈現往下看著對方的感覺。

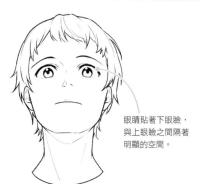

朝上　　　　　　朝下

眼睛貼著下眼瞼，與上眼瞼之間隔著明顯的空間。

僅憑眼睛的畫法表現喜怒哀樂吧！關於情感表現的細節，在Part 3（➡P.127～）也會解說。

喜

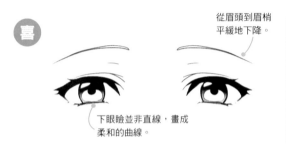

從眉頭到眉梢平緩地下降。

下眼瞼並非直線，畫成柔和的曲線。

眼睛稍微瞇起來，眼線的上下畫成朝上的走向，藉此表現笑容和微笑。

怒

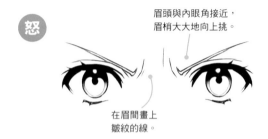

眉頭與內眼角接近，眉梢大大地向上挑。

在眉間畫上皺紋的線。

眉梢與外眼角誇張地向上吊。藉由眉間皺紋的深度，能強調憤怒的程度。

哀

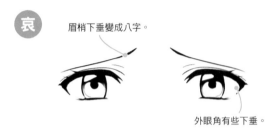

眉梢下垂變成八字。

外眼角有些下垂。

藉由へ字的眉毛，和眼睛朝下看，表現微妙的心情。也可以含著眼淚。

樂

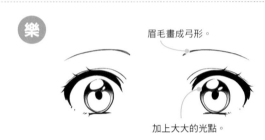

眉毛畫成弓形。

加上大大的光點。

整體強調圓弧，看起來比眼睛還要大。表現興奮感和快樂程度。

閉上眼睛

用眼睛做出表情時，眼睛睜開的樣子也是重點。也確認閉上眼睛時的臉部平衡吧。

眼睛整體的位置不變，只有上眼瞼下垂的印象。

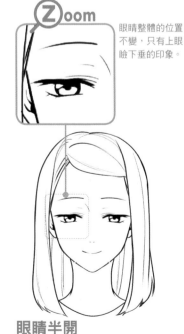

眼睛半開

用於快要睡著，倦怠的表情等。在上眼瞼加上長長的睫毛，也會變成「眼睛朝下看」。

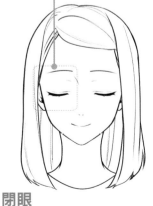

上眼瞼和下眼瞼重疊，朝著外眼角加上弧線，描繪向下垂。

閉眼

睡覺時的眼睛。也能應用於哭泣或溫柔微笑的情感表現。

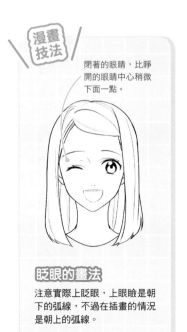

漫畫技法

閉著的眼睛，比睜開的眼睛中心稍微下面一點。

眨眼的畫法

注意實際上眨眼，上眼瞼是朝下的弧線，不過在插畫的情況是朝上的弧線。

眼睛的種類

眼睛是讓角色給人深刻印象的重要部位。分別描繪符合各種個性的眼睛吧。

 女性　　　　 **男性**

雙眼皮

雙眼皮與眼線不要離得太開。

注意圓圓的弧線。

有女人味，大大柔軟的形狀。適合活潑開朗的角色等。

光點大一點。

眼線畫粗一點。

有圓弧，形狀勻稱的眼睛。適合正統派帥哥等標準的角色。

單眼皮

眼睛和上下眼瞼的線條緊貼。

眼睛形狀畫成橫長。

細長，線條俐落的眼睛。適合知性、冷酷的角色等。

眼睛輪廓畫成橫長。
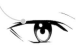

黑眼珠畫成縱向細長。
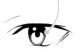

黑眼珠比女性小，注意銳利的形狀。適合神祕的角色等。

上吊眼

讓外眼角的位置比內眼角高。
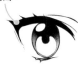

睫毛朝上，畫成有點翹起。

外眼角上揚，呈現嚴肅氣氛的眼睛形狀。適合強勢、傲嬌的角色等。

外眼角的弧線畫陡一點。

白眼球部分畫大一點。

以直線的線條將外眼角畫成向上吊。適合冷靜、冷酷的角色等。

下垂眼

外眼角的位置畫得比內眼角還要下面。

睫毛配合外眼角畫成朝下。

描繪突起的弧線，變成注意外眼角重量的形狀。適合文靜的角色等。

眼睛略大且圓。
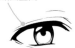

雖是男性，線條卻帶有圓弧。
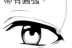

以有些曲線的線條讓外眼角下垂的眼睛形狀。適合溫和的角色等。

三白眼

描繪下睫毛襯托出眼睛小。
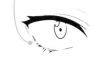

黑眼珠小，白眼球的部分畫大一點。
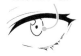

黑眼珠偏向上方，強調出眼神兇惡的形狀。適合警戒心強的角色等。

黑眼珠畫得極小。

不畫外眼角比較有效果。

白眼球大膽地放大，注意眼睛小的設計。適合性急的角色等。

嘴巴與下巴的畫法

嘴巴有著複雜的構造。在漫畫角色中，牙齒和舌頭等嘴巴裡畫到何種程度將使表情改變。掌握構造，讓自己能分別描繪不同的表情吧。

嘴巴與下巴的構造

一邊看著照片，一邊掌握嘴巴和下巴的各部位位置與名稱，了解閉上的嘴巴、打開的嘴巴等畫法吧。

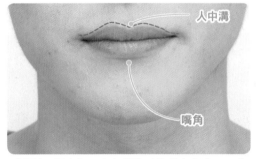

上脣有2個突起，中心的溝叫做「人中溝」。嘴巴邊緣叫做嘴角。

插畫中經常省略嘴脣，只用線條描繪，有時會讓下脣鼓起呈現立體感。

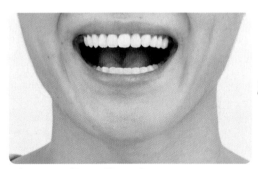 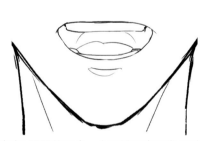

齒列由前面往內側彎曲。嘴巴大幅張開後嘴巴周圍會形成皺紋。

不畫出1顆顆的牙齒，上下排牙齒通常分別一起畫。

簡化描繪

掌握嘴巴的特徵將部位簡化。在漫畫角色，也經常省略牙齒和舌頭等。

極度省略的嘴巴的插畫。只畫出輪廓，不描繪嘴巴裡的牙齒和舌頭。

適度省略的嘴巴的插畫。上下排牙齒畫成一整個。臼齒和舌頭不畫出來。

牙齒的畫法

不畫出1顆顆的牙齒，幾乎是合為一體露出來。尤其，下排牙齒通常不露出來。

大聲叫喊

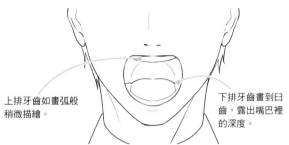

上排牙齒如畫弧般稍微描繪。

下排牙齒畫到臼齒，露出嘴巴裡的深度。

咬緊牙關

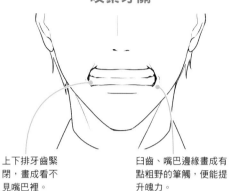

上下排牙齒緊閉，畫成看不見嘴巴裡。

臼齒、嘴巴邊緣畫成有點粗野的筆觸，便能提升魄力。

賊笑

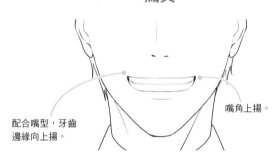

配合嘴型，牙齒邊緣向上揚。

嘴角上揚。

微笑

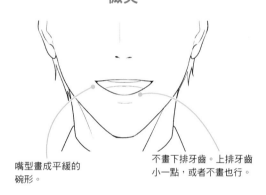

嘴型畫成平緩的碗形。

不畫下排牙齒。上排牙齒小一點，或者不畫也行。

舌頭的畫法

舌頭是能做出各種動作的部位。掌握隨著活動方式和角度所產生的外觀上的差異吧。

注意鼓起，描繪舌頭的輪廓。

注意舌頭伸出的位置太下面會變得很像狗。基本上可以不畫牙齒。

在舌頭正中間加上凹處。

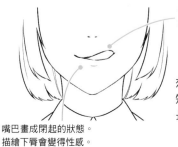

舌尖帶有圓弧，不要尖尖的。

想畫得可愛時，訣竅是舌頭畫短一點。想畫得性感時可以畫長一點。

嘴巴畫成閉起的狀態。描繪下唇會變得性感。

重點

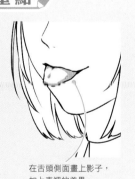

在舌頭側面畫上影子，加上表裡的差異。

描繪立體的舌頭

舌頭變成平面時，注意舌頭的表面和背面，在表面加上凹處，並在背面加上影子和線條，藉此呈現立體感。

說話時的嘴型

讓角色說出台詞時，重點在於嘴型。掌握說出母音時的嘴巴動作吧。

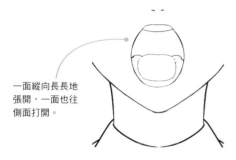

一面縱向長長地張開，一面也往側面打開。

「a」的嘴型

除了「a」以外，也是說話時常用的嘴型。依照嘴巴打開的程度也能表現聲音的大小。

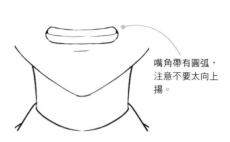

嘴角帶有圓弧，注意不要太向上揚。

「i」的嘴型

嘴巴閉上往旁邊打開，露出牙齒。因為是放鬆的狀態，所以抑制嘴角的角度。

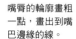

嘴脣的輪廓畫粗一點，畫出到嘴巴邊緣的線。

「u」的嘴型

嘟起嘴巴，嘴脣向前突出。在吹氣時也會使用的嘴型。訣竅是整個嘴巴畫小一點。

不要縱向張得太開，畫成半圓。

「e」的嘴型

張開嘴巴，畫成往旁邊打開。也用於露出笑容時。依照縱向打開的程度能表現情感。

畫成稍微看見上排牙齒。

「o」的嘴型

嘴巴畫成想像一個圓，打開的程度介於「a」和「u」之間。

漫畫技法

嘴型的誇張表現

嘴型誇張地簡化，就更能表現角色的動作與情感。藉由有效地靈活運用寫實風格的嘴型和簡化風格的嘴型，畫成有動感的漫畫插畫。

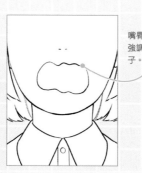

嘴脣發抖的誇張表現。強調吃驚，或慌張的樣子。

嘴巴大大張開的誇張表現。牙齒、舌頭、嘴脣等都省略。

依照角度的嘴巴表現

依照臉的角度和表情，嘴巴的外觀也會改變。近前的牙齒大一點，隨著往內側變小。

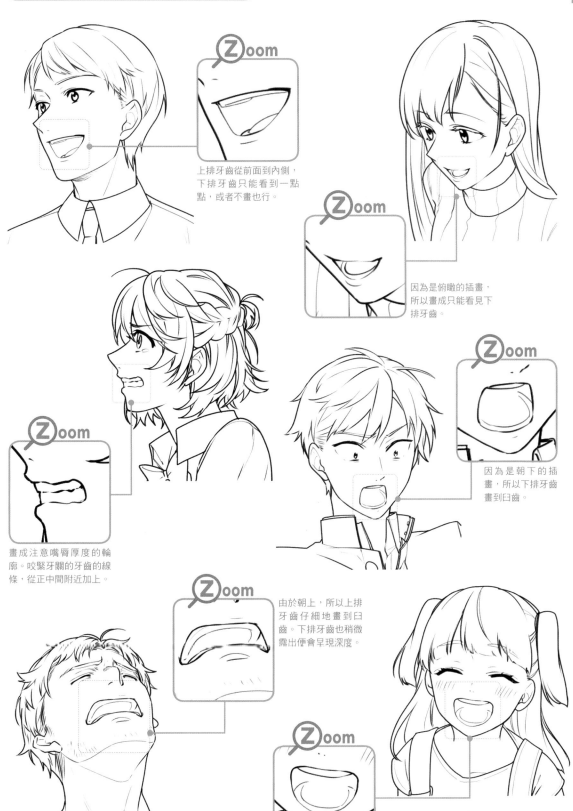

Zoom

上排牙齒從前面到內側，下排牙齒只能看到一點點，或者不畫也行。

Zoom

因為是俯瞰的插畫，所以畫成只看見下排牙齒。

Zoom

因為是朝下的插畫，所以下排牙齒畫到臼齒。

Zoom

畫成注意嘴唇厚度的輪廓。咬緊牙關的牙齒的線條，從正中間附近加上。

Zoom

由於朝上，所以上排牙齒仔細地畫到臼齒。下排牙齒也稍微露出便會呈現深度。

Zoom

由於嘴巴大大地張開稍微俯瞰，所以下排牙齒仔細地畫到臼齒。

耳朵的畫法

由於耳朵的構造複雜，所以經常簡化這個部位。在此為了提高水準，透過照片掌握正確的構造後再描繪吧。

了解耳朵的構造

掌握耳朵的各部位位置與名稱。雖然構造上並無男女的差異，不過女性的比較小且柔軟。

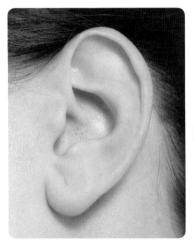

從側面觀看耳朵，掌握凹處與突出部分的位置。確實掌握邊緣的部分，呈現立體感。

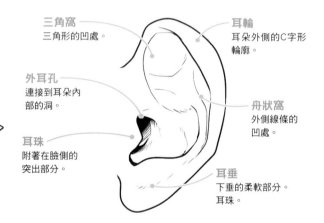

三角窩
三角形的凹處。

外耳孔
連接到耳朵內部的洞。

耳珠
附著在臉側的突出部分。

耳輪
耳朵外側的C字形輪廓。

舟狀窩
外側線條的凹處。

耳垂
下垂的柔軟部分。耳珠。

從側面的角度看不到外耳孔的內側。耳垂的大小與形狀因人而異，也是一種特性。

漫畫技法

描繪人類以外的耳朵！

像精靈或獸人等，奇幻作品中也有人類以外的種族登場。在此來了解代表性的精靈耳朵和獸耳的畫法。精靈耳朵比起人類特色是耳朵長，耳尖尖銳。由於獸耳是以動物的耳朵為主題，所以有長毛。

精靈耳朵

耳朵的構造以人類為基本思考，凹處與突出部分配合耳朵外側的輪廓細長地延伸。

獸耳

注意三角形的形狀。沒有人類那樣細細的凹處與突出部分，看不見外耳孔。

重點

省略凹處。

簡化描繪！

只要抓住要點，就能省略描繪耳朵。藉由耳輪、耳珠和耳垂畫出耳朵的輪廓，在三角窩的部分加上凹處的線條。外耳孔的部分畫成陰暗的影子。

確認耳朵形狀的變化

360°解析

耳朵的特色是，依照觀看角度會使形狀大為改變。讓自己能夠隨著臉的角度分別描繪吧。

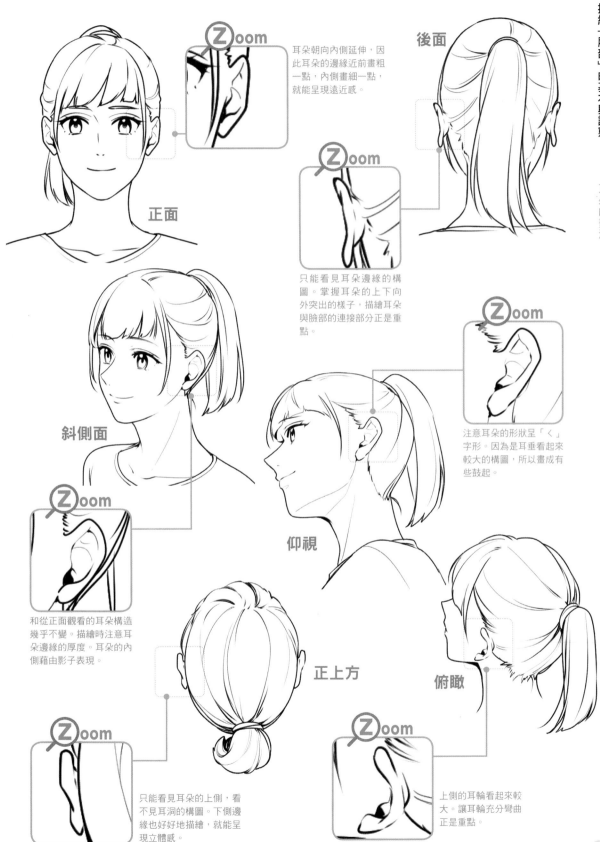

Zoom

耳朵朝向內側延伸，因此耳朵的邊緣近前畫粗一點，內側畫細一點，就能呈現遠近感。

正面

後面

Zoom

只能看見耳朵邊緣的構圖。掌握耳朵的上下向外突出的樣子，描繪耳朵與臉部的連接部分正是重點。

斜側面

Zoom

注意耳朵的形狀呈「く」字形。因為是耳垂看起來較大的構圖，所以畫成有些鼓起。

Zoom

和從正面觀看的耳朵構造幾乎不變。描繪時注意耳朵邊緣的厚度。耳朵的內側藉由影子表現。

仰視

正上方

俯瞰

Zoom

只能看見耳朵的上側，看不見耳洞的構圖。下側邊緣也好好地描繪，就能呈現立體感。

Zoom

上側的耳輪看起來較大。讓耳輪充分彎曲正是重點。

臉部的輪廓（女性）

光是變更臉部的輪廓，角色的外觀就會大幅改變。試著改變擁有相同要素的角色輪廓，檢視其中的差異吧。

依照體型的差異

依照體型也會使臉部輪廓大為改變。瘦削臉蛋有點尖細，胖臉則有大大的圓弧。

瘦 ◀━━━━━━━━━━━━━━━━━━━━━━━━▶ **胖**

臉頰消瘦有些
不健康的印象

胸襟開闊
大方的印象

從臉頰到下巴畫細一點，變成倒三角形。在脖子加上線條會更有效果。

標準的臉部輪廓。臉頰加上平緩的弧線，均衡地調整。

臉頰下垂，輪廓比較胖。下巴也圓圓地鼓起，脖子也畫粗一點。

重點 ✐

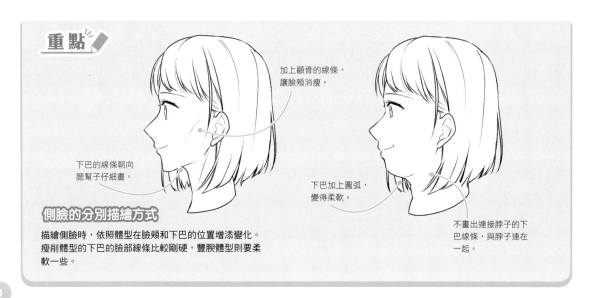

加上顴骨的線條，
讓臉頰消瘦。

下巴的線條朝向
腮幫子仔細畫。

下巴加上圓弧，
變得柔軟。

不畫出連接脖子的下
巴線條，與脖子連在
一起。

側臉的分別描繪方式

描繪側臉時，依照體型在臉頰和下巴的位置增添變化。瘦削體型的下巴的臉部線條比較剛硬，豐腴體型則要柔軟一些。

了解輪廓的種類

以鵝蛋形的輪廓為基準，讓臉變圓，或是變長，創造角色的個性吧。

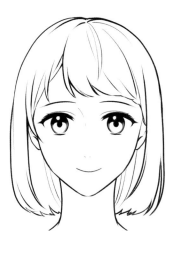

鵝蛋形

經常使用的標準輪廓，常用於女主角等。適合標準體型的角色等。

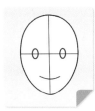

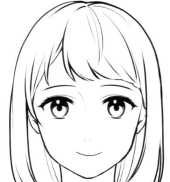

圓臉

臉頰的線條變圓的輪廓。眼睛看起來大一點，適合略胖體型或童顏角色等。

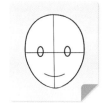

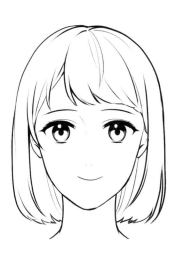

長臉

從臉頰到下巴畫長一點的輪廓。適合成熟女性，或是男性中穩重的角色等。

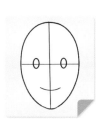

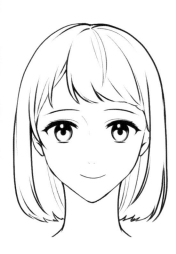

倒三角臉

從臉頰到下巴畫短一點，讓下巴略尖。適合臉變細，瘦削體型的角色等。

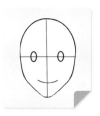

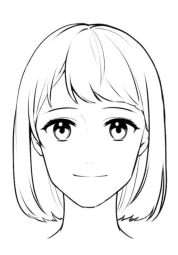

四角臉

臉頰有稜角，下巴的一部分畫成有點水平。適合高壯男人臉的女性角色等。

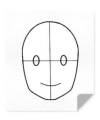

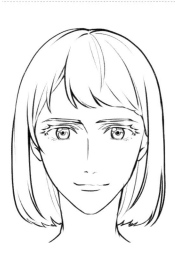

外國人臉

注意臉部的輪廓是四角臉，畫成鼻梁高、嘴唇厚。適合體型大的外國人角色等。

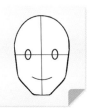

臉部的輪廓（男性）

男性的輪廓比女性剛硬，描繪時要注意銳利的線條。讓自己光憑輪廓就能分別描繪出各種個性吧。

依照體型的差異

男性體型的臉部輪廓，藉由下巴、脖子粗細等，便容易為不同體格的特徵增添差異。

瘦 ←——————————————————→ 胖

神經質體弱多病的印象

溫柔可靠的印象

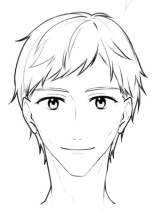 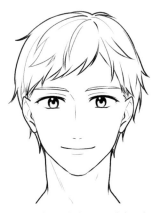 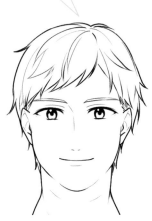

從臉頰到下巴的輪廓，像畫骨頭的線條般細一點。下巴尖端不是尖的，畫成水平。

標準的臉型輪廓。從臉頰到下巴，畫成比女性抑制圓弧的線條。

輪廓不加上角度畫得柔軟，脖子比標準型粗一圈。

重點

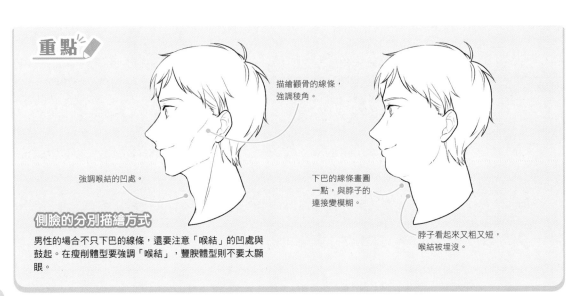

描繪顴骨的線條，強調稜角。

強調喉結的凹處。

下巴的線條畫圓一點，與脖子的連接變模糊。

脖子看起來又粗又短，喉結被埋沒。

側臉的分別描繪方式

男性的場合不只下巴的線條，還要注意「喉結」的凹處與鼓起。在瘦削體型要強調「喉結」，豐腴體型則不要太顯眼。

了解輪廓的種類

由於男性的輪廓有稜角,所以光是變更強弱,角色的印象就會改變。

鵝蛋形

標準的輪廓。適合標準體型,用於帥氣角色。若是漫畫則適合主角。

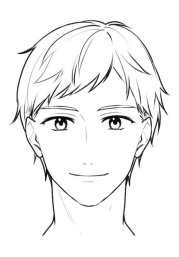

圓臉

比起鵝蛋形下巴短,是有圓弧的線條。適合少年或童顏青年的角色等。

長臉

下巴又長又寬的輪廓。沒有稜角,加上圓弧。適合溫柔、和藹的角色等。

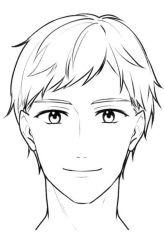

倒三角臉

從臉頰到下巴尖尖的輪廓。下巴尖端細長。適合纖細體型的角色等。

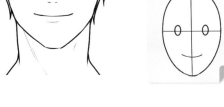

四角臉

輪廓有稜角,下巴橫長的輪廓。適合肌肉發達,粗獷的角色等。

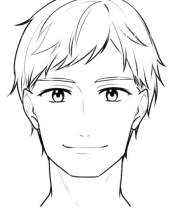
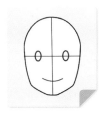

外國人臉

以四角剛硬的線條描繪的輪廓。適合脖子粗,健壯的外國人角色等。

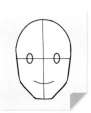

依照年齡的變化（幼兒〜小學生）

臉部整體的平衡與每個部位的大小會隨著年齡改變。如果是幼小的孩童，比起臉部的大小，眼睛和嘴巴要畫大一點。

臉部的尺寸與重心

畫十字線，觀察臉部重心的平衡。隨著變年幼，臉部的重心會下降。

臉頰和眼頭纖細，氣質沉穩的大姊型角色

大眼睛表現出開朗活潑的少女

描繪出小孩特有的柔軟渾圓的臉頰線條

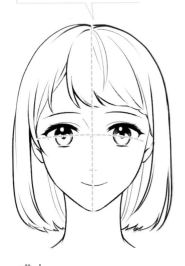 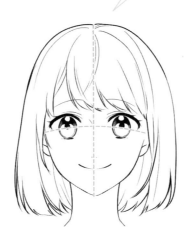 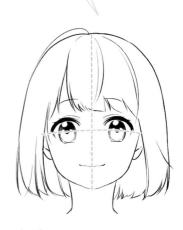

成人
高中生〜20歲出頭的臉型。以略微細長的輪廓，畫十字的輪廓線正好在各部位的中心。

少女
小學高年級〜國中生的臉型。臉部的重心比基準略微下降。臉部的部位集中配置在中心。

小孩
幼兒〜小學低年級的臉型。臉部的重心相當偏下方。輪廓圓圓的，相對於臉部，眼睛和嘴巴的比例較大。

重點

小孩的後頭部畫大一點

幼兒比起成人頭部大大地突出。另外，臉部的部位比臉部的中心還要下面，因此後頭部的面積更廣。所以，在側面、斜側面等描繪後頭部的構圖中稍微大一點，畫起來才不會有不協調感。

頭部＋頭髮變得相當寬。

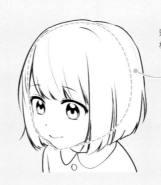

幼兒的重點

幼兒的臉部造型還不太有男女的差異。臉頰圓潤，比起臉部的尺寸眼睛和耳朵較大。

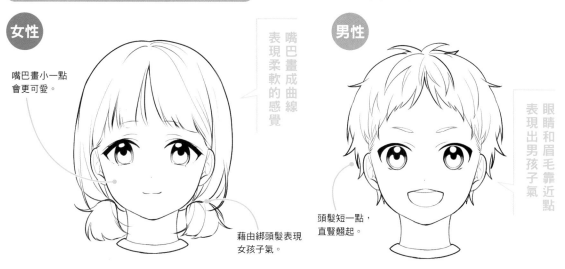

女性

嘴巴畫小一點會更可愛。

嘴巴畫成曲線表現柔軟的感覺

男性

眼睛和眉毛靠近點表現出男孩子氣

頭髮短一點，直豎翹起。

藉由綁頭髮表現女孩子氣。

眼睛畫大一點，偏向臉部的中心。額頭畫寬一點，眉毛畫細一點。

基本上和女孩相同。眼睛和嘴巴畫大一點，表現出活潑的一面。

小學生的重點

臉部的輪廓變得銳利，眼睛也變小一些。即使年紀相同女孩會比男孩看起來老成。

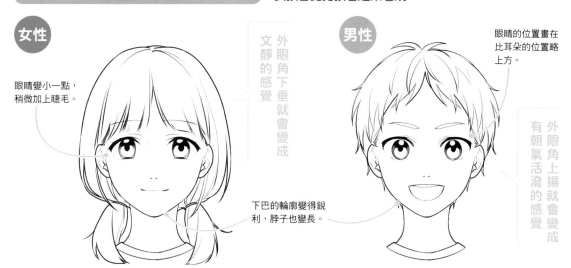

女性

眼睛變小一點，稍微加上睫毛。

文靜的感覺

外眼角下垂就會變成

男性

眼睛的位置畫在比耳朵的位置略上方。

外眼角上揚就會變成有朝氣活潑的感覺

下巴的輪廓變得銳利，脖子也變長。

比起幼兒眼睛和鼻子的位置隔得更遠，能畫出稍微老成的容貌。

因為輪廓尚未出現男女的差異，所以藉由眉毛、髮型等部位呈現差異。

重點

嬰兒的畫法

嬰兒的臉部部位可以配置在整張臉的一半以下。鼻子、嘴巴和眉毛等畫小一點，只有眼睛畫大一點。黑眼珠畫大一點更能突顯嬰兒的感覺。

嘴巴因為臉頰肉擠壓嘴唇，所以變成富士山的形狀。

Zoom

眉毛是胎毛的狀態，因此不畫清楚，淡淡的就好。

輪廓加上圓弧，畫成下部寬。

依照年齡的變化（國中生～高中生）

成為國中生以後，小學生之前看不太出來的男女差異變大。掌握輪廓、眼睛等特徵分別描繪吧。

男女的兩性差別變大

女性的下巴輪廓變得纖細，變成長臉。男性的輪廓與眉毛逐漸變成直線。

下巴尖端有點尖，散發成熟的感覺

變成男性的輪廓，散發男人味

眼睛又大又圓，並加上睫毛。

女性

從臉頰到下巴尖端，變成有點銳利。

男性

眉毛粗，畫成直線。

從嘴巴到下巴比女性長，下巴尖端有稜角。

眼睛比女性細，畫成像線條，不畫睫毛。

輪廓比孩子更為纖細，不過和男性相比有些鼓起。

比起孩子和女性，輪廓變成直線。下巴有稜角，變成水平。

重點

比起成人眼睛和光點比較大。

描繪時減少成年人的兩性差別

人隨著長大成人，會從柔軟圓潤的外型，逐漸變成剛硬直線的外型。描繪孩子的兩性差別時，要以成熟男女的特徵為基礎，在特徵加上「圓弧」描繪正是訣竅。

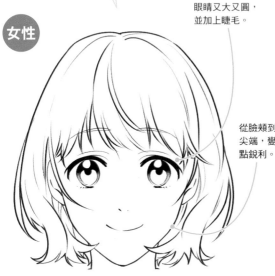

成人 ⇒ **小孩**

臉頰的線條柔和，臉也比較圓。

國中生的重點

比起小學生女性的下巴變細，變得成熟。男性的下巴圓弧消失，變成有稜角。

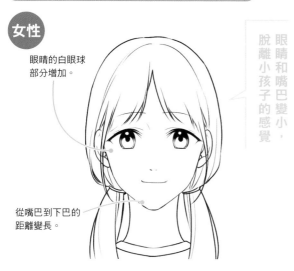

女性

眼睛的白眼球部分增加。

從嘴巴到下巴的距離變長。

眼睛和嘴巴變小，脫離小孩子的感覺

輪廓加上圓弧，臉部的各部位畫得比小學生小一點。

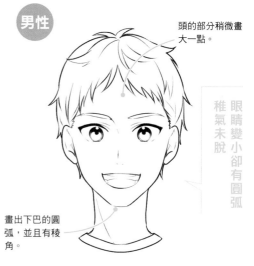

男性

頭的部分稍微畫大一點。

畫出下巴的圓弧，並且有稜角。

眼睛變小卻有圓弧稚氣未脫

雖然輪廓畫成直線，不過眼睛和嘴巴等部位偏向中心，保留稚氣。

高中生的重點

比起國中生臉變得更長。輪廓與部位的圓弧變少，男性變成健壯的外型。

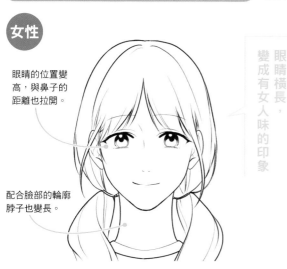

女性

眼睛的位置變高，與鼻子的距離也拉開。

配合臉部的輪廓脖子也變長。

眼睛橫長，變成有女人味的印象

兩眼的距離拉開，鼻子的位置也變高。下巴變細，臉看起來變小。

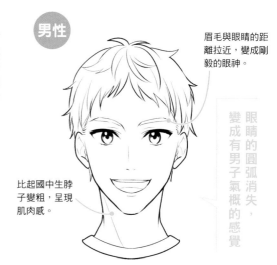

男性

眉毛與眼睛的距離拉近，變成剛毅的眼神。

比起國中生脖子變粗，呈現肌肉感。

眼睛的圓弧消失，變成有男子氣概的感覺

變成長臉，耳朵的位置也變高。各部位的線也用粗線來描繪。

重點 ✏️

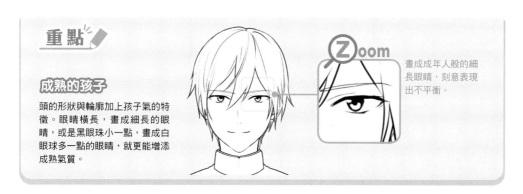

成熟的孩子

頭的形狀與輪廓加上孩子氣的特徵。眼睛橫長，畫成細長的眼睛，或是黑眼珠小一點，畫成白眼球多一點的眼睛，就更能增添成熟氣質。

Zoom

畫成成年人般的細長眼睛，刻意表現出不平衡。

依照年齡的變化（老人）

變老之後，臉上會產生皺紋和鬆弛，臉的造型將大為改變。掌握這些位置與形狀，精通老人角色的畫法吧。

形成皺紋的位置

主要在嘴巴周圍、眼睛和脖子周圍加上皺紋就能呈現特徵。眼瞼和臉頰下垂，臉部的重心往下。

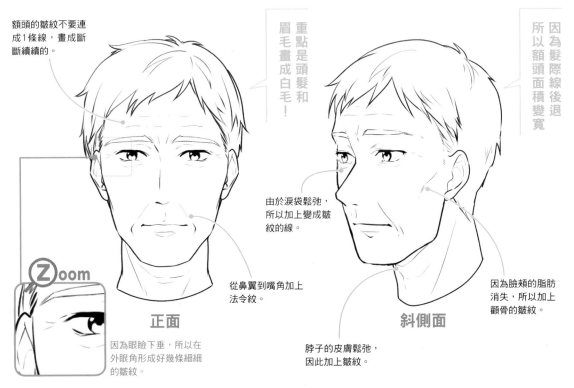

額頭的皺紋不要連成1條線，畫成斷斷續續的。

重點是頭髮和眉毛畫成白毛！

因為髮際線後退所以額頭面積變寬

由於淚袋鬆弛，所以加上變成皺紋的線。

從鼻翼到嘴角加上法令紋。

因為臉頰的脂肪消失，所以加上顴骨的皺紋。

Zoom

因為眼瞼下垂，所以在外眼角形成好幾條細細的皺紋。

正面

斜側面

脖子的皮膚鬆弛，因此加上皺紋。

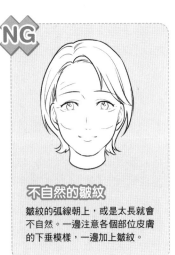

NG

不自然的皺紋

皺紋的弧線朝上，或是太長就會不自然。一邊注意各個部位皮膚的下垂模樣，一邊加上皺紋。

改編

描繪（少）

額頭的皺紋朝下彎曲，畫成鬆弛的樣子。

描繪（多）

臉頰的線條畫清楚，讓皺紋變得立體。

皺紋的描繪程度

配合自己的畫風，在皺紋的描繪量取得平衡。非常簡化的畫風描繪得少，省略細微的皺紋看起來比較自然。

初老的重點

50～60歲左右的初老。在眼睛和嘴巴周圍，開始出現小條的皺紋。

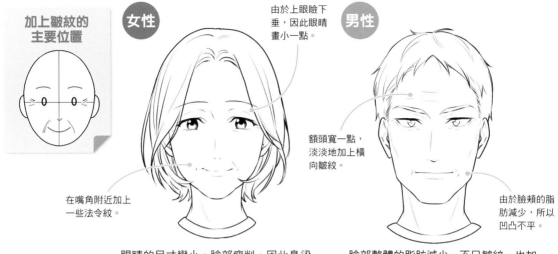

加上皺紋的主要位置

女性

由於上眼瞼下垂，因此眼睛畫小一點。

男性

額頭寬一點，淡淡地加上橫向皺紋。

在嘴角附近加上一些法令紋。

由於臉頰的脂肪減少，所以凹凸不平。

眼睛的尺寸變小。臉部瘦削，因此鼻梁變得顯眼。

臉部整體的脂肪減少。不只皺紋，也加上顴骨的線條等。

老人的重點

60歲以上的老人。皺紋增加，皮膚的鬆弛很顯眼，因此藉由輪廓和皺紋來表現吧。

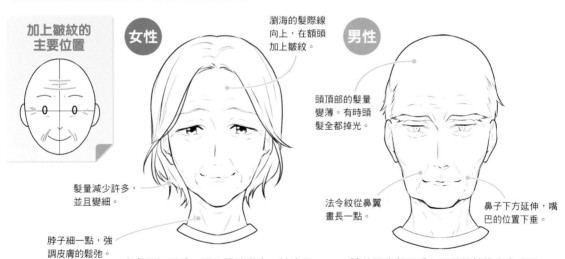

加上皺紋的主要位置

女性

瀏海的髮際線向上，在額頭加上皺紋。

男性

頭頂部的髮量變薄。有時頭髮全都掉光。

髮量減少許多，並且變細。

脖子細一點，強調皮膚的鬆弛。

法令紋從鼻翼畫長一點。

鼻子下方延伸，嘴巴的位置下垂。

皮膚更加下垂，因此眼睛變小，輪廓的形狀也跟著改變。

臉的下半部下垂。下巴的線條也畫成圓形鬆弛。

重點

鬍鬚的類型

鬍鬚是有效展現成熟男人味的部位，印象會隨著形狀與位置而改變。如小鬍子或下巴鬍子等，配合角色性格與設定來設計吧！

小鬍子

量多的鬍子要讓線條密集，或是畫成一整面。

圓圈鬍鬚

圍住嘴巴周圍，加上縱線。

下巴鬍子

沿著下巴的線條，加上細細的鬍鬚線條。

藉由影子呈現立體感

為了讓插畫呈現立體感和景深，要學會加上影子的技巧。除了確認形成影子的範圍，了解與光源位置的關係也很重要。

陰影和影子

影子有2種，物體本身形成的影子叫做「陰影（shade）」，物體落下的影子則叫做「影子（shadow）」。

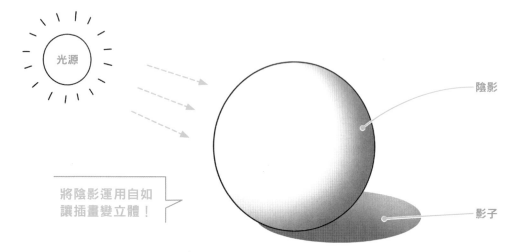

光源

將陰影運用自如讓插畫變立體！

陰影

影子

加上陰影的位置

眼睛和鼻子的陰影，若是男性的場合會在眼睛和鼻子下面又大又清楚；如果是女性的場合則會加上又小又柔和的陰影。

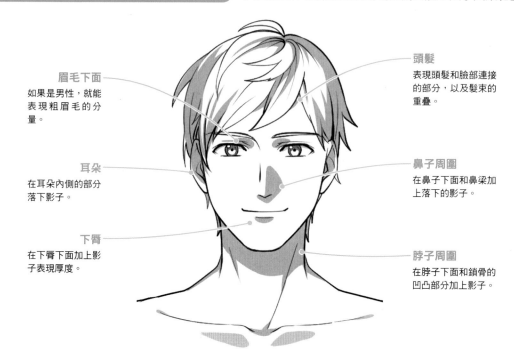

眉毛下面
如果是男性，就能表現粗眉毛的分量。

耳朵
在耳朵內側的部分落下影子。

下脣
在下脣下面加上影子表現厚度。

頭髮
表現頭髮和臉部連接的部分，以及髮束的重疊。

鼻子周圍
在鼻子下面和鼻梁加上落下的影子。

脖子周圍
在脖子下面和鎖骨的凹凸部分加上影子。

光源的位置

依照光源的方向，影子的添加方式和插畫的印象會隨之改變。掌握各自的特徵吧！

光源在上

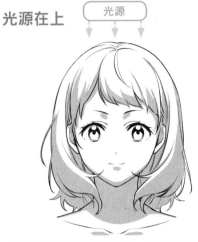

光源附近的頭頂部很明亮，離得越遠就變得越暗，因此加上影子。在有凹凸部分的下面形成影子。

光源在下

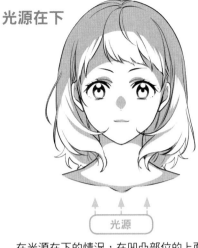

在光源在下的情況，在凹凸部位的上面形成影子。因為表情變得不易看清楚，所以變成陰暗可怕的印象。

光源在右

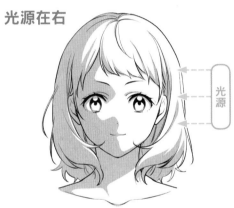

畫面右邊有光源時，另一側加上很深的影子。眼睛不加上影子會比較鮮明。

光源在左

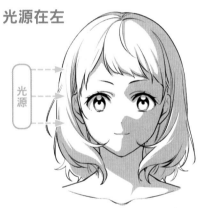

光源在畫面左邊的時候，在「光源在右」的相反側加上影子。依照狀況靈活運用吧。

（改編）

在局部加上影子

不太注意光源，在局部加上影子的方法。瀏海、鼻頭和嘴巴等作為重點加上影子。

重點

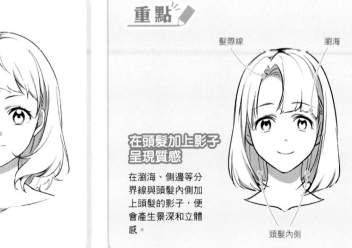

髮際線　　　瀏海

在頭髮加上影子呈現質感

在瀏海、側邊等分界線與頭髮內側加上頭髮的影子，便會產生景深和立體感。

頭髮內側

正面

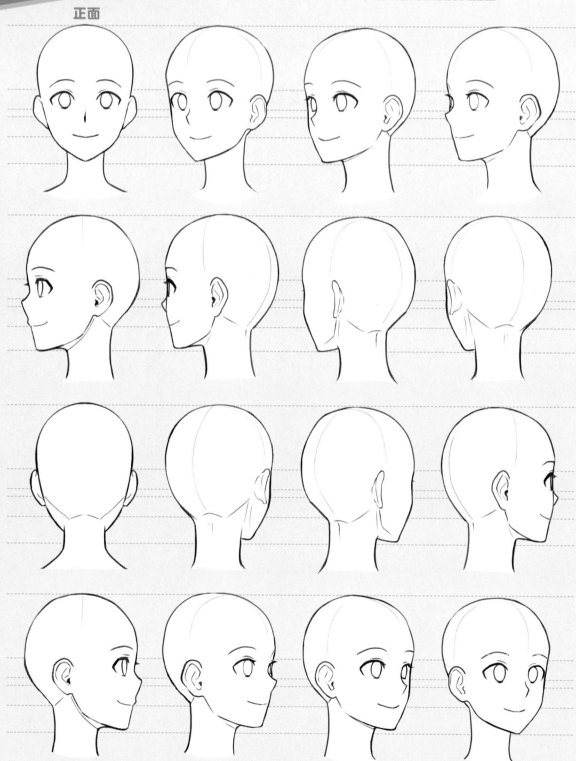

※線條對準正面的插畫。

Part 2

描繪「髮型」的基本與訣竅

一起來學習長出頭髮的部位、
髮束與髮流等和頭髮有關的畫法。
如果掌握隨著動作飄動的頭髮動作，
就能畫出具有躍動感的插畫。

頭部與髮型的剖析

為了描繪髮型，理解頭部的形狀十分重要。掌握頭部各部分的位置，讓自己畫出自然的髮型吧。

頭部部位的分類

依照頭部的位置，頭髮的生長方式、髮流會隨之改變。來瞧瞧各部分髮束的重疊和動作的差異吧。

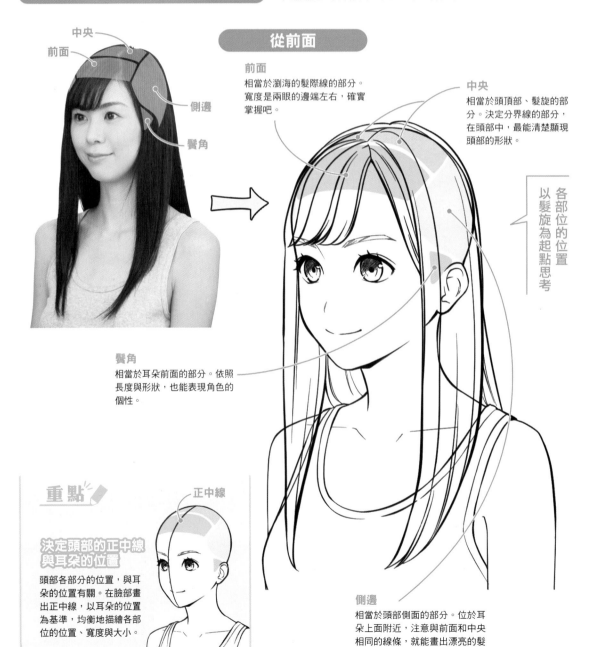

從前面

前面
相當於瀏海的髮際線的部分。寬度是兩眼的邊端左右，確實掌握吧。

中央
相當於頭頂部、髮旋的部分。決定分界線的部分，在頭部中，最能清楚顯現頭部的形狀。

鬢角
相當於耳朵前面的部分。依照長度與形狀，也能表現角色的個性。

各部位的位置以髮旋為起點思考

側邊
相當於頭部側面的部分。位於耳朵上面附近，注意與前面和中央相同的線條，就能畫出漂亮的髮束和髮流。

重點

決定頭部的正中線與耳朵的位置

頭部各部分的位置，與耳朵的位置有關。在臉部畫出正中線，以耳朵的位置為基準，均衡地描繪各部位的位置、寬度與大小。

正中線

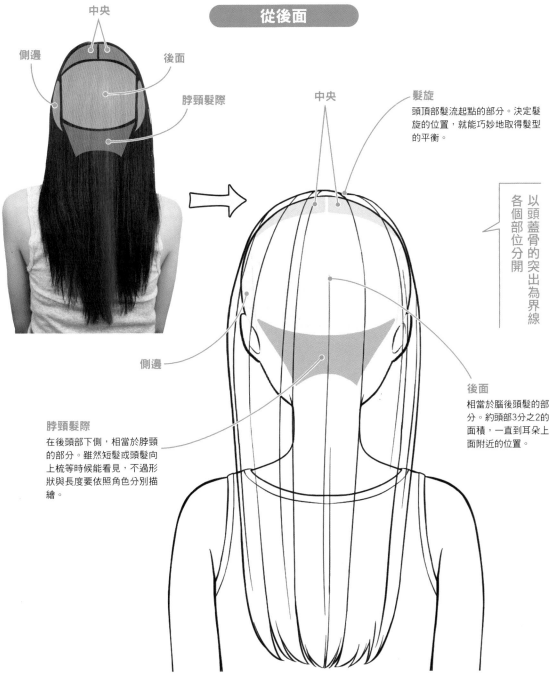

從後面

中央

側邊

後面

脖頸髮際

以頭蓋骨的突出為界線
各個部位分開

中央

髮旋
頭頂部髮流起點的部分。決定髮旋的位置，就能巧妙地取得髮型的平衡。

側邊

後面
相當於腦後頭髮的部分。約頭部3分之2的面積，一直到耳朵上面附近的位置。

脖頸髮際
在後頭部下側，相當於脖頸的部分。雖然短髮或頭髮向上梳等時候能看見，不過形狀與長度要依照角色分別描繪。

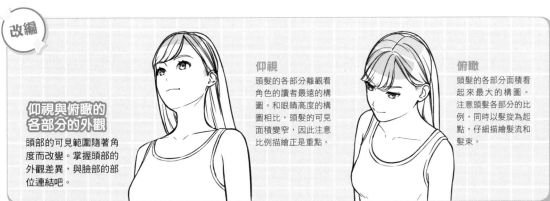

改編

仰視與俯瞰的
各部分的外觀
頭部的可見範圍隨著角度而改變。掌握頭部的外觀差異，與臉部的部位連結吧。

仰視
頭髮的各部分離觀看角色的讀者最遠的構圖。和眼睛高度的構圖相比，頭髮的可見面積變窄，因此注意比例描繪正是重點。

俯瞰
頭髮的各部分面積看起來最大的構圖。注意頭髮各部分的比例，同時以髮旋為起點，仔細描繪髮流和髮束。

思考髮流

描繪自然的髮型時，注意髮流是非常重要的一點。掌握髮流，自由地表現動感與重疊吧。

利用箭頭思考髮流

一邊注意髮際線、頭部形狀，一邊檢視髮流變化的重點。

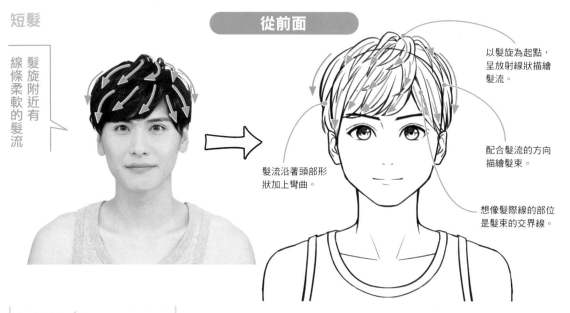

短髮

髮旋附近有線條柔軟的髮流

從前面

以髮旋為起點，呈放射線狀描繪髮流。

配合髮流的方向描繪髮束。

想像髮際線的部位是髮束的交界線。

髮流沿著頭部形狀加上彎曲。

重點

以髮旋為起點，注意呈放射狀長出頭髮

描繪自然的頭髮時，想像以髮旋為中心呈放射線狀生長，如此掌握十分重要。但是，注意頭髮並非從髮旋這1個點生長。

從後面

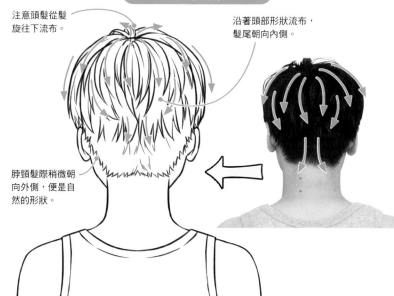

注意頭髮從髮旋往下流布。

沿著頭部形狀流布，髮尾朝向內側。

脖頸髮際稍微朝向外側，便是自然的形狀。

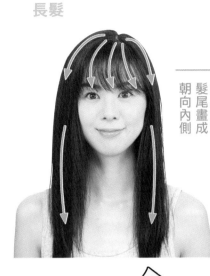

從前面

決定髮旋，注意從分界線的髮流。

朝向髮旋附近後面的頭髮，稍微加上鼓起呈現輕柔感。

髮尾畫成朝向內側

側邊頭髮向下流布，不過髮尾的流布不是垂直，而是平緩地朝向內側。

漫畫技法

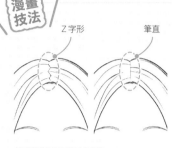

Z字形　　　筆直

分界線的畫法是呈Z字形融入

比起筆直，分界線畫成Z字形比較自然。稍微加上鼓起，就能表現頭髮的前後與分量。

漫畫技法

髮際線形狀的表現

露出髮際線時，主要有「M字形」和「半圓形」。決定額頭的形狀後，畫成向後流布便成了自然的髮際線。注意髮際線的交界線不要太鋸齒狀。

M字形　露出額頭的男性髮型常見的形狀。

半圓形　露出額頭的女性髮型常見的形狀。

從後面

從後面到髮尾，頭髮沿著頭部形狀向下垂。

整體的髮流沿著頭部形狀加上圓弧。

側邊頭髮稍微彎向內側比較自然。

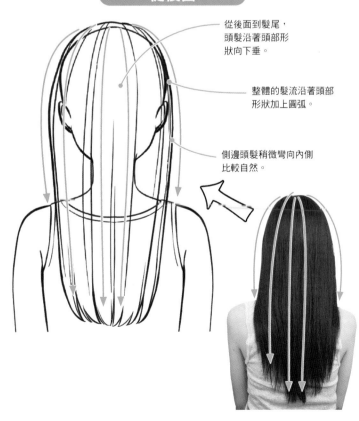

髮束的表現方法

頭髮各自有髮流，接近的頭髮1根1根湊在一起便會產生髮束。掌握每種髮型的髮束的重點吧。

利用髮束改變畫風的印象

依照髮束的寬度也會使角色的印象改變。找到適合自己畫風的表現，加以描繪吧！

細 ← → 粗

寫實畫風的印象

像髮束的線條、髮流等，仔細描繪細節就會變成寫實印象的畫風。

介於寫實和簡化之間的畫風

在髮束之中描繪髮流的畫風。髮流不要變成等間隔，均衡一點。

比較簡化的畫風的印象

寬度寬，描繪較少，簡化感就會變強。也有髮量多，厚重的印象。

不同髮型的髮束的掌握方法

髮束的寬度與動感會隨著髮型而改變。觀看「輪廓→完成插畫」的流程，掌握畫法吧。

短髮

[輪廓]

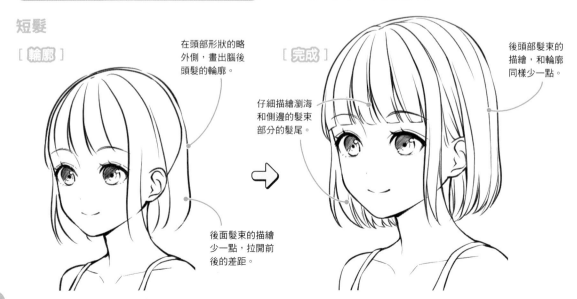

在頭部形狀的略外側，畫出腦後頭髮的輪廓。

[完成]

後頭部髮束的描繪，和輪廓同樣少一點。

仔細描繪瀏海和側邊的髮束部分的髮尾。

後面髮束的描繪少一點，拉開前後的差距。

短鮑伯頭

[輪廓]

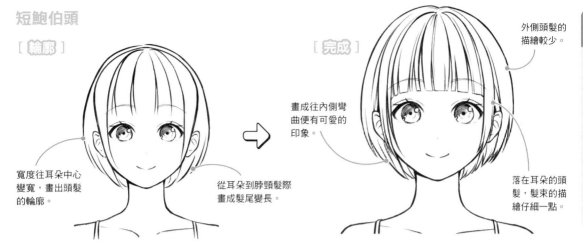

[完成]

寬度往耳朵中心變寬，畫出頭髮的輪廓。

從耳朵到脖頸髮際畫成髮尾變長。

畫成往內側彎曲便有可愛的印象。

外側頭髮的描繪較少。

落在耳朵的頭髮，髮束的描繪仔細一點。

波浪捲髮

[輪廓]

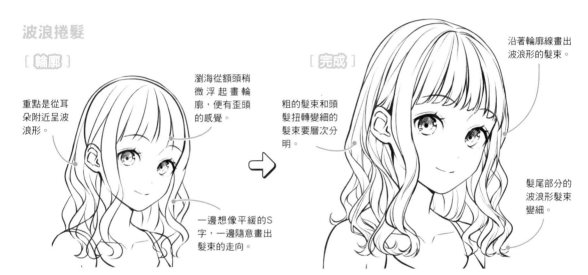

[完成]

重點是從耳朵附近呈波浪形。

瀏海從額頭稍微浮起畫輪廓，便有歪頭的感覺。

一邊想像平緩的S字，一邊隨意畫出髮束的走向。

粗的髮束和頭髮扭轉變細的髮束要層次分明。

沿著輪廓線畫出波浪形的髮束。

髮尾部分的波浪形髮束變細。

超長髮

[輪廓]

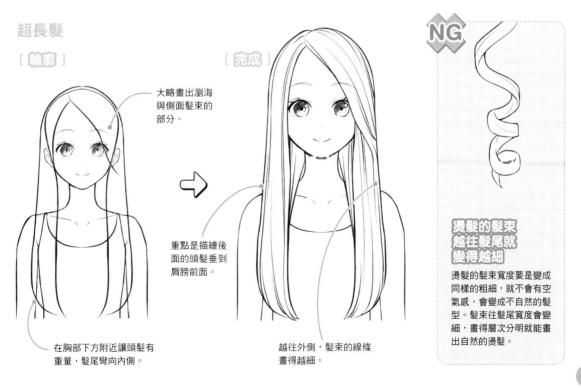

[完成]

大略畫出瀏海與側面髮束的部分。

重點是描繪後面的頭髮垂到肩膀前面。

在胸部下方附近讓頭髮有重量，髮尾彎向內側。

越往外側，髮束的線條畫得越細。

NG

燙髮的髮束越往髮尾就變得越細

燙髮的髮束寬度要是變成同樣的粗細，就不會有空氣感，會變成不自然的髮型。髮束往髮尾寬度會變細，畫得層次分明就能畫出自然的燙髮。

髮尾的表現方法

表現角色的髮型時，髮尾的畫法也很重要。抓住畫法的重點，表現各種髮型與髮質，展現角色的個性吧。

髮尾動作的種類

髮尾會因髮型、頭髮長度、分量、重量，使得畫法改變。來瞧瞧各種髮型的髮尾差異吧！

短髮

如果是直髮，髮尾容易配合下頜骨的線條朝向內側。注意髮流不要朝向外側。

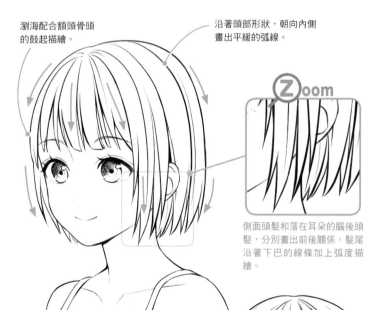

瀏海配合額頭骨頭的鼓起描繪。

沿著頭部形狀，朝向內側畫出平緩的弧線。

側面頭髮和落在耳朵的腦後頭髮，分別畫出前後關係，髮尾沿著下巴的線條加上弧度描繪。

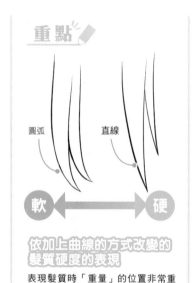

重點

圓弧　　　直線

軟 ← → 硬

依加上曲線的方式改變的髮質硬度的表現

表現髮質時「重量」的位置非常重要。有重量的部分帶有鼓起。髮尾呈直線就是硬的髮質，帶有圓弧則能表現柔軟的髮質。

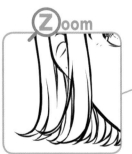

向左分布的瀏海，髮尾朝向太陽穴帶有圓弧。

近前和內側的髮束加上前後關係，髮尾畫細一點，往外側翹起。

向外翹的髮尾

向外翹的頭髮來到往外翹的弧度部分會有重量，並帶有圓弧。

髮尾往內捲然後翹起，便是自然的向外翹。

後面的髮尾也畫成呈放射狀往外側翹起。

內捲髮

梯形輪廓的經典髮型。髮束粗一點，彎曲的位置一致，更能增添捲曲感。

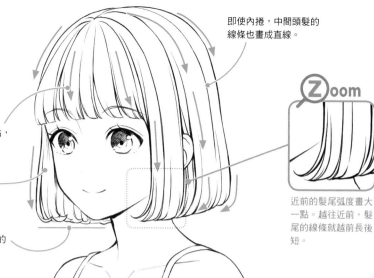

瀏海的髮束寬度畫粗一點，和內捲的髮尾很適合。

內側的側邊頭髮，因為能看見裡面，所以髮尾往近前彎曲。

內捲的髮尾合在一起，因此髮尾的線條外觀呈直線。

即使內捲，中間頭髮的線條也畫成直線。

近前的髮尾弧度畫大一點。越往近前，髮尾的線條就越前長後短。

波浪捲髮

從外眼角附近到髮尾起波浪的髮型。以較粗的髮束，讓彎曲的位置一致。

藉由波浪使彎曲的部分加上重量，越接近髮尾捲曲就越大。

髮尾攙雜描繪粗髮束和細髮束。

為了使前後關係明確，近前的側面頭髮用粗髮束描繪波浪。

從外眼角附近，描繪波浪的起點。

分界線沿著頭部形狀，髮流以緩和的弧線描繪。

頭髮的裡面露出多一點，藉此表現髮量之多。

NG

髮尾用長線處理會很不自然

髮尾用長線描繪是很不自然的表現。強調圓弧，髮束的寬度畫細一點，才容易呈現髮尾的樣貌。

超長髮

頭髮長度到達胸部下方的情況，就歸類於超長髮。髮束的線條別畫太多，會更有一體感。

在髮尾的彎曲部分加上頭髮的重量。髮尾朝向內側略微彎曲。

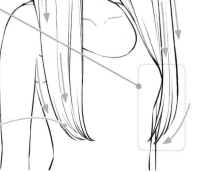

一邊有一體感，一邊仔細畫髮尾。

短髮的畫法

短髮是指不到肩膀的短髮造型。注意髮旋和頭頂部，以此為起點一邊察看整體的平衡一邊描繪正是重點。

從輪廓到完成的流程

經由從輪廓到完成的過程，來檢視短髮的男性和女性的畫法。

男性

注意出自髮旋的髮流 決定分界線

男性短髮要注意和女性骨骼上的差異，在髮旋周邊的髮束要呈現分量感。

1 描繪骨架

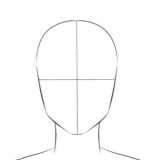

畫出臉部的骨架。畫出十字線，調整輪廓、頭部的形狀。

2 決定髮旋

髮旋

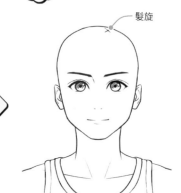

在頭頂部決定頭髮的起點髮旋（※在髮型篇這裡是描繪部位的過程）。

3 描繪頭髮的輪廓

畫出分界線和左右頭髮分量的輪廓。

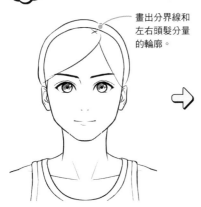

以髮旋的位置為基準，畫出頭髮的分界線、髮型的輪廓。

4 描繪髮流

在髮量多的地方加上分量。

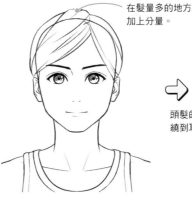

一面注意分量不要太多，一面描繪髮束和髮尾。

5 調整整體完成

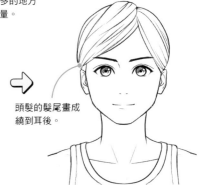

頭髮的髮尾畫成繞到耳後。

一邊觀察整體平衡，一邊輕輕畫出髮流的細線，調整後便完成。

女性

注意從頭部到髮尾的外型

掌握頭部周圍的頭髮，和向外翹的髮尾層次分明的外型。

1 描繪骨架

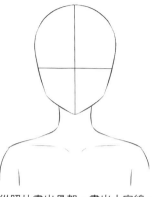

從照片畫出骨架。畫出十字線，在輪廓加上圓弧描繪。

2 決定髮旋

髮旋

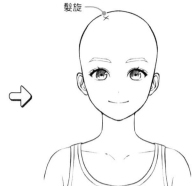

在頭頂部決定髮旋的位置。描繪頭髮以外的部分。

3 描繪頭髮的輪廓

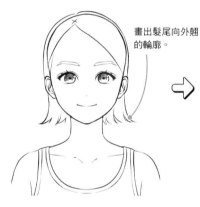

畫出髮尾向外翹的輪廓。

以髮旋為中心畫出輪廓。朝向耳朵畫出瀏海的分界線，後面的頭髮則沿著頭部。

4 描繪髮流

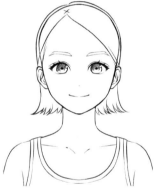

描繪髮束和髮尾。因為是緊貼的頭髮，所以注意別畫太多髮流。

5 調整整體完成

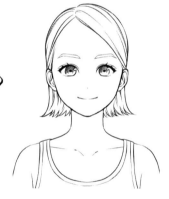

描繪髮束的平衡和髮尾的細微部分，調整整體完成。

改編

短髮的改編

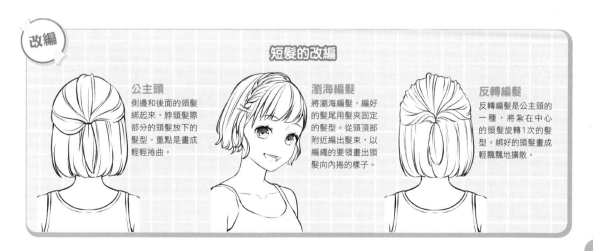

公主頭
側邊和後面的頭髮綁起來，脖頸髮際部分的頭髮放下的髮型。重點是畫成輕輕捲曲。

瀏海編髮
將瀏海編髮，編好的髮尾用髮夾固定的髮型。從頭頂部附近編出髮束，以編繩的要領畫出頭髮向內捲的樣子。

反轉編髮
反轉編髮是公主頭的一種，將紮在中心的頭髮旋轉1次的髮型。綁好的頭髮畫成輕飄飄地擴散。

不同角度 短髮

從各種角度檢視短髮的男性與女性的畫法。藉由眼睛高度、仰視、俯瞰各自的構圖,掌握分別描繪的方法吧。

360°解析 眼睛高度(男性)

男性短髮中,短髮束密集的髮旋附近的髮流非常重要。藉由眼睛高度的構圖檢視重點吧。

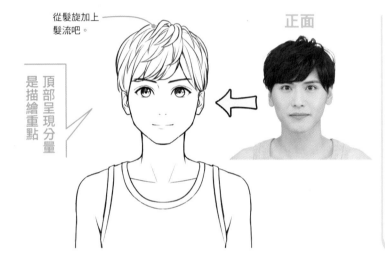

從髮旋加上髮流吧。

頂部呈現分量是描繪重點

正面

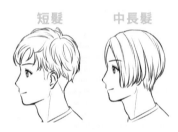

重點

男性短髮的分類

短髮　　中長髮

如果是男性,在耳上的頭髮長度就是短髮。蓋住耳朵的長度則歸類於中長髮。

斜側面

瀏海的分界線也稍微露出。

配合後頭部的圓弧,畫出髮束的弧線。

正側面

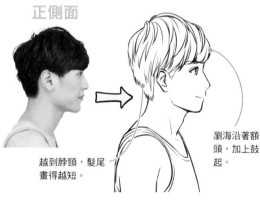

越到脖頸,髮尾畫得越短。

瀏海沿著額頭,加上鼓起。

後面

以髮旋為中心,畫成髮束呈放射狀擴散。

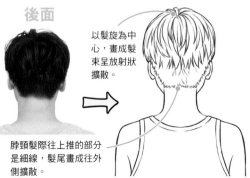

脖頸髮際往上推的部分是細線,髮尾畫成往外側擴散。

斜後面

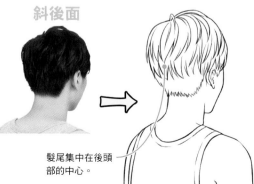

髮尾集中在後頭部的中心。

髮束比男性長，髮尾往內側匯集，畫成有女人味的印象。

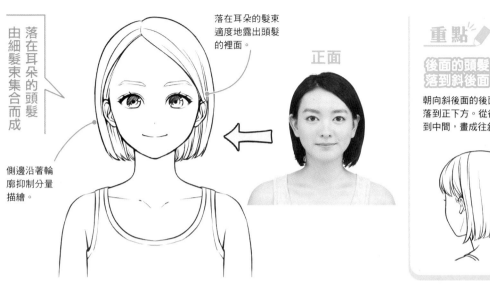

落在耳朵的髮束適度地露出頭髮的裡面。

正面

由細髮束集合而成
落在耳朵的頭髮

側邊沿著輪廓抑制分量描繪。

重點

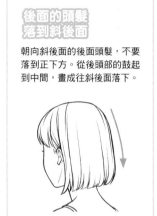

後面的頭髮落到斜後面

朝向斜後面的後面頭髮，不要落到正下方。從後頭部的鼓起到中間，畫成往斜後面落下。

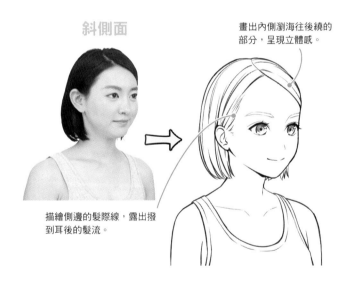

斜側面

畫出內側瀏海往後繞的部分，呈現立體感。

描繪側邊的髮際線，露出撥到耳後的髮流。

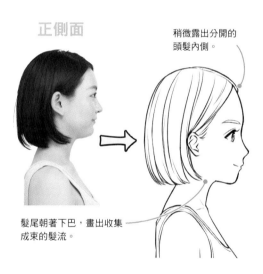

正側面

稍微露出分開的頭髮內側。

髮尾朝著下巴，畫出收集成束的髮流。

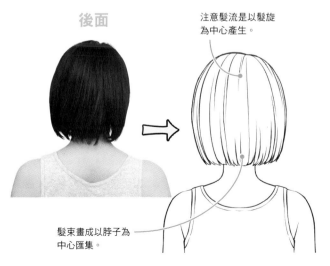

後面

注意髮流是以髮旋為中心產生。

髮束畫成以脖子為中心匯集。

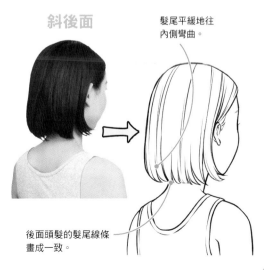

斜後面

髮尾平緩地往內側彎曲。

後面頭髮的髮尾線條畫成一致。

仰視（男性）

仰視的頭髮可見面積會變小。一邊注意頭髮和臉部的平衡一邊描繪正是重點。

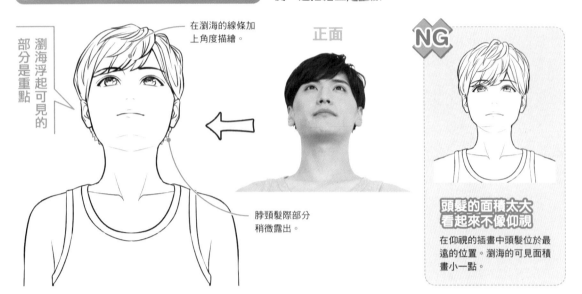

瀏海浮起可見的部分是重點

在瀏海的線條加上角度描繪。

正面

脖頸髮際部分稍微露出。

NG

頭髮的面積太大看起來不像仰視

在仰視的插畫中頭髮位於最遠的位置。瀏海的可見面積畫小一點。

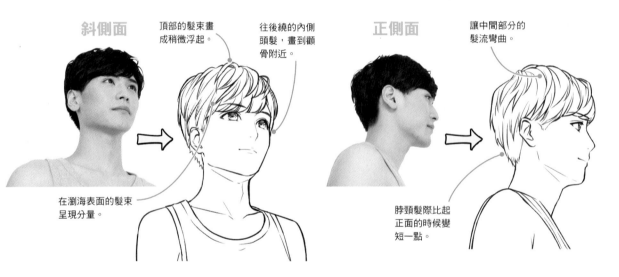

斜側面

頂部的髮束畫成稍微浮起。

往後繞的內側頭髮，畫到顴骨附近。

在瀏海表面的髮束呈現分量。

正側面

讓中間部分的髮流彎曲。

脖頸髮際比起正面的時候變短一點。

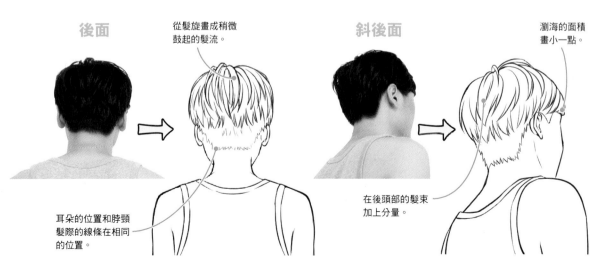

後面

從髮旋畫成稍微鼓起的髮流。

耳朵的位置和脖頸髮際的線條在相同的位置。

斜後面

瀏海的面積畫小一點。

在後頭部的髮束加上分量。

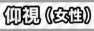

仰視（女性）

女性的場合頭髮較長，所以和下巴的面積一樣，頭髮裡面的空間看得很清楚正是重點。

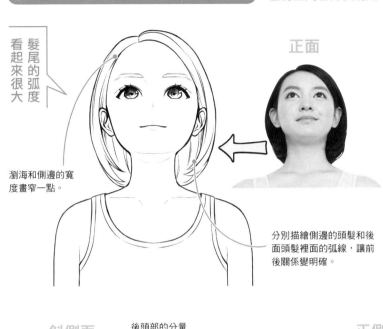

髮尾的弧度看起來很大

正面

瀏海和側邊的寬度畫窄一點。

分別描繪側邊的頭髮和後面頭髮裡面的弧線，讓前後關係變明確。

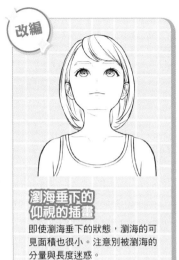

改編

瀏海垂下的仰視的插畫

即使瀏海垂下的狀態，瀏海的可見面積也很小。注意別被瀏海的分量與長度迷惑。

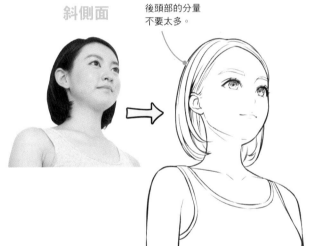

斜側面

後頭部的分量不要太多。

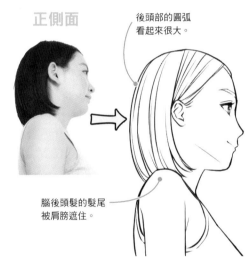

正側面

後頭部的圓弧看起來很大。

腦後頭髮的髮尾被肩膀遮住。

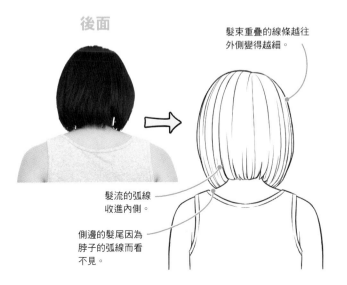

後面

髮束重疊的線條越往外側變得越細。

髮流的弧線收進內側。

側邊的髮尾因為脖子的弧線而看不見。

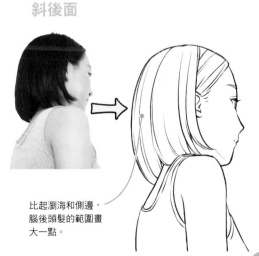

斜後面

比起瀏海和側邊，腦後頭髮的範圍畫大一點。

男性短髮俯瞰的構圖，立體地描繪髮旋部分頭髮生長的方式，更能提升男人味。

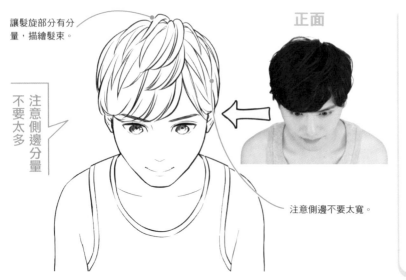

讓髮旋部分有分量，描繪髮束。

注意側邊分量不要太多

正面

注意側邊不要太寬。

重點

注意男性俯瞰的頭部是橢圓的形狀

俯瞰的構圖中，頭頂部的可見面積變大。注意出自髮旋的髮流，瀏海的可見寬度畫小一點。

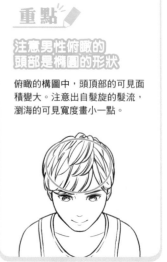

斜側面

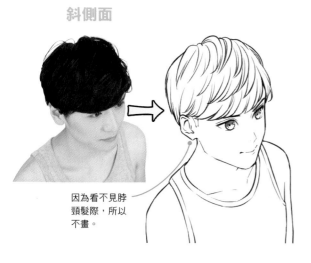

因為看不見脖頸髮際，所以不畫。

正側面

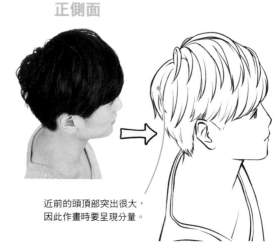

近前的頭頂部突出很大，因此作畫時要呈現分量。

後面

髮流從髮旋呈放射線狀。

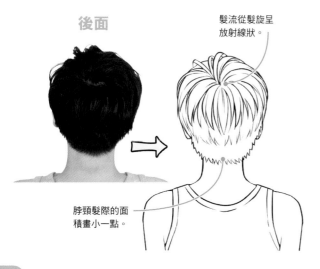

脖頸髮際的面積畫小一點。

斜後面

瀏海幾乎看不見。

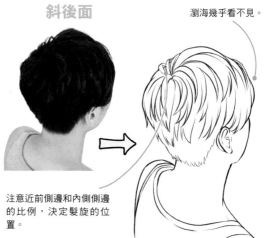

注意近前側邊和內側側邊的比例，決定髮旋的位置。

在女性短髮的俯瞰，髮尾往脖頸收集成束非常有特色。

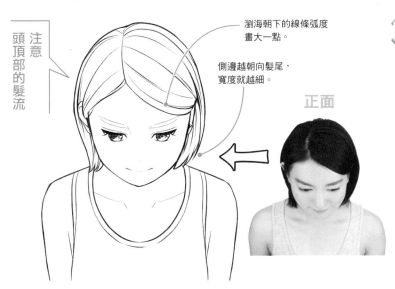

注意頭頂部的髮流

瀏海朝下的線條弧度畫大一點。

側邊越朝向髮尾，寬度就越細。

正面

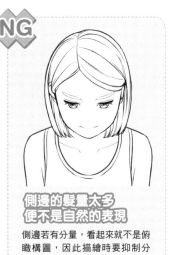

NG

側邊的髮量太多便不是自然的表現

側邊若有分量，看起來就不是俯瞰構圖，因此描繪時要抑制分量。

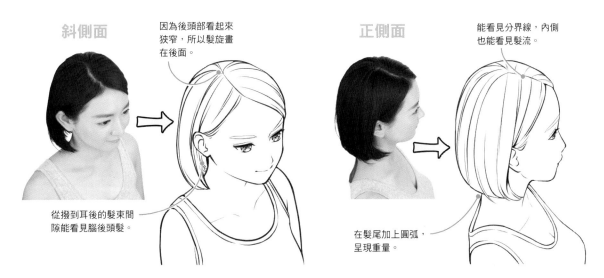

斜側面

因為後頭部看起來狹窄，所以髮旋畫在後面。

從撥到耳後的髮束間隙能看見腦後頭髮。

正側面

能看見分界線，內側也能看見髮流。

在髮尾加上圓弧，呈現重量。

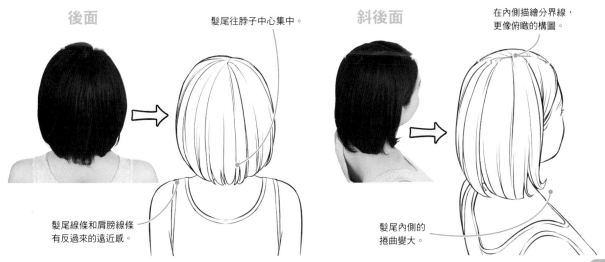

後面

髮尾往脖子中心集中。

髮尾線條和肩膀線條有反過來的遠近感。

斜後面

在內側描繪分界線，更像俯瞰的構圖。

髮尾內側的捲曲變大。

女性的短髮

女性的短髮是到脖頸髮際左右的長度。藉由瀏海、髮量和髮質的差異分別描繪不同的印象。

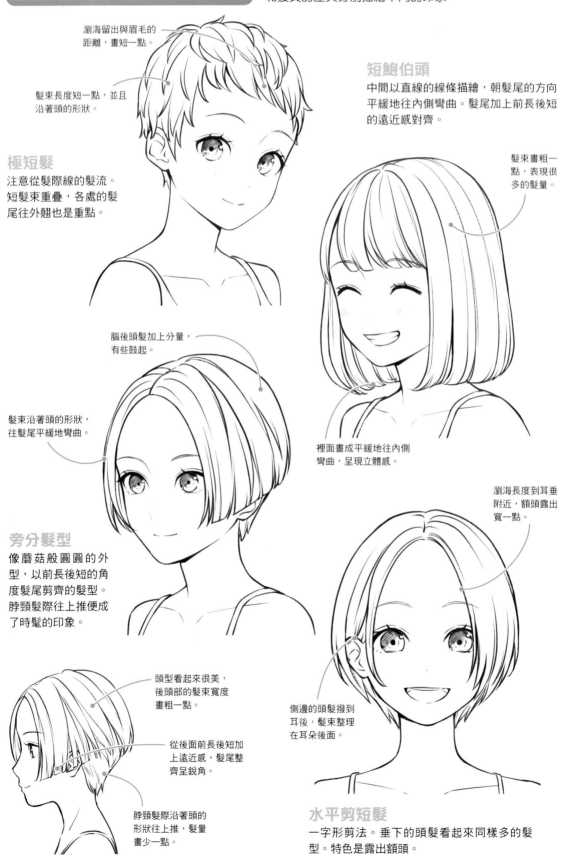

瀏海留出與眉毛的距離，畫短一點。

髮束長度短一點，並且沿著頭的形狀。

極短髮

注意從髮際線的髮流。短髮束重疊，各處的髮尾往外翹也是重點。

短鮑伯頭

中間以直線的線條描繪，朝髮尾的方向平緩地往內側彎曲。髮尾加上前長後短的遠近感對齊。

髮束畫粗一點，表現很多的髮量。

腦後頭髮加上分量，有些鼓起。

髮束沿著頭的形狀，往髮尾平緩地彎曲。

裡面畫成平緩地往內側彎曲，呈現立體感。

瀏海長度到耳垂附近，額頭露出寬一點。

旁分髮型

像蘑菇般圓圓的外型，以前長後短的角度髮尾剪齊的髮型。脖頸髮際往上推便成了時髦的印象。

頭型看起來很美，後頭部的髮束寬度畫粗一點。

從後面前長後短加上遠近感，髮尾整齊呈銳角。

側邊的頭髮撥到耳後，髮束整理在耳朵後面。

脖頸髮際沿著頭的形狀往上推，髮量畫少一點。

水平剪短髮

一字形剪法。垂下的頭髮看起來同樣多的髮型。特色是露出額頭。

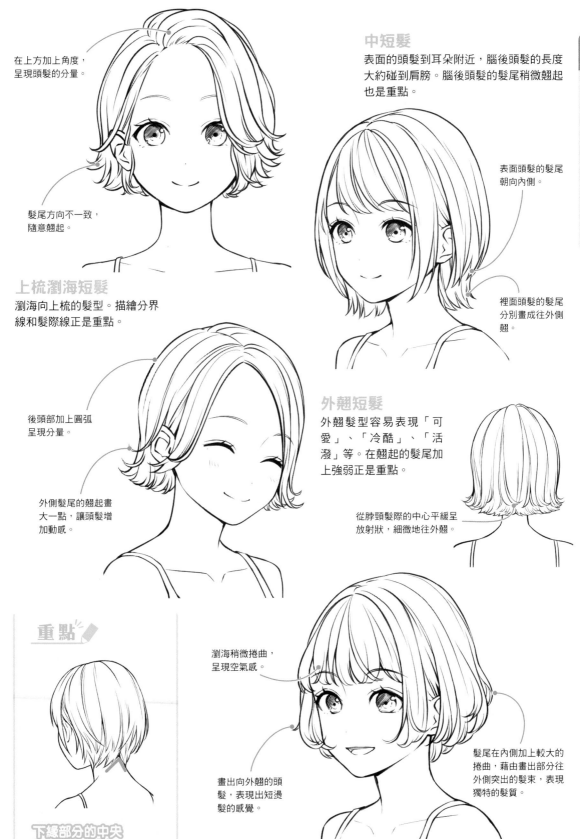

在上方加上角度，呈現頭髮的分量。

髮尾方向不一致，隨意翹起。

中短髮

表面的頭髮到耳朵附近，腦後頭髮的長度大約碰到肩膀。腦後頭髮的髮尾稍微翹起也是重點。

表面頭髮的髮尾朝向內側。

裡面頭髮的髮尾分別畫成往外側翹。

上梳瀏海短髮

瀏海向上梳的髮型。描繪分界線和髮際線正是重點。

後頭部加上圓弧呈現分量。

外側髮尾的翹起畫大一點，讓頭髮增加動感。

外翹短髮

外翹髮型容易表現「可愛」、「冷酷」、「活潑」等。在翹起的髮尾加上強弱正是重點。

從脖頸髮際的中心平緩呈放射狀，細微地往外翹。

重點

下緣部分的中央呈「倒V字形」

下緣部分畫成V字形，脖頸就會看起來美豔有魅力。開的頭髮沿著脖子的圓弧描繪。

瀏海稍微捲曲，呈現空氣感。

畫出向外翹的頭髮，表現出短燙髮的感覺。

髮尾在內側加上較大的捲曲，藉由畫出部分往外側突出的髮束，表現獨特的髮質。

燙髮短鮑伯頭

髮量多，非常獨特的髮型。從後頭部畫出燙髮的波浪。側邊髮尾藉由往內側捲曲，和頭部的線條相反，利用遠近感加上髮束的線條。

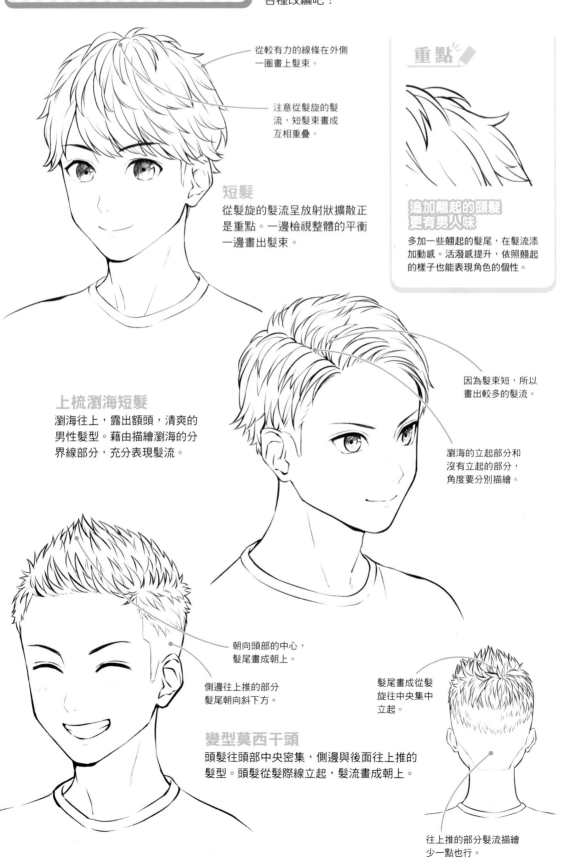

男性的短髮

男性的短髮有清潔感，表現出開朗積極的印象。來瞧瞧各種改編吧！

從較有力的線條在外側一圈畫上髮束。

注意從髮旋的髮流，短髮束畫成互相重疊。

短髮
從髮旋的髮流呈放射狀擴散正是重點。一邊檢視整體的平衡一邊畫出髮束。

重點

追加翹起的頭髮更有男人味
多加一些翹起的髮尾，在髮流添加動感。活潑感提升，依照翹起的樣子也能表現角色的個性。

上梳瀏海短髮
瀏海往上，露出額頭，清爽的男性髮型。藉由描繪瀏海的分界線部分，充分表現髮流。

因為髮束短，所以畫出較多的髮流。

瀏海的立起部分和沒有立起的部分，角度要分別描繪。

朝向頭部的中心，髮尾畫成朝上。

側邊往上推的部分髮尾朝向斜下方。

髮尾畫成從髮旋中央集中立起。

變型莫西干頭
頭髮往頭部中央密集，側邊與後面往上推的髮型。頭髮從髮際線立起，髮流畫成朝上。

往上推的部分髮流描繪少一點也行。

分界線較多的前方呈現分量。

沿著頭部形狀，在分界線較多的地方呈現分量。

因為髮束比較長，所以髮尾合在一起。

分界線部分的髮流線條，在髮旋部分髮流會改變。

七三分髮型

偏向左右其中一邊，以7：3的比例分出分界線的髮型。能表現出知性，並且誠實的成熟印象。

瀏海分開，以不會蓋到眼睛的長度統一。

髮尾微微、均衡地隨意捲曲。

瀏海不放下來，稍微翹起。

自然捲風格燙髮

如自然捲般微微捲曲的髮型。藉由改變髮尾捲曲的幅度，表現角色的個性吧。

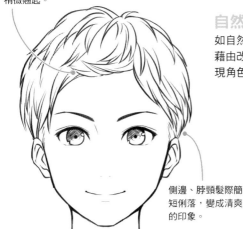

側邊、脖頸髮際簡短俐落，變成清爽的印象。

重點 ✏

男性的燙髮特色是凹凸多

男性的燙髮凹凸多能表現硬度。比起女性，注意凹凸要多畫一點。

露額頭短髮

瀏海短能看見額頭，表現出清潔感和清爽感。側邊也短一點，露出臉部的輪廓。

瀏海往後方倒豎貼著，因此加上弧線描繪。

側邊往上推的部分，以細斜線表現。

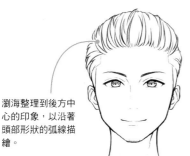

瀏海整理到後方中心的印象，以沿著頭部形狀的弧線描繪。

全後梳髮型

強調臉部輪廓的髮型。確實決定髮際線，瀏海畫成往後梳。

長髮的畫法

男性超過耳下的長度，女性留長超過肩膀的髮型。一邊注意落下的髮流，一邊以仔細的線條畫到髮尾。

從輪廓到完成的流程

經由過程檢視男性與女性的長髮，從輪廓到完成的流程吧！

男性

從中間加上捲髮 在髮尾增添動感

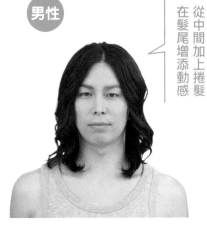

注意中分的頭髮分量，和捲髮開始的位置。

1 描繪骨架

頭部的骨架以橢圓形的輪廓描繪。藉由十字線取得平衡。

2 決定髮旋

髮旋

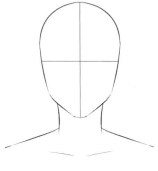

描繪各個部位。因為是中分，所以髮旋的位置決定在頭頂部的正中線上。

3 描繪頭髮的輪廓

鬢髮的螺旋髮束畫大一點。

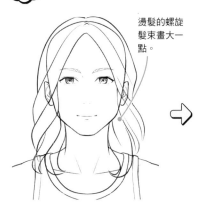

以髮旋為中心，大略決定髮流。頭髮從頭部的線條稍微浮起描繪。

4 描繪髮流

在髮束的輪廓描繪髮束線。

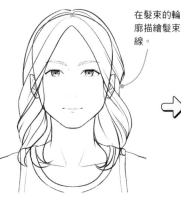

沿著髮流，描繪髮束和髮尾。髮束中間彎曲，往髮尾仔細描繪。

5 調整整體完成

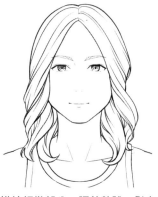

描繪細微部分，調整整體。髮束的間隙小一點，變成頭髮沉重的印象。

女性

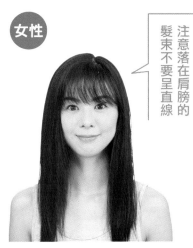

注意落在肩膀的髮束不要呈直線

描繪直長髮時，想像落下的頭髮加上柔和的弧線。

① 描繪骨架

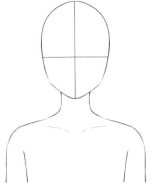

描繪鵝蛋形的輪廓。下巴的輪廓一面留下圓弧，一面畫得銳利。

② 決定髮旋

髮旋

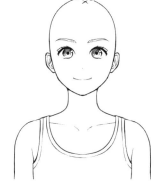

描繪臉部的各個部位。在正中線的稍微旁邊，配置分界線的起點髮旋。

③ 描繪頭髮的輪廓

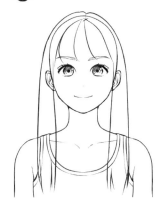

以髮旋為中心，大略描繪整體的髮流。注意落在肩膀的頭髮不要呈直線。

④ 描繪髮流

在落在肩膀的頭髮中間，仔細描繪稍微彎曲的髮束線條。

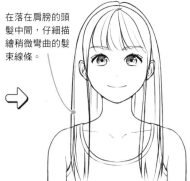

沿著髮流，描繪髮束和髮尾。分別描繪捲曲的瀏海和直髮部分。

⑤ 調整整體完成

描繪飄動的頭髮，就會變成更自然的長髮。

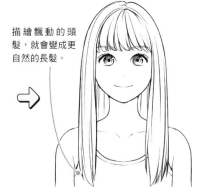

髮尾進入內側，或是向外側翹，均衡地描繪吧。

改編

直長髮的種類

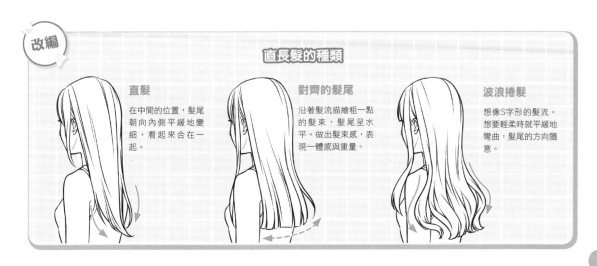

直髮
在中間的位置，髮尾朝向內側平緩地變細，看起來合在一起。

對齊的髮尾
沿著髮流描繪粗一點的髮束，髮尾呈水平。做出髮束感，表現一體感與重量。

波浪捲髮
想像S字形的髮流。想要輕柔時就平緩地彎曲，髮尾的方向隨意。

不同角度 長髮

男性的長髮燙髮和女性的直長髮。以髮質不同的頭髮，檢視眼睛高度、仰視、俯瞰各自的畫法重點吧。

360°眼析 眼睛高度（男性）

頭髮的畫法基本上和女性相同，不過好好地掌握骨骼就會散發男人味。

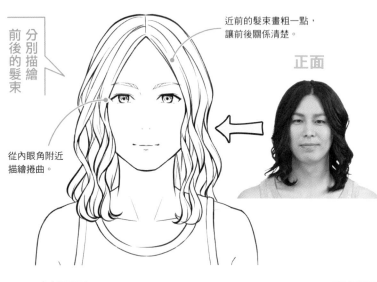

前後的髮束 分別描繪

近前的髮束畫粗一點，讓前後關係清楚。

正面

從內眼角附近描繪捲曲。

改編

也挑戰滑順長髮的男性！

滑順的頭髮髮束細，畫成從頭頂部連到髮尾的髮流。質感和女性的長髮一樣。

斜側面

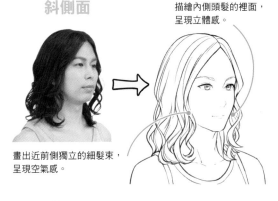

描繪內側頭髮的裡面，呈現立體感。

畫出近前側獨立的細髮束，呈現空氣感。

正側面

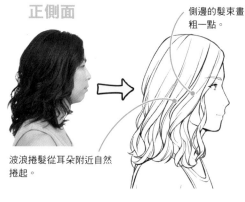

側邊的髮束畫粗一點。

波浪捲髮從耳朵附近自然捲起。

後面

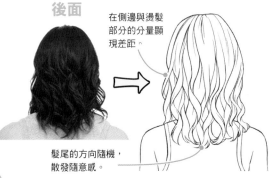

在側邊與燙髮部分的分量顯現差距。

髮尾的方向隨機，散發隨意感。

斜後面

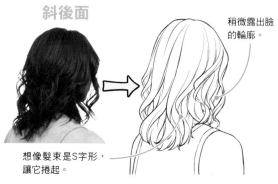

稍微露出臉的輪廓。

想像髮束是S字形，讓它捲起。

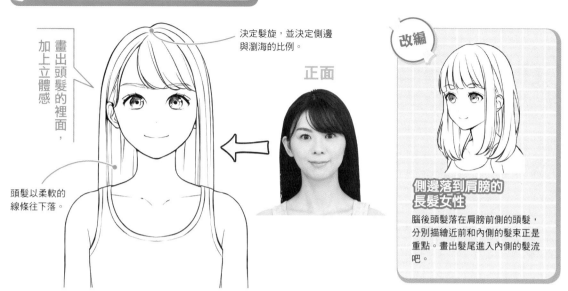

女性的直長髮不要畫得太直，就是表現女人味的重點。

決定髮旋，並決定側邊與瀏海的比例。

正面

畫出頭髮的裡面，加上立體感

頭髮以柔軟的線條往下落。

改編

側邊落到肩膀的長髮女性

腦後頭髮落在肩膀前側的頭髮，分別描繪近前和內側的髮束正是重點。畫出髮尾進入內側的髮流吧。

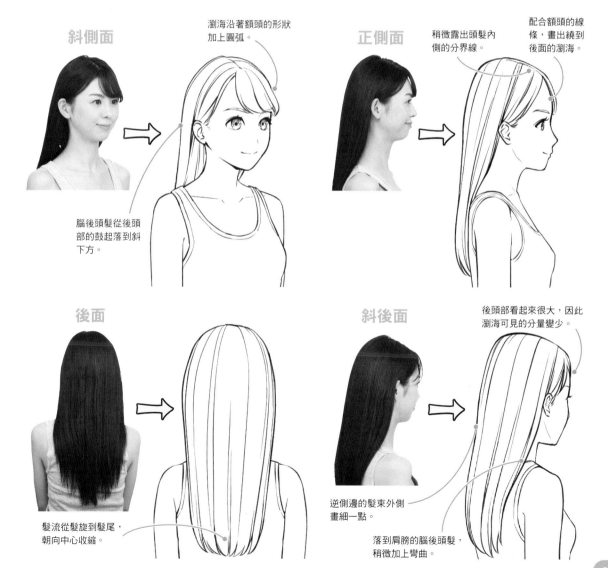

斜側面

瀏海沿著額頭的形狀加上圓弧。

腦後頭髮從後頭部的鼓起落到斜下方。

正側面

稍微露出頭髮內側的分界線。

配合額頭的線條，畫出繞到後面的瀏海。

後面

髮流從髮旋到髮尾，朝向中心收縮。

斜後面

後頭部看起來很大，因此瀏海可見的分量變少。

逆側邊的髮束外側畫細一點。

落到肩膀的腦後頭髮，稍微加上彎曲。

變成仰視的角度後，頭頂部變得不易看見，因此更加強調燙髮的部分。

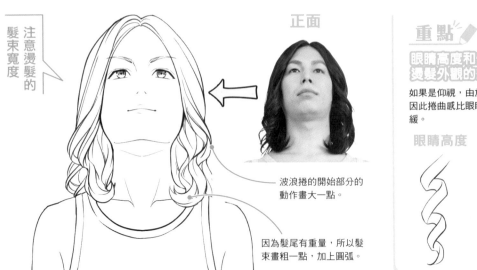

正面

注意燙髮的髮束寬度

波浪捲的開始部分的動作畫大一點。

因為髮尾有重量，所以髮束畫粗一點，加上圓弧。

重點

眼睛高度和仰視的燙髮外觀的差異

如果是仰視，由於下方有重量，因此捲曲感比眼睛高度看起來平緩。

眼睛高度　　仰視

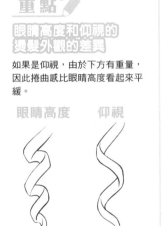

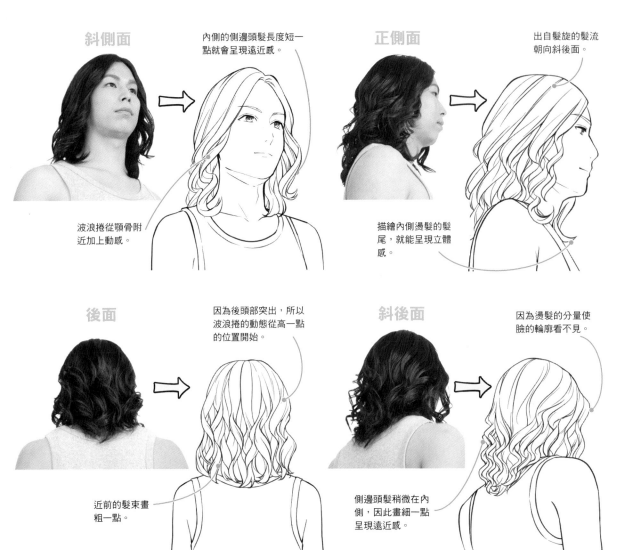

斜側面

內側的側邊頭髮長度短一點就會呈現遠近感。

波浪捲從顎骨附近加上動感。

正側面

出自髮旋的髮流朝向斜後面。

描繪內側燙髮的髮尾，就能呈現立體感。

後面

因為後頭部突出，所以波浪捲的動態從高一點的位置開始。

近前的髮束畫粗一點。

斜後面

因為燙髮的分量使臉的輪廓看不見。

側邊頭髮稍微在內側，因此畫細一點呈現遠近感。

仰視（女性）

女性長髮的仰視構圖，頭髮裡面和間隙看起來較大正是特點。

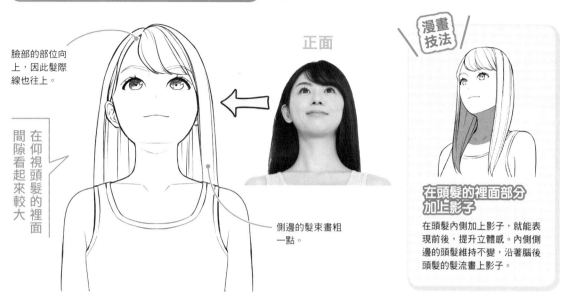

臉部的部位向上，因此髮際線也往上。

正面

在仰視頭髮的裡面間隙看起來較大

側邊的髮束畫粗一點。

漫畫技法

在頭髮的裡面部分加上影子

在頭髮內側加上影子，就能表現前後，提升立體感。內側側邊的頭髮維持不變，沿著腦後頭髮的髮流畫上影子。

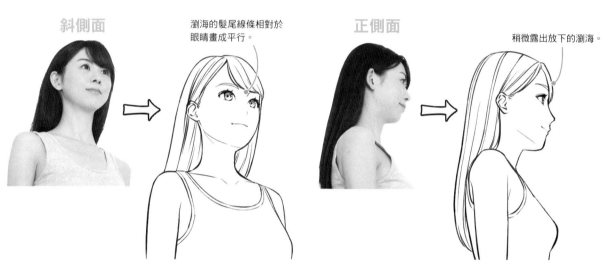

斜側面

瀏海的髮尾線條相對於眼睛畫成平行。

正側面

稍微露出放下的瀏海。

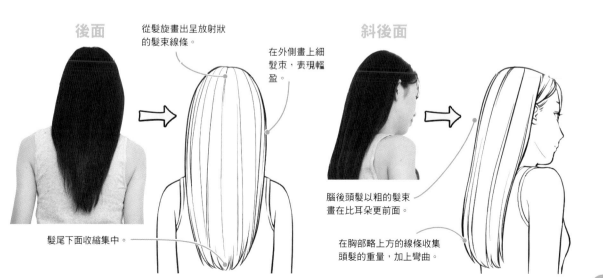

後面

從髮旋畫出呈放射狀的髮束線條。

在外側畫上細髮束，表現輕盈。

髮尾下面收縮集中。

斜後面

腦後頭髮以粗的髮束畫在比耳朵更前面。

在胸部略上方的線條收集頭髮的重量，加上彎曲。

俯瞰（男性）

俯瞰的燙髮的特色是，在燙髮的髮束以朝向斜下的線條加上遠近感。

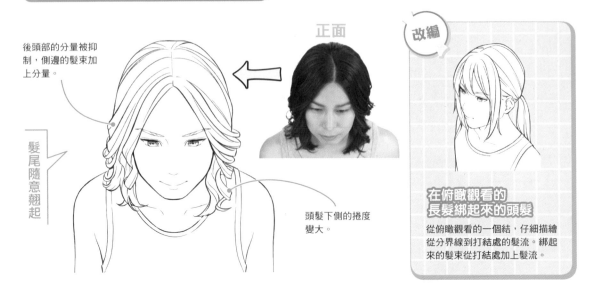

正面

後頭部的分量被抑制，側邊的髮束加上分量。

髮尾隨意翹起

頭髮下側的捲度變大。

改編

在俯瞰觀看的長髮綁起來的頭髮

從俯瞰觀看的一個結，仔細描繪從分界線到打結處的髮流。綁起來的髮束從打結處加上髮流。

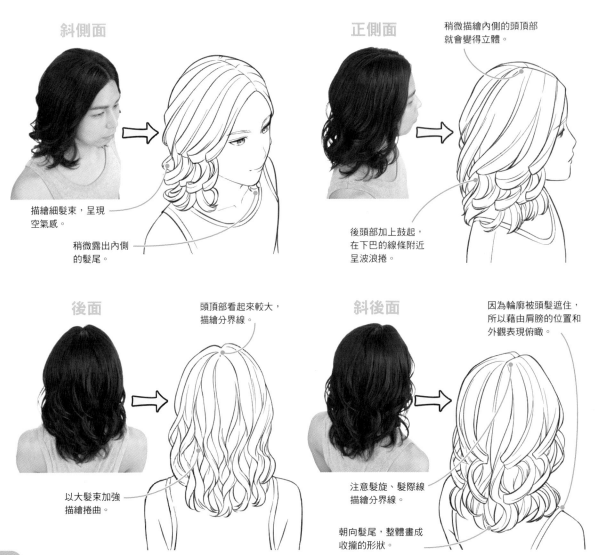

斜側面

描繪細髮束，呈現空氣感。

稍微露出內側的髮尾。

正側面

稍微描繪內側的頭頂部就會變得立體。

後頭部加上鼓起，在下巴的線條附近呈波浪捲。

後面

頭頂部看起來較大，描繪分界線。

以大髮束加強描繪捲曲。

斜後面

因為輪廓被頭髮遮住，所以藉由肩膀的位置和外觀表現俯瞰。

注意髮旋、髮際線描繪分界線。

朝向髮尾，整體畫成收攏的形狀。

俯瞰的女性的長髮，畫成朝中心收縮，重點是表現出一體感。

巧妙地掌握瀏海的髮尾動作

從頭頂部畫弧般，在下面畫出髮流。

注意腦後頭髮不要有太多分量。

正面

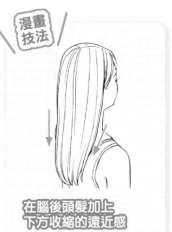

漫畫技法

在腦後頭髮加上下方收縮的遠近感

俯瞰是由上往下，看起來變小的構圖。因為也在腦後頭髮加上遠近感，所以畫成朝向髮尾變細。

斜側面

因為頭頂部看起來較大，所以仔細描繪分界線。

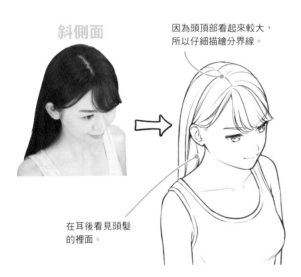

在耳後看見頭髮的裡面。

正側面

藉由描繪內側的分界線，表現俯瞰。

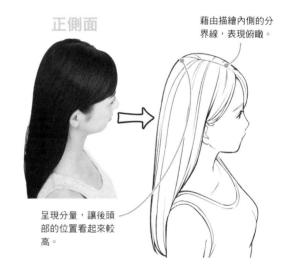

呈現分量，讓後頭部的位置看起來較高。

後面

加上從髮旋呈放射狀的髮束線條。

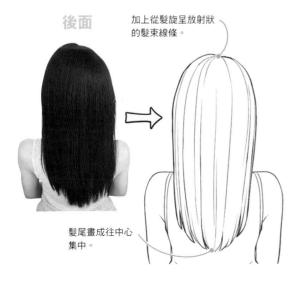

髮尾畫成往中心集中。

斜後面

瀏海幾乎看不見，因此注意不要描繪過度。

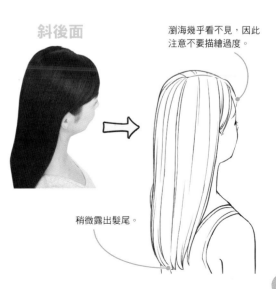

稍微露出髮尾。

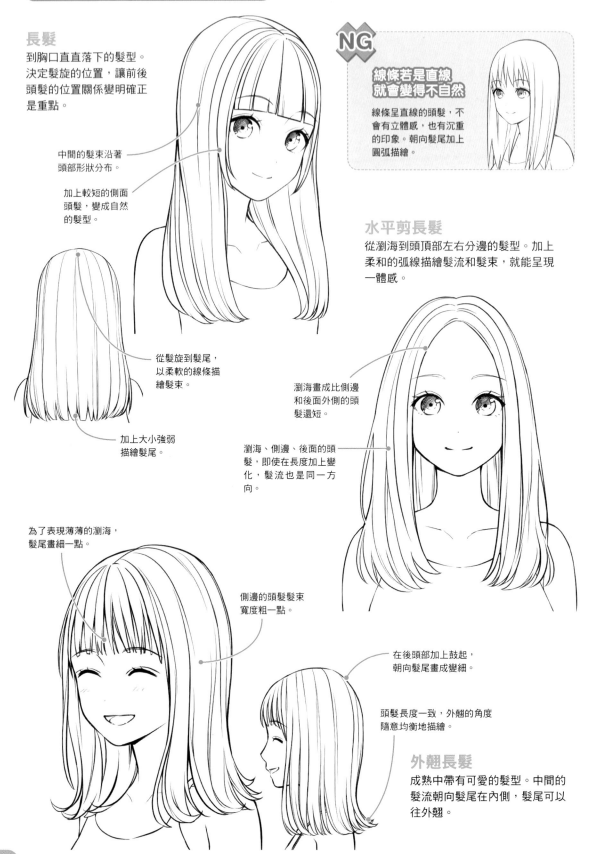

女性的長髮

女性的長髮以到胸口的長度為標準。藉由各種髮型檢視印象的差異吧。

長髮

到胸口直直落下的髮型。決定髮旋的位置，讓前後頭髮的位置關係變明確正是重點。

中間的髮束沿著頭部形狀分布。

加上較短的側面頭髮，變成自然的髮型。

從髮旋到髮尾，以柔軟的線條描繪髮束。

加上大小強弱描繪髮尾。

NG

線條若是直線就會變得不自然

線條呈直線的頭髮，不會有立體感，也有沉重的印象。朝向髮尾加上圓弧描繪。

水平剪長髮

從瀏海到頭頂部左右分邊的髮型。加上柔和的弧線描繪髮流和髮束，就能呈現一體感。

瀏海畫成比側邊和後面外側的頭髮還短。

瀏海、側邊、後面的頭髮，即使在長度加上變化，髮流也是同一方向。

為了表現薄薄的瀏海，髮尾畫細一點。

側邊的頭髮髮束寬度粗一點。

在後頭部加上鼓起，朝向髮尾畫成變細。

頭髮長度一致，外翹的角度隨意均衡地描繪。

外翹長髮

成熟中帶有可愛的髮型。中間的髮流朝向髮尾在內側，髮尾可以往外翹。

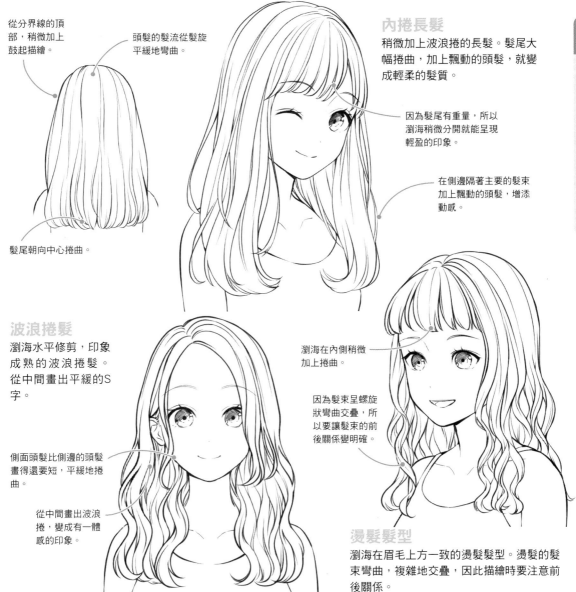

從分界線的頂部，稍微加上鼓起描繪。

頭髮的髮流從髮旋平緩地彎曲。

髮尾朝向中心捲曲。

內捲長髮

稍微加上波浪捲的長髮。髮尾大幅捲曲，加上飄動的頭髮，就變成輕柔的髮質。

因為髮尾有重量，所以瀏海稍微分開就能呈現輕盈的印象。

在側邊隔著主要的髮束加上飄動的頭髮，增添動感。

波浪捲髮

瀏海水平修剪，印象成熟的波浪捲髮。從中間畫出平緩的S字。

側面頭髮比側邊的頭髮畫得還要短，平緩地捲曲。

從中間畫出波浪捲，變成有一體感的印象。

瀏海在內側稍微加上捲曲。

因為髮束呈螺旋狀彎曲交疊，所以要讓髮束的前後關係變明確。

燙髮髮型

瀏海在眉毛上方一致的燙髮髮型。燙髮的髮束彎曲，複雜地交疊，因此描繪時要注意前後關係。

改編

造型設計的長髮

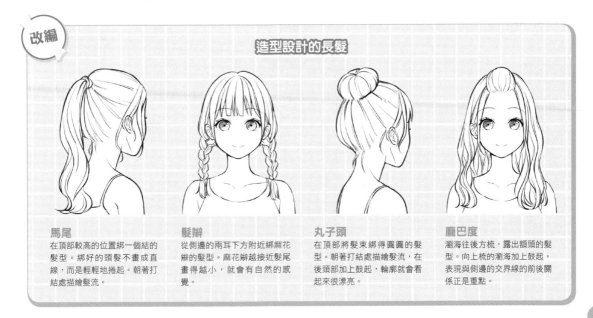

馬尾
在頂部較高的位置綁一個結的髮型。綁好的頭髮不畫成直線，而是輕輕地捲起。朝著打結處描繪髮流。

髮辮
從側邊的兩耳下方附近綁麻花辮的髮型。麻花辮越接近髮尾畫得越小，就會有自然的感覺。

丸子頭
在頂部將髮束綁得圓圓的髮型。朝著打結處描繪髮流，在後頭部加上鼓起，輪廓就會看起來很漂亮。

龐巴度
瀏海往後方梳，露出額頭的髮型。向上梳的瀏海加上鼓起，表現與側邊的交界線的前後關係正是重點。

男性的長髮

如果頭髮長度到耳下，就歸類於男性的長髮。描繪時注意與女性的差異。

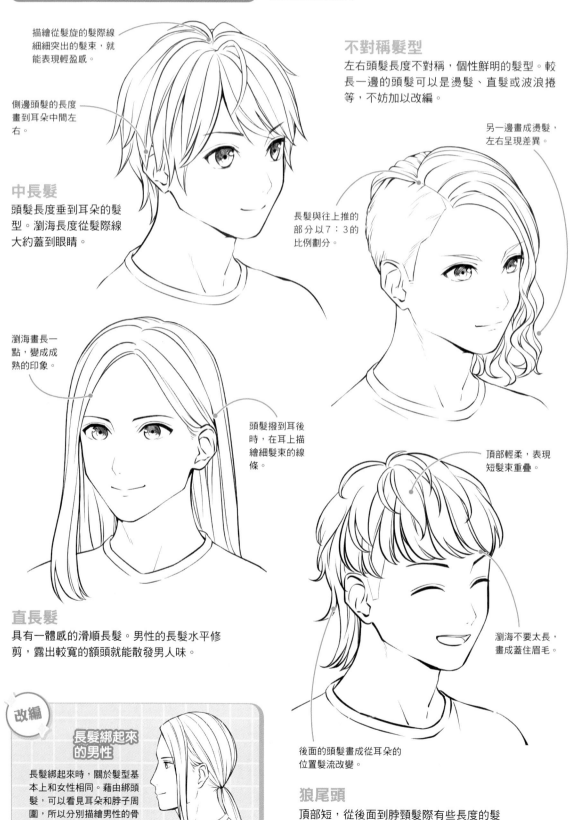

描繪從髮旋的髮際線細細突出的髮束，就能表現輕盈感。

側邊頭髮的長度畫到耳朵中間左右。

中長髮
頭髮長度垂到耳朵的髮型。瀏海長度從髮際線大約蓋到眼睛。

瀏海畫長一點，變成成熟的印象。

頭髮撥到耳後時，在耳上描繪細髮束的線條。

直長髮
具有一體感的滑順長髮。男性的長髮水平修剪，露出較寬的額頭就能散發男人味。

不對稱髮型
左右頭髮長度不對稱，個性鮮明的髮型。較長一邊的頭髮可以是燙髮、直髮或波浪捲等，不妨加以改編。

另一邊畫成燙髮，左右呈現差異。

長髮與往上推的部分以7：3的比例劃分。

頂部輕柔，表現短髮束重疊。

瀏海不要太長，畫成蓋住眉毛。

後面的頭髮畫成從耳朵的位置髮流改變。

狼尾頭
頂部短，從後面到脖頸髮際有些長度的髮型。較長部分的頭髮往外側隨意翹起。

改編

長髮綁起來的男性
長髮綁起來時，關於髮型基本上和女性相同。藉由綁頭髮，可以看見耳朵和脖子周圍，所以分別描繪男性的骨骼正是重點。

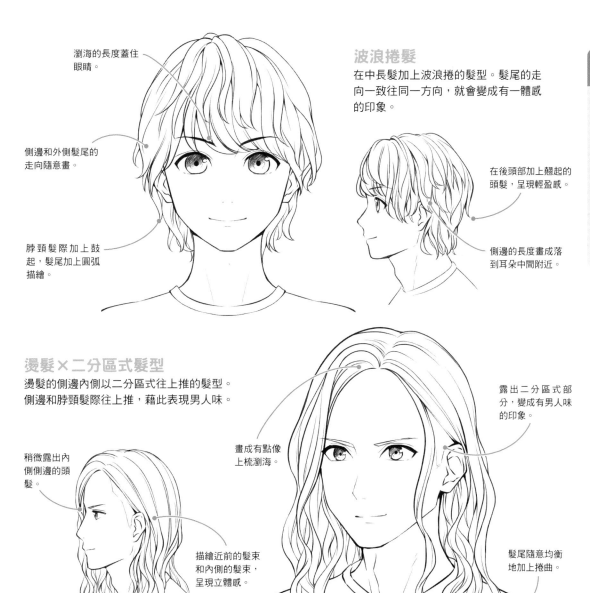

瀏海的長度蓋住
眼睛。

波浪捲髮

在中長髮加上波浪捲的髮型。髮尾的走向一致往同一方向，就會變成有一體感的印象。

側邊和外側髮尾的
走向隨意畫。

脖頸髮際加上鼓
起，髮尾加上圓弧
描繪。

在後頭部加上翹起的
頭髮，呈現輕盈感。

側邊的長度畫成落
到耳朵中間附近。

燙髮×二分區式髮型

燙髮的側邊內側以二分區式往上推的髮型。
側邊和脖頸髮際往上推，藉此表現男人味。

稍微露出內
側側邊的頭
髮。

畫成有點像
上梳瀏海。

露出二分區式部
分，變成有男人味
的印象。

描繪近前的髮束
和內側的髮束，
呈現立體感。

髮尾隨意均衡
地加上捲曲。

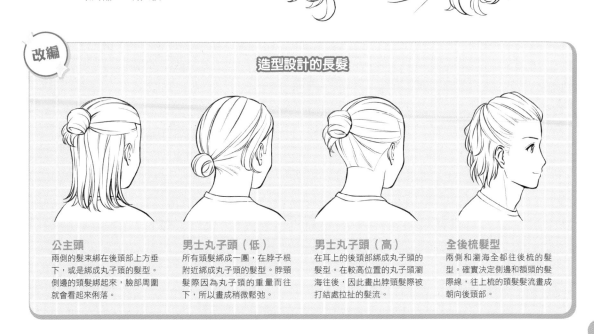

改編

造型設計的長髮

公主頭
兩側的髮束綁在後頭部上方垂
下，或是綁成丸子頭的髮型。
側邊的頭髮綁起來，臉部周圍
就會看起來俐落。

男士丸子頭（低）
所有頭髮綁成一團，在脖子根
附近綁成丸子頭的髮型。脖頸
髮際因為丸子頭的重量而往
下，所以畫成稍微鬆弛。

男士丸子頭（高）
在耳上的後頭部綁成丸子頭的
髮型。在較高位置的丸子頭瀏
海往後，因此畫出脖頸髮際被
打結處拉扯的髮流。

全後梳髮型
兩側和瀏海全都往後梳的髮
型。確實決定側邊和額頭的髮
際線，往上梳的頭髮髮流畫成
朝向後頭部。

麻花辮、編髮

長髮綁起來時的經典髮型。雖然麻花辮、編髮感覺很難畫,不過只要抓住訣竅就能輕易地畫出來。

麻花辮的畫法

麻花辮藉由交替描繪髮束,就能畫出漂亮一體的形狀。

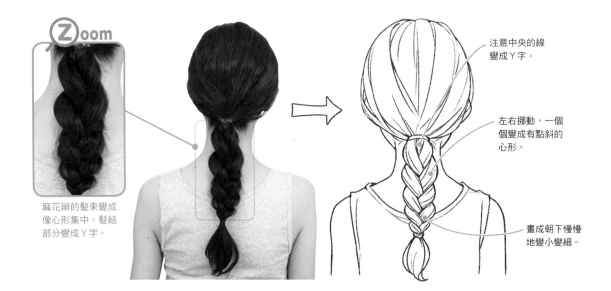

注意中央的線變成Y字。

左右挪動,一個個變成有點斜的心形。

麻花辮的髮束變成像心形集中,髮結部分變成Y字。

畫成朝下慢慢地變小變細。

麻花辮的構造

3條髮束交替編織而成。了解麻花辮的構造後,便容易描繪插畫。

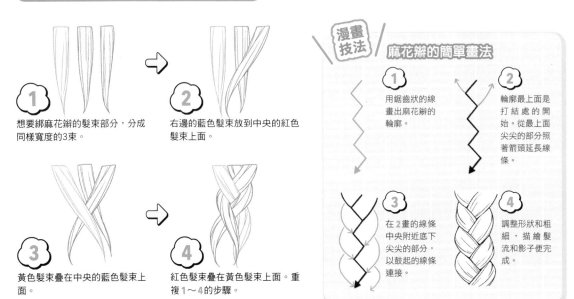

① 想要綁麻花辮的髮束部分,分成同樣寬度的3束。

② 右邊的藍色髮束放到中央的紅色髮束上面。

③ 黃色髮束疊在中央的藍色髮束上面。

④ 紅色髮束疊在黃色髮束上面。重複 **1～4** 的步驟。

漫畫技法 麻花辮的簡單畫法

① 用鋸齒狀的線畫出麻花辮的輪廓。

② 輪廓最上面是打結處的開始。從最上面尖尖的部分照著箭頭延長線條。

③ 在 **2** 畫的線條中央附近底下尖尖的部分,以鼓起的線條連接。

④ 調整形狀和粗細,描繪髮流和影子便完成。

編髮的畫法

外側的頭髮一點一點地揀起編織的髮型。有「外編髮」和「內編髮」這2種。

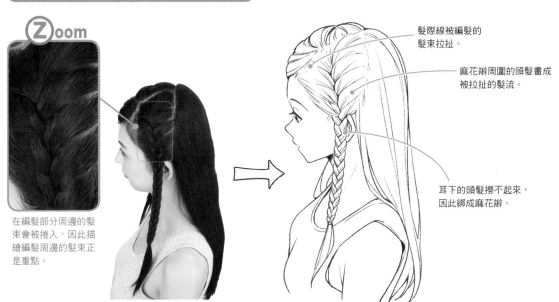

Zoom

在編髮部分周邊的髮束會被捲入，因此描繪編髮周邊的髮束正是重點。

髮際線被編髮的髮束拉扯。

麻花辮周圍的頭髮畫成被拉扯的髮流。

耳下的頭髮撈不起來，因此綁成麻花辮。

編髮的構造

編髮是麻花辮的應用篇。雖然做法和麻花辮很像，不過要一邊捲入周邊的髮束一邊編織。

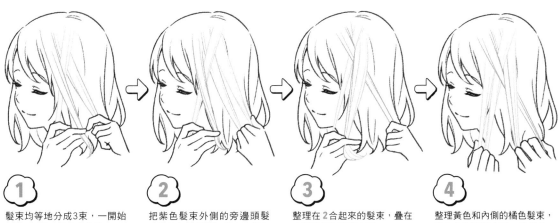

1
髮束均等地分成3束，一開始編的2個辮子綁成麻花辮。

2
把紫色髮束外側的旁邊頭髮（綠色）稍微撈起來。和紫色髮束合在一起。

3
整理在 **2** 合起來的髮束，疊在旁邊的紅色髮束上面。

4
整理黃色和內側的橘色髮束，疊在 **2** 的髮束上面。重複 **1**～**4** 的步驟，然後完成。

改編

編髮髮型的種類

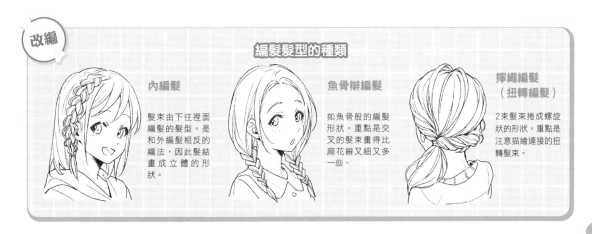

內編髮
髮束由下往裡面編髮的髮型。是和外編髮相反的編法，因此髮結畫成立體的形狀。

魚骨辮編髮
如魚骨般的編髮形狀。重點是交叉的髮束畫得比麻花辮又細又多一些。

擰繩編髮（扭轉編髮）
2束髮束捲成螺旋狀的形狀。重點是注意描繪連接的扭轉髮束。

二分區式髮型、推高

側邊和後頭部往上推，瀏海向上梳等，是時髦印象的髮型。改編方式也很多種，能表現出角色的個性。

二分區式髮型

這種髮型有2個長度不同的部分。主要是側邊和脖頸髮際等處往上推，和頂部的長度做出差異。

耳朵推高

推高部分只有耳朵周圍時，側邊頭髮變得比耳朵短，畫成能看見推高後的鬢角。

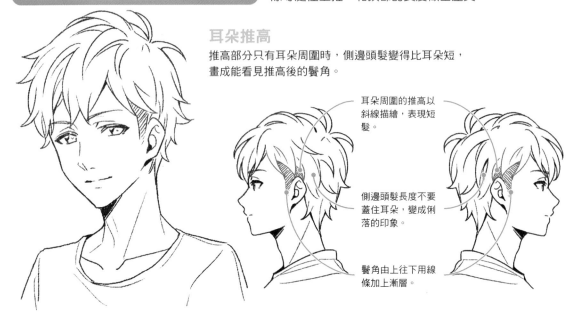

耳朵周圍的推高以斜線描繪，表現短髮。

側邊頭髮長度不要蓋住耳朵，變成俐落的印象。

鬢角由上往下用線條加上漸層。

脖頸髮際推高

脖頸髮際推高的二分區式髮型，在耳下、脖子根部分用細線描繪，表現推高。

只有這裡露出推高的部分。

藉由線的長度，在上下加上漸層。

用細線表現推高部分的短髮束。

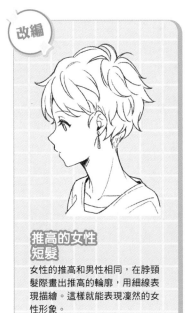

改編

推高的女性短髮

女性的推高和男性相同，在脖頸髮際畫出推高的輪廓，用細線表現描繪。這樣就能表現凜然的女性形象。

各種髮型

來瞧瞧剪成二分區式髮型和推高的短髮和長髮,或是平頭等各種髮型。

短髮×二分區式髮型

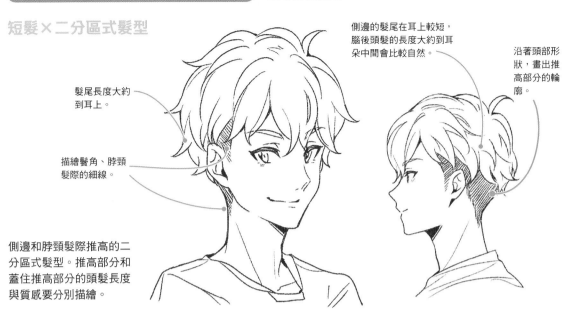

髮尾長度大約到耳上。

描繪鬢角、脖頸髮際的細線。

側邊的髮尾在耳上較短,腦後頭髮的長度大約到耳朵中間會比較自然。

沿著頭部形狀,畫出推高部分的輪廓。

側邊和脖頸髮際推高的二分區式髮型。推高部分和蓋住推高部分的頭髮長度與質感要分別描繪。

平頭

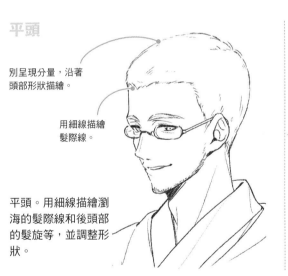

別呈現分量,沿著頭部形狀描繪。

用細線描繪髮際線。

平頭。用細線描繪瀏海的髮際線和後頭部的髮旋等,並調整形狀。

長髮×二分區式髮型

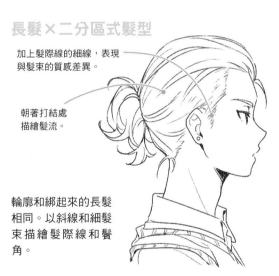

加上髮際線的細線,表現與髮束的質感差異。

朝著打結處描繪髮流。

輪廓和綁起來的長髮相同。以斜線和細髮束描繪髮際線和鬢角。

重點 　描繪推高的種類

推高部分需要仔細描繪。透過3種描繪類型找出適合自己畫風的畫法吧!

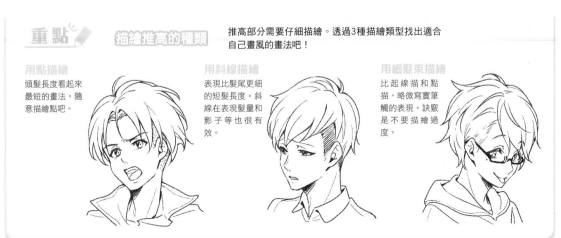

用點描繪
頭髮長度看起來最短的畫法。隨意描繪點吧。

用斜線描繪
表現比髮尾更細的短髮長度。斜線在表現髮量和影子等也很有效。

用細髮束描繪
比起線描和點描,略微寫實筆觸的表現。訣竅是不要描繪過度。

帽子與頭的表現

帽子是表現角色個性的固有道具之一。掌握各種帽子與頭的關係，讓自己能自然地描繪吧！

無邊帽的畫法

注意頭和無邊帽之間有間隙，畫成比頭的形狀大一圈。

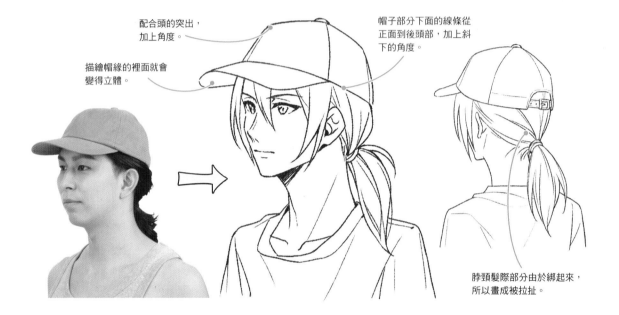

配合頭的突出，加上角度。

描繪帽緣的裡面就會變得立體。

帽子部分下面的線條從正面到後頭部，加上斜下的角度。

脖頸髮際部分由於綁起來，所以畫成被拉扯。

經由過程確認

從戴無邊帽的男性的輪廓，依照過程順序檢視描繪無邊帽的流程。

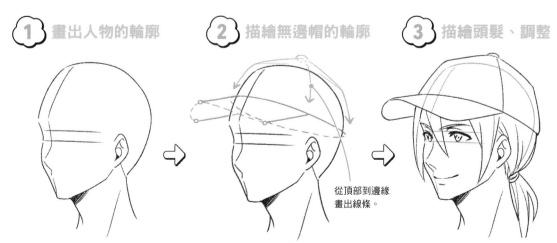

1 畫出人物的輪廓

2 描繪無邊帽的輪廓

3 描繪頭髮、調整

從頂部到邊緣畫出線條。

描繪朝向斜側面的男性輪廓。畫出頭部形狀、輪廓，決定眼睛、耳朵和鼻子的位置等描繪。

配合頭部描繪無邊帽邊緣的輪廓。畫出從頂部的線條、帽緣的線條。

在輪廓描繪從無邊帽露出的頭髮。藉由輪廓的線條連接調整，在無邊帽加以描繪。

有邊帽的畫法

特色是全方位有帽緣，頂部凹陷。掌握帽緣的外觀和有邊帽的立體感吧。

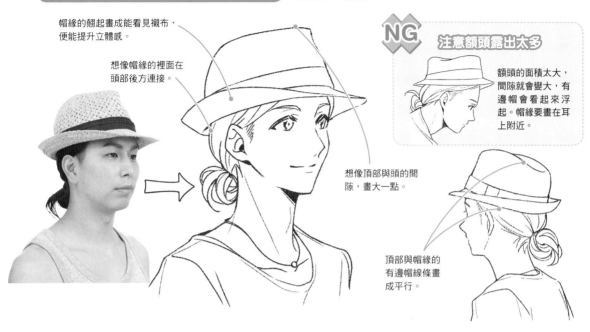

帽緣的翹起畫成能看見襯布，便能提升立體感。

想像帽緣的裡面在頭部後方連接。

NG 注意額頭露出太多

額頭的面積太大，間隙就會變大，有邊帽會看起來浮起。帽緣要畫在耳上附近。

想像頂部與頭的間隙，畫大一點。

頂部與帽緣的有邊帽線條畫成平行。

風帽的畫法

看清戴風帽時頭部的關係、衣服的鬆弛與縐褶和臉部的外觀，讓自己畫得出來吧！

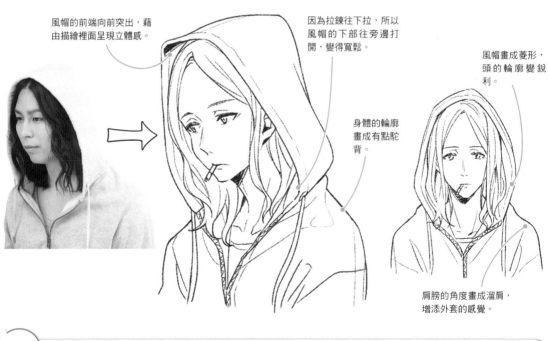

風帽的前端向前突出，藉由描繪裡面呈現立體感。

因為拉鍊往下拉，所以風帽的下部往旁邊打開，變得寬鬆。

風帽畫成菱形，頭的輪廓變銳利。

身體的輪廓畫成有點駝背。

肩膀的角度畫成溜肩，增添外套的感覺。

改編

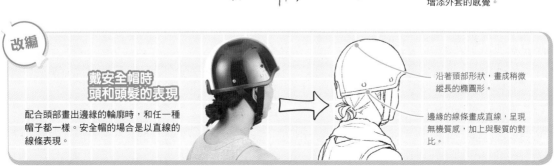

戴安全帽時頭和頭髮的表現

配合頭部畫出邊緣的輪廓時，和任一種帽子都一樣。安全帽的場合是以直線的線條表現。

沿著頭部形狀，畫成稍微縱長的橢圓形。

邊緣的線條畫成直線，呈現無機質感，加上與髮質的對比。

裝飾品與頭髮的表現

加上髮飾後，髮型的變化就會增加。來瞧瞧頭髮和各種髮飾搭配時的關係吧！

髮飾的表現

戴上髮飾的髮型表現種類五花八門。照片和插畫一起對照，來瞧瞧畫法吧。

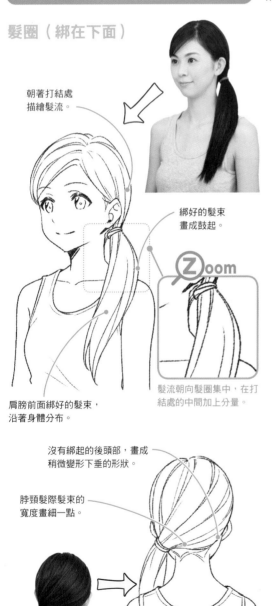

髮圈（綁在下面）

朝著打結處描繪髮流。

綁好的髮束畫成鼓起。

Zoom

髮流朝向髮圈集中，在打結處的中間加上分量。

肩膀前面綁好的髮束，沿著身體分布。

沒有綁起的後頭部，畫成稍微變形下垂的形狀。

脖頸髮際髮束的寬度畫細一點。

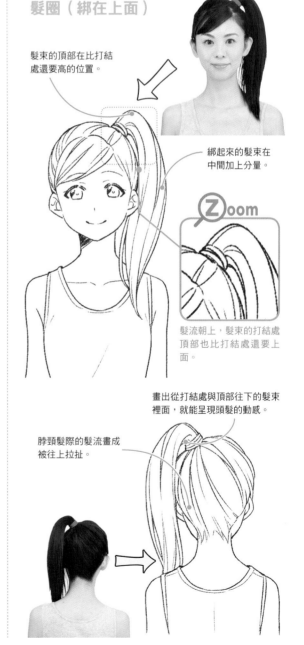

髮圈（綁在上面）

髮束的頂部在比打結處還要高的位置。

綁起來的髮束在中間加上分量。

Zoom

髮流朝上，髮束的打結處頂部也比打結處還要上面。

畫出從打結處與頂部往下的髮束裡面，就能呈現頭髮的動感。

脖頸髮際的髮流畫成被往上拉扯。

髮夾

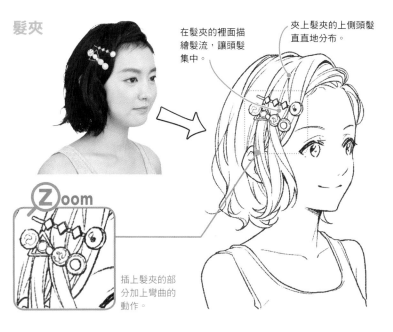

在髮夾的裡面描繪髮流，讓頭髮集中。

夾上髮夾的上側頭髮直直地分布。

改編

夾上髮夾的長髮

和短髮一樣，夾上髮夾的上側頭髮朝著髮夾，固定的部分畫成彎曲的形狀，加上高低差。在耳朵附近，改變前後的髮流。

Zoom

插上髮夾的部分加上彎曲的動作。

髮夾（Baretta）

整理好的頭髮重疊，變得立體。

固定的位置和耳朵同樣高，或者在略下方，就會平衡不錯。

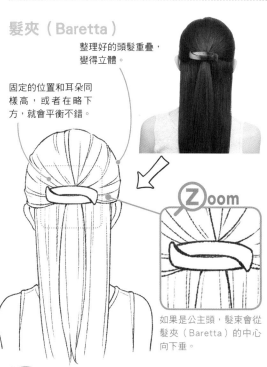

Zoom

如果是公主頭，髮束會從髮夾（Baretta）的中心向下垂。

髮箍

用髮箍固定的部分會呈現頭的形狀。

沒有固定的腦後頭髮，畫成稍微和髮箍重疊。

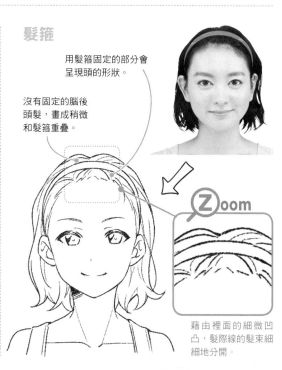

Zoom

藉由裡面的細微凹凸，髮際線的髮束細細地分開。

改編

形形色色的髮飾

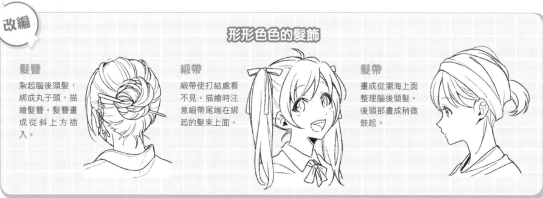

髮簪
紮起腦後頭髮，綁成丸子頭，描繪髮簪。髮簪畫成從斜上方插入。

緞帶
緞帶使打結處看不見。描繪時注意緞帶尾端在綁起的髮束上面。

髮帶
畫成從瀏海上面整理腦後頭髮。後頭部畫成稍微鼓起。

伴隨著動作的頭髮動態

隨著身體的動作頭髮也會移動，其中髮尾最容易移動，越接近頭部動作越小。來瞧瞧基本的頭髮動作吧！

頭髮飄動的動作

被風吹拂輕輕飄飄地散開的頭髮動作。重點是藉由髮束改變弧線與髮尾的方向。

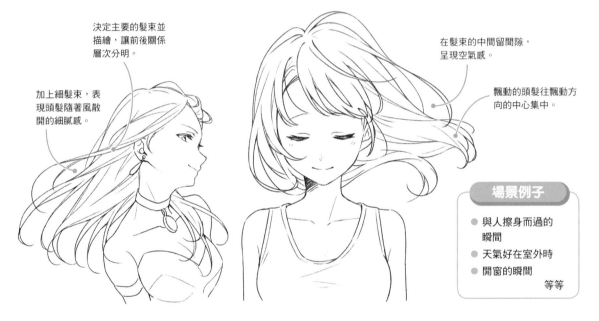

決定主要的髮束並描繪，讓前後關係層次分明。

加上細髮束，表現頭髮隨著風散開的細膩感。

在髮束的中間留間隙，呈現空氣感。

飄動的頭髮往飄動方向的中心集中。

場景例子

- 與人擦身而過的瞬間
- 天氣好在室外時
- 開窗的瞬間

等等

頭髮流布的動作

配合猛烈回頭的身體動作，加上離心力的頭髮動作。髮束的弧線畫大一點很有效果。

場景例子

- 回頭時
- 改變行走方向的瞬間
- 跳舞時

等等

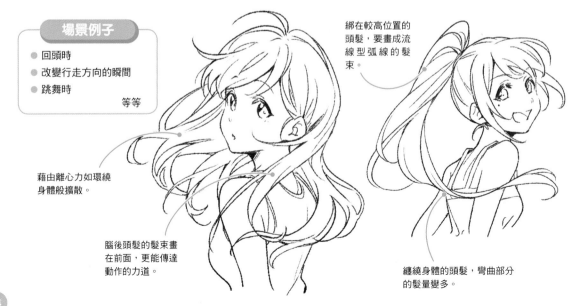

綁在較高位置的頭髮，要畫成流線型弧線的髮束。

藉由離心力如環繞身體般擴散。

腦後頭髮的髮束畫在前面，更能傳達動作的力道。

纏繞身體的頭髮，彎曲部分的髮量變多。

頭髮翹曲的動作

經由接觸，髮束輕輕鼓起的動作。描繪翹曲的頭髮，更能提升翹曲程度的表現。

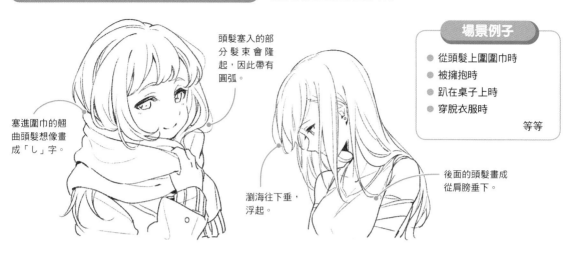

頭髮塞入的部分髮束會隆起，因此帶有圓弧。

塞進圍巾的翹曲頭髮想像畫成「し」字。

瀏海往下垂，浮起。

場景例子

- 從頭髮上圍圍巾時
- 被擁抱時
- 趴在桌子上時
- 穿脫衣服時

　　　　等等

後面的頭髮畫成從肩膀垂下。

頭髮散亂的動作

受到衝擊等時候的動作。在髮束留空隙，髮尾隨意擺動更添躍動感。

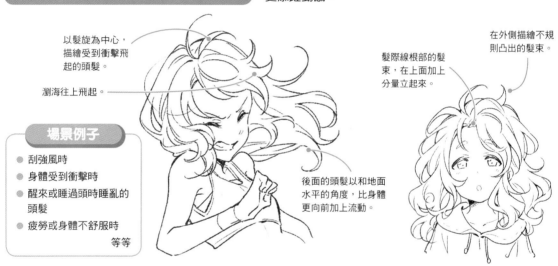

以髮旋為中心，描繪受到衝擊飛起的頭髮。

瀏海往上飛起。

髮際線根部的髮束，在上面加上分量立起來。

在外側描繪不規則凸出的髮束。

場景例子

- 刮強風時
- 身體受到衝擊時
- 醒來或睡過頭時睡亂的頭髮
- 疲勞或身體不舒服時

　　　　等等

後面的頭髮以和地面水平的角度，比身體更向前加上流動。

頭髮浮起的動作

髮束彎曲般浮起的表現。在後面的頭髮加上幾絡短髮，就能表現浮游感。

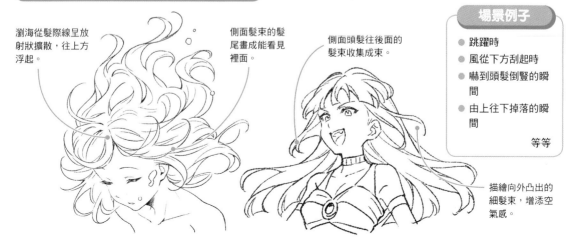

瀏海從髮際線呈放射狀擴散，往上方浮起。

側面髮束的髮尾畫成能看見裡面。

側面頭髮往後面的髮束收集成束。

場景例子

- 跳躍時
- 風從下方刮起時
- 嚇到頭髮倒豎的瞬間
- 由上往下掉落的瞬間

　　　　等等

描繪向外凸出的細髮束，增添空氣感。

「風」引起的頭髮動作

髮流容易受到風的影響，尤其髮尾會大幅擺動。藉由風的方向和強弱的差異，分別描繪髮流和髮尾的動作變化吧。

風的強弱引起的頭髮變化

重點是髮尾的動作和瀏海的變化。來瞧瞧隨著風的強弱而改變的頭髮動作。

弱

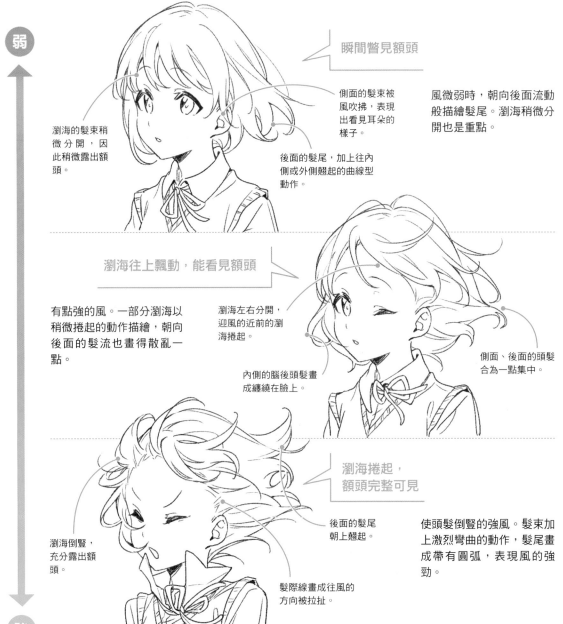

瞬間瞥見額頭

側面的髮束被風吹拂，表現出看見耳朵的樣子。

風微弱時，朝向後面流動般描繪髮尾。瀏海稍微分開也是重點。

瀏海的髮束稍微分開，因此稍微露出額頭。

後面的髮尾，加上往內側或外側翹起的曲線型動作。

瀏海往上飄動，能看見額頭

有點強的風。一部分瀏海以稍微捲起的動作描繪，朝向後面的髮流也畫得散亂一點。

瀏海左右分開，迎風的近前的瀏海捲起。

側面、後面的頭髮合為一點集中。

內側的腦後頭髮畫成纏繞在臉上。

瀏海捲起，額頭完整可見

後面的髮尾朝上翹起。

使頭髮倒豎的強風。髮束加上激烈彎曲的動作，髮尾畫成帶有圓弧，表現風的強勁。

瀏海倒豎，充分露出額頭。

髮際線畫成往風的方向被拉扯。

強

不同長度所見風吹的樣子

依照頭髮長度，風吹的位置和髮流的動作也會改變。來瞧瞧不同長度時的動作差異。

短髮

把風吹的部分當作髮旋，由此呈放射狀散開髮束。讓髮尾隨意活動，表現飄動的動作。

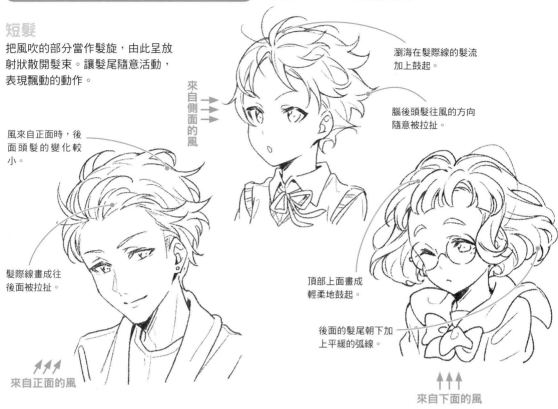

風來自正面時，後面頭髮的變化較小。

來自側面的風

瀏海在髮際線的髮流加上鼓起。

腦後頭髮往風的方向隨意被拉扯。

髮際線畫成往後面被拉扯。

來自正面的風

頂部上面畫成輕柔地鼓起。

後面的髮尾朝下加上平緩的弧線。

來自下面的風

長髮

髮束、髮尾的動作比短髮還要大。重點是髮尾的動作隨機，留下空隙呈現空氣感。

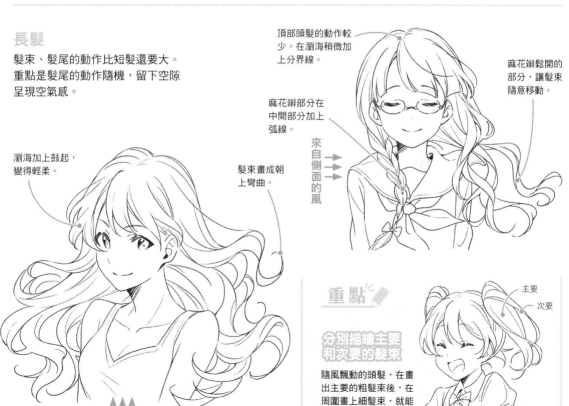

瀏海加上鼓起，變得輕柔。

髮束畫成朝上彎曲。

頂部頭髮的動作較少。在瀏海稍微加上分界線。

麻花辮部分在中間部分加上弧線。

來自側面的風

麻花辮鬆開的部分，讓髮束隨意移動。

來自下面的風

重點

主要
次要

分別描繪主要和次要的髮束

隨風飄動的頭髮，在畫出主要的粗髮束後，在周圍畫上細髮束，就能表現出自然的髮流。

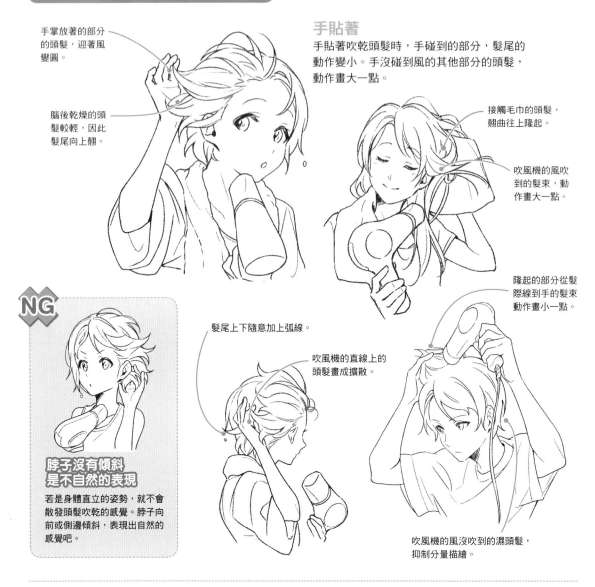

吹風機與頭髮的動作

由於吹風機吹出的風的範圍較窄，所以頭髮的一部分變成吹到空中的動作。

手掌放著的部分的頭髮，迎著風變圓。

腦後乾燥的頭髮較輕，因此髮尾向上翹。

手貼著

手貼著吹乾頭髮時，手碰到的部分，髮尾的動作變小。手沒碰到風的其他部分的頭髮，動作畫大一點。

接觸毛巾的頭髮，翹曲往上隆起。

吹風機的風吹到的髮束，動作畫大一點。

隆起的部分從髮際線到手的髮束動作畫小一點。

NG

脖子沒有傾斜是不自然的表現

若是身體直立的姿勢，就不會散發頭髮吹乾的感覺。脖子向前或側邊傾斜，表現出自然的感覺吧。

髮尾上下隨意加上弧線。

吹風機的直線上的頭髮畫成擴散。

吹風機的風沒吹到的濕頭髮，抑制分量描繪。

手沒貼著

手沒貼著用吹風機吹乾頭髮時，頭髮的動作加上上下大幅的變化。

內側的頭髮動作變小。

只有近前的髮束被風吹到，因此髮束大幅晃動。

髮尾隨意晃動，能表現風的強勁。

吹風機吹到的部分髮束大幅浮起。

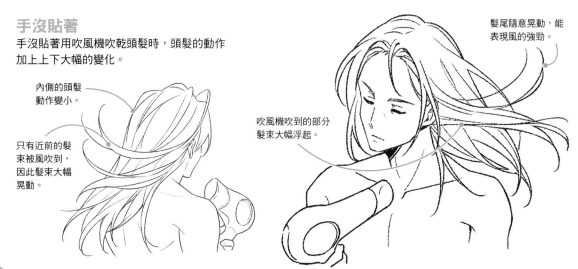

被撞飛時頭髮的動作

被撞飛的動作由於空氣阻力，頭髮的動作往身體受到衝擊的反方向移動正是重點。

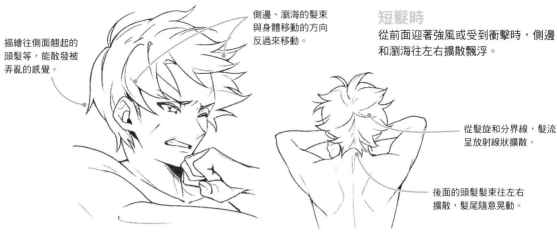

描繪往側面翹起的頭髮等，能散發被弄亂的感覺。

側邊、瀏海的髮束與身體移動的方向反過來移動。

短髮時

從前面迎著強風或受到衝擊時，側邊和瀏海往左右擴散飄浮。

從髮旋和分界線，髮流呈放射線狀擴散。

後面的頭髮髮束往左右擴散，髮尾隨意晃動。

長髮時

描繪髮流從髮旋隆起，側邊以柔軟的動作散開髮束。重點是畫成髮束往前捲。

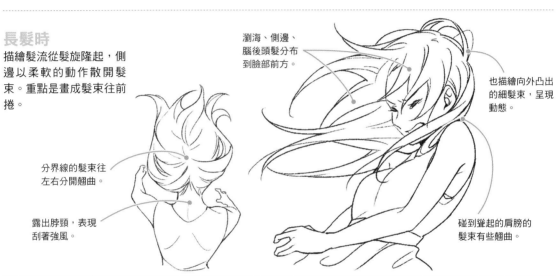

瀏海、側邊、腦後頭髮分布到臉部前方。

也描繪向外凸出的細髮束，呈現動態。

分界線的髮束往左右分開翹曲。

露出脖頸，表現刮著強風。

碰到聳起的肩膀的髮束有些翹曲。

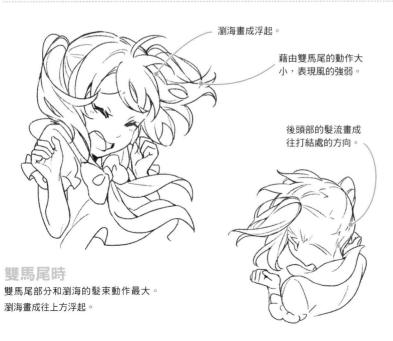

瀏海畫成浮起。

藉由雙馬尾的動作大小，表現風的強弱。

後頭部的髮流畫成往打結處的方向。

雙馬尾時

雙馬尾部分和瀏海的髮束動作最大。瀏海畫成往上方浮起。

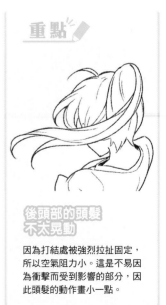

重點

後頭部的頭髮不太晃動

因為打結處被強烈拉扯固定，所以空氣阻力小。這是不易因為衝擊而受到影響的部分，因此頭髮的動作畫小一點。

在「空中」的頭髮動作

在空中的頭髮，隨意加上髮束的動作，浮起正是重點。來瞧瞧跳躍和落下等時候的頭髮動作吧。

跳躍時的頭髮動作

跳躍動作的特色是，頭髮越長髮束就會越流線型地飄動，後面的頭髮會浮起。

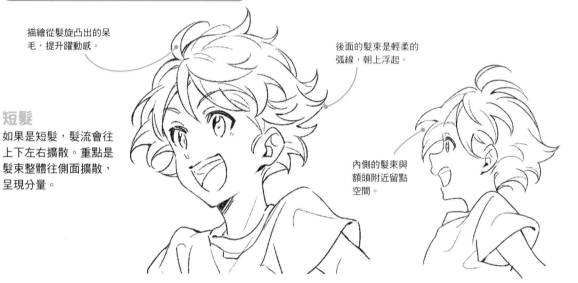

描繪從髮旋凸出的呆毛，提升躍動感。

後面的髮束是輕柔的弧線，朝上浮起。

短髮
如果是短髮，髮流會往上下左右擴散。重點是髮束整體往側面擴散，呈現分量。

內側的髮束與額頭附近留點空間。

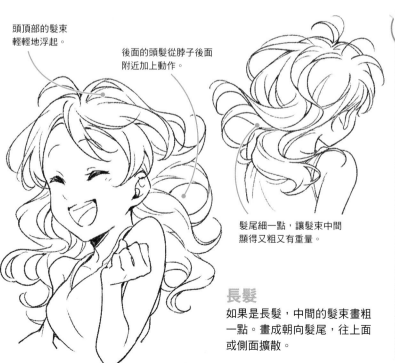

頭頂部的髮束輕輕地浮起。

後面的頭髮從脖子後面附近加上動作。

髮尾細一點，讓髮束中間顯得又粗又有重量。

長髮
如果是長髮，中間的髮束畫粗一點。畫成朝向髮尾，往上面或側面擴散。

改編

綁頭髮，跳躍時的頭髮動作

綁起的髮型中，在綁起的髮束加上大幅的動作。配合跳躍的方向，在弧線加上鼓起，畫成彈跳般正是重點。

綁成馬尾的髮束，加上上下大幅的動作。

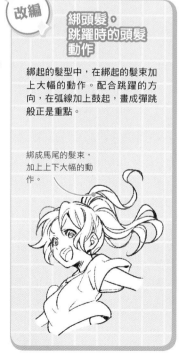

落下時的頭髮動作

依照落下速度或是從身體哪邊掉落，頭髮的動作會有所不同。思考掉落方向和速度描繪吧。

長髮

由於來自下面的風和空氣阻力，頭髮全都倒豎。越接近髮尾形狀越收縮，就能表現得自然。

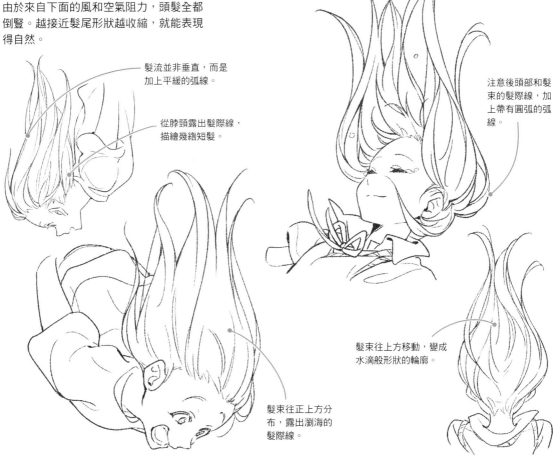

髮流並非垂直，而是加上平緩的弧線。

從脖頸露出髮際線，描繪幾絡短髮。

注意後頭部和髮束的髮際線，加上帶有圓弧的弧線。

髮束往上方移動，變成水滴般形狀的輪廓。

髮束往正上方分布，露出瀏海的髮際線。

短髮

短髮的重點是，髮束往左右擴散。髮尾也配合髮束的動作，隨意地散開。

側面的頭髮往左右擴散。

脖頸髮際部分畫成從分界線左右分開，便是自然的表現。

注意瀏海、頭頂部的頭髮浮起。

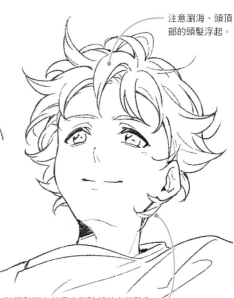

 NG

短髮的情況不會畫成朝上

短髮角色掉落時，髮流往上合在一起是不自然的表現。因為後頭部的空氣阻力小，所以落下時也和原本的髮型沒什麼不同。

脖頸髮際由於是來到臉部前方的動作，所以加上弧線描繪。

「水」引起的頭髮動作

水引起的頭髮動作，會隨著狀況大幅改變。如水中、淋濕的頭髮、洗髮精等，掌握和水有關的頭髮動作吧！

水中的頭髮動作

在水中頭髮會露出呈流線型漂浮的搖曳動作。畫出柔和彎曲的髮尾流動吧。

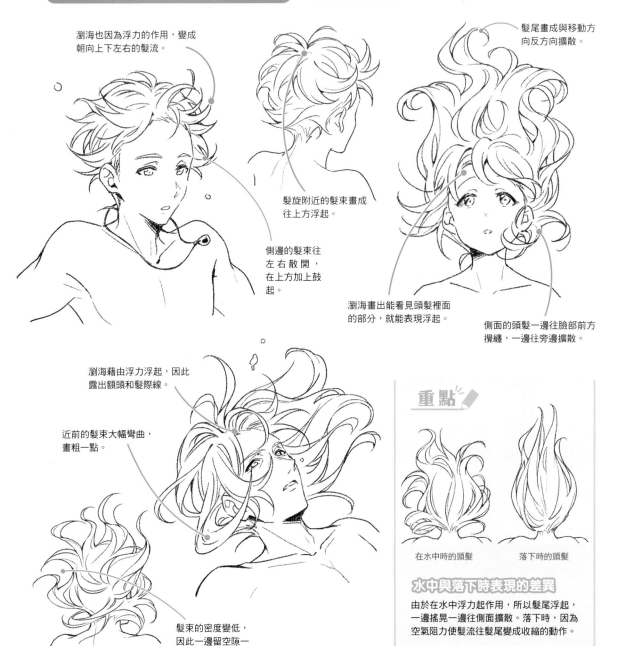

瀏海也因為浮力的作用，變成朝向上下左右的髮流。

髮尾畫成與移動方向反方向擴散。

髮旋附近的髮束畫成往上方浮起。

側邊的髮束往左右散開，在上方加上鼓起。

瀏海畫出能看見頭髮裡面的部分，就能表現浮起。

側面的頭髮一邊往臉部前方攪纏，一邊往旁邊擴散。

瀏海藉由浮力浮起，因此露出額頭和髮際線。

近前的髮束大幅彎曲，畫粗一點。

髮束的密度變低，因此一邊留空隙一邊彎曲。

重點

在水中時的頭髮　　　　落下時的頭髮

水中與落下時表現的差異

由於在水中浮力起作用，所以髮尾浮起，一邊搖晃一邊往側面擴散。落下時，因為空氣阻力使髮流往髮尾變成收縮的動作。

淋濕的頭髮

頭髮淋濕後，由於水的重量使分量減少。髮尾的動作變小，呈現潮濕的質感。

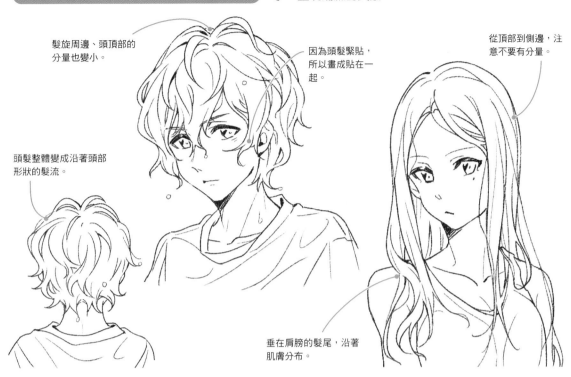

髮旋周邊、頭頂部的分量也變小。

因為頭髮緊貼，所以畫成貼在一起。

從頂部到側邊，注意不要有分量。

頭髮整體變成沿著頭部形狀的髮流。

垂在肩膀的髮尾，沿著肌膚分布。

抹洗髮精的頭髮動作

重點是分別描繪男女抹洗髮精的方法。一邊思考差異一邊描繪吧。

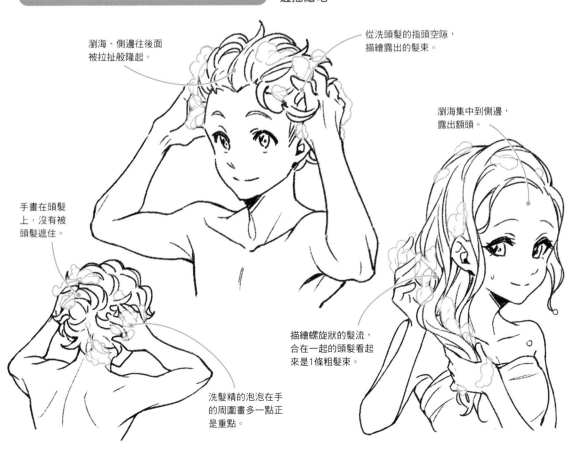

瀏海、側邊往後面被拉扯般隆起。

從洗頭髮的指頭空隙，描繪露出的髮束。

瀏海集中到側邊，露出額頭。

手畫在頭髮上，沒有被頭髮遮住。

描繪螺旋狀的髮流，合在一起的頭髮看起來是1條粗髮束。

洗髮精的泡泡在手的周圍畫多一點正是重點。

頭髮的各種動作

來瞧瞧如接觸時、碰到手或肩膀時，回頭時等，在各種場景中頭髮的畫法吧。注意重力的關係，和頭髮動作的變化。

接觸時的頭髮動作

頭髮和東西接觸時會呈現各種動作。一邊注意重力，一邊檢視畫法的重點吧。

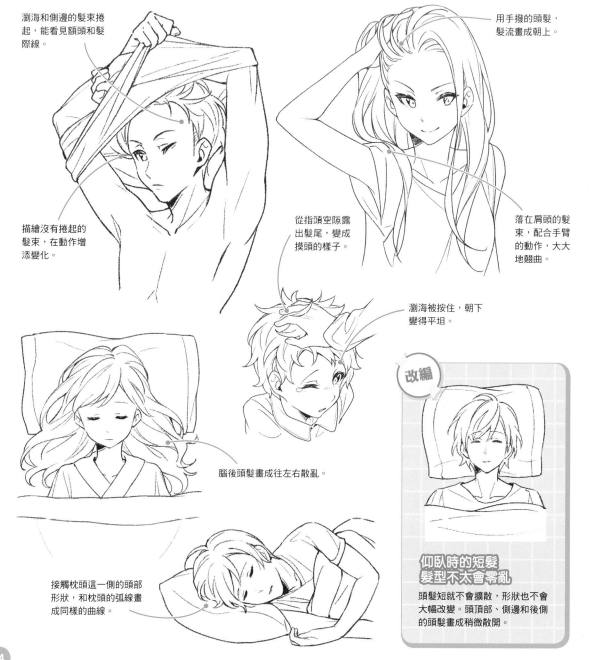

瀏海和側邊的髮束捲起，能看見額頭和髮際線。

用手撥的頭髮，髮流畫成朝上。

描繪沒有捲起的髮束，在動作增添變化。

從指頭空隙露出髮尾，變成摸頭的樣子。

落在肩頭的髮束，配合手臂的動作，大大地翹曲。

瀏海被按住，朝下變得平坦。

腦後頭髮畫成往左右散亂。

接觸枕頭這一側的頭部形狀，和枕頭的弧線畫成同樣的曲線。

改編

仰臥時的短髮髮型不太會零亂

頭髮短就不會擴散，形狀也不會大幅改變。頭頂部、側邊和後側的頭髮畫成稍微散開。

碰到手和肩膀時的頭髮動作

描繪頭髮翹曲和平緩的曲線。藉由髮束的弧線和柔軟的樣子，簡單明瞭地表現頭髮的動作。

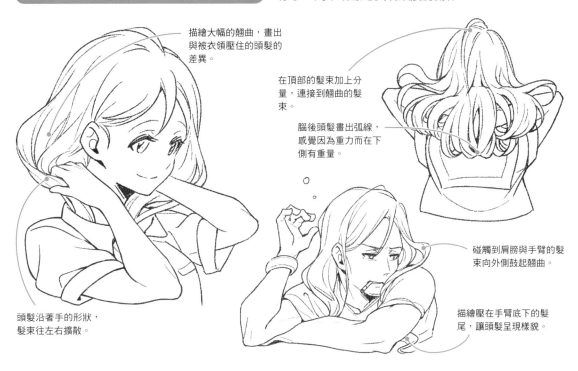

描繪大幅的翹曲，畫出與被衣領壓住的頭髮的差異。

在頂部的髮束加上分量，連接到翹曲的髮束。

腦後頭髮畫出弧線，感覺因為重力而在下側有重量。

碰觸到肩膀與手臂的髮束向外側鼓起翹曲。

頭髮沿著手的形狀，髮束往左右擴散。

描繪壓在手臂底下的髮尾，讓頭髮呈現樣貌。

回頭時的頭髮動作

離心力的作用會隨著頭髮長度而改變。讓長髮柔和的動作漂亮地呈現吧。

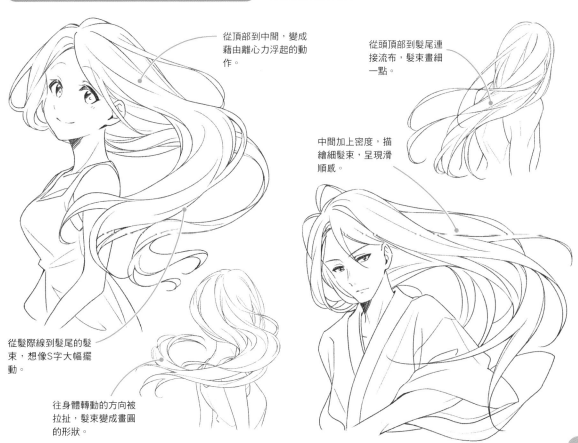

從頂部到中間，變成藉由離心力浮起的動作。

從頭頂部到髮尾連接流布，髮束畫細一點。

中間加上密度，描繪細髮束，呈現滑順感。

從髮際線到髮尾的髮束，想像S字大幅擺動。

往身體轉動的方向被拉扯，髮束變成畫圓的形狀。

仰視

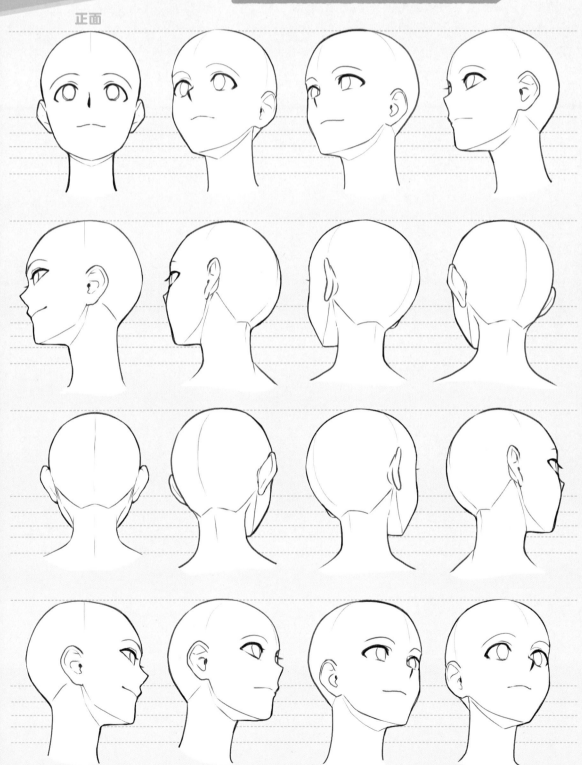

正面

※線條對準正面的插畫。

Part 3

描繪「表情」的基本與訣竅

描繪漫畫角色時，
表情是十分重要的要素。
掌握隨著情感改變的臉部部位，
分別描繪各種表情吧！

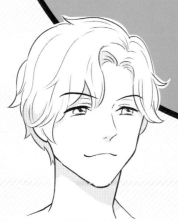

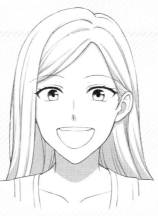

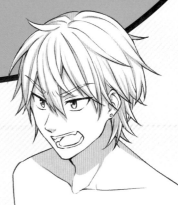

表情與肌肉的關係性

表情是從臉部的肌肉動作做出來的。雖然漫畫角色會被簡化，不過透過了解「喜怒哀樂」的表情引起的肌肉動作，就能提升繪畫能力。

4種基本表情

將「喜」、「怒」、「哀」、「樂」等人類的4種基本情感套用於表情。

喜 ➡ P.130～

開心時變成朝上

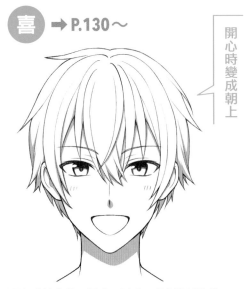

開心時的表情。眼睛、眉毛、嘴角等部位基本上變成朝上。

怒 ➡ P.136～

憤怒時變成銳利的線條

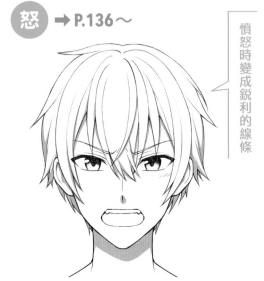

憤怒的表情。外眼角、眉梢向上挑，銳利的線條變多。

哀 ➡ P.142～

哀傷時是向下向量

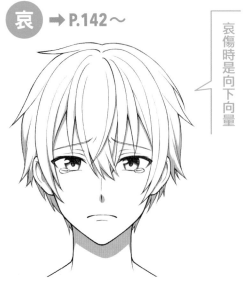

哀傷時的表情。眉毛、嘴角變成ㄑ字下降等，變成向下向量。

樂 ➡ P.148～

愉快時是平緩的線條

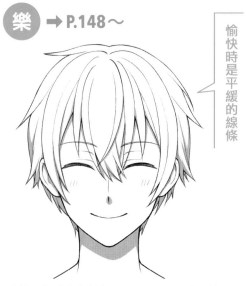

愉快、放鬆時的表情。眉毛、眼睛、嘴巴等變成平緩的曲線。

做出表情的肌肉部位

臉部肌肉因「喜怒哀樂」如何活動，讓我們依各個部位檢視差異吧！

何謂表情肌？

活動眼睛、嘴巴和鼻子等的肌肉。雖然身體的肌肉是骨頭和骨頭連接，不過臉部肌肉是骨頭和皮膚連接，所以能做出細膩的表情。

皺眉肌

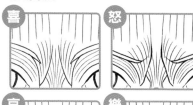

藉由眉毛靠近，在眉間形成縱向皺紋的肌肉。

眼輪匝肌

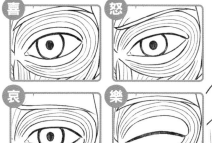

藉由活動上下眼瞼，活動眼睛周圍的肌肉。

鼻肌
讓鼻孔變小或打開的肌肉。

笑肌
微笑時出現的皮膚凹陷（酒窩），將嘴角往兩旁拉的肌肉。

頰肌

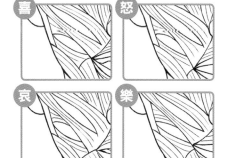

嘴角上揚時，會往外側拉扯的肌肉。

口輪匝肌

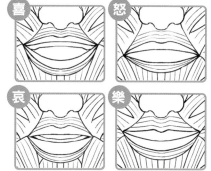

上下活動嘴脣，做出各種表情的肌肉。

頤肌
藉由將下頜往上推，繃緊下巴線條的肌肉。

做出表情的方法「喜」女性篇

描繪女性的「喜」要全面散發出可愛感。如眼睛、嘴巴、臉頰等，一面注意整體的向上向量，一面掌握每個部位的動作。

「喜」的表現

注意大大的笑容產生的臉頰隆起。眼睛和嘴巴畫成大大地張開。

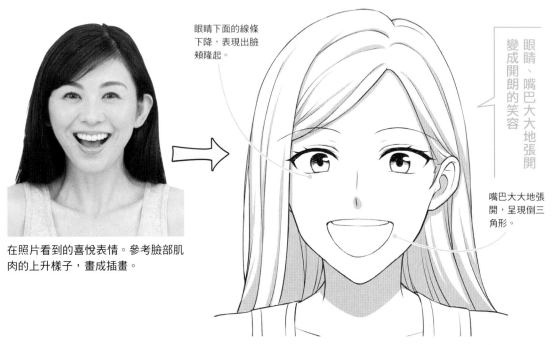

眼睛下面的線條下降，表現出臉頰隆起。

眼睛、嘴巴大大地張開，變成開朗的笑容

嘴巴大大地張開，呈現倒三角形。

在照片看到的喜悅表情。參考臉部肌肉的上升樣子，畫成插畫。

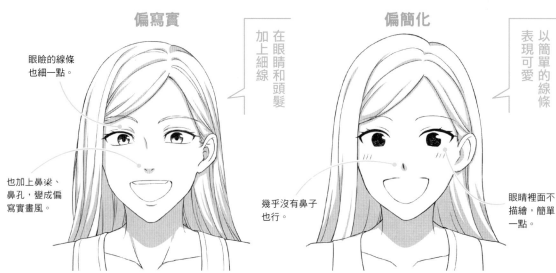

偏寫實

在眼睛和頭髮加上細線

眼瞼的線條也細一點。

也加上鼻梁、鼻孔，變成偏寫實畫風。

加上下脣的線條讓嘴脣呈現厚度，眼睛上面的線條用細線描繪。

偏簡化

以簡單的線條表現可愛

幾乎沒有鼻子也行。

眼睛裡面不描繪，簡單一點。

不畫嘴巴裡的牙齒，眼睛下面的線條也去掉。整體是簡單的線條。

「喜」的程度與重點

程度每次提升，眉毛會大幅彎曲，眼睛也會大大地張開。也要注意嘴巴打開時表現的差異。

喜的程度	各個部位的重點

弱

Lv.1

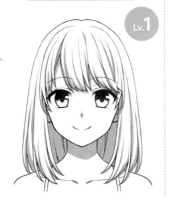

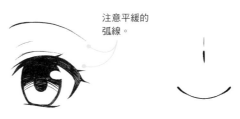

注意平緩的弧線。

眉毛畫成平緩的弧線，和眼睛的線條一同畫出和藹的眼神。

閉上嘴巴，不張開的表現。嘴角以平緩的角度上揚，笑嘻嘻地。

Lv.2

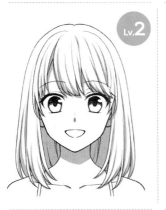

眼線和黑眼珠之間有空間。

不要張開太大。

眉毛、眼睛線條的弧度更加帶有圓弧。瞳孔也畫得又大又圓。

嘴巴稍微往兩旁打開，嘴角的角度也上揚，變成在笑的嘴巴。

Lv.3

白眼球的面積增加。

瞳孔更圓，也加上光點。上下增加白眼球，睜開眼睛。

嘴巴更加打開，嘴角也上揚，也加上興奮的心情。

Lv.4

增加光彩也不錯。

臉頰泛紅也加強。

眉毛大幅彎曲。眼睛更加睜開。瞳孔的光點也更多。

嘴巴張得更大，還露出牙齒，表現歡喜的嘴型。

臉頰肌肉向上拉，因此臉頰稍微鼓起。

強

做出表情的方法「喜」男性篇

男性的「喜」要注意天真無邪。描繪大大張開的眼睛和嘴巴，和放鬆的「樂」
（➡P.148～）有所差別，練習到自己也能分別描繪吧！

「喜」的表現

掌握嘴巴和眼睛張開大笑所形成的部位的動作，變成爽朗的笑容。

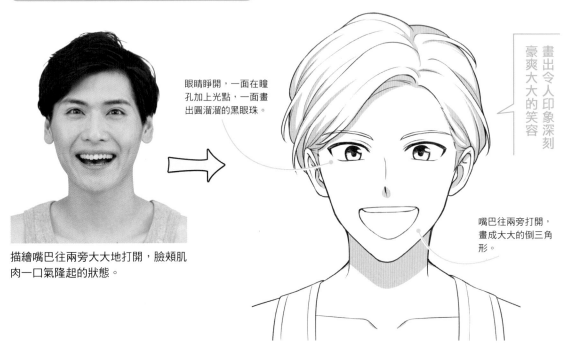

眼睛睜開，一面在瞳孔加上光點，一面畫出圓溜溜的黑眼珠。

畫出令人印象深刻豪爽大大的笑容

嘴巴往兩旁打開，畫成大大的倒三角形。

描繪嘴巴往兩旁大大地打開，臉頰肌肉一口氣隆起的狀態。

偏寫實

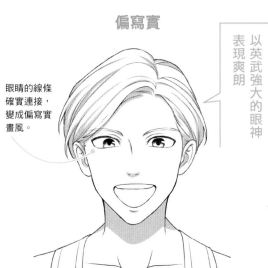

以英武強大的眼神表現爽朗

眼睛的線條確實連接，變成偏寫實畫風。

充分露出鼻梁，也表現出鼻孔。清楚描繪眼睛的線條，強調眼神。

偏簡化

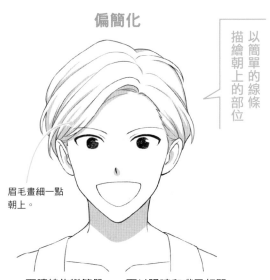

以簡單的線條描繪朝上的部位

眉毛畫細一點朝上。

一面讓線條變簡單，一面以眼睛和嘴巴打開的樣子表現「喜」。牙齒省略不畫。

「喜」的程度與重點

隨著興奮的心情，肌肉的動作也向上。表現出眼睛和嘴巴細微的變化。

喜的程度

各個部位的重點

Lv.1

變成平緩柔和的線條。

嘴角可以稍微畫粗一點。

整體上來說，眉毛和眼睛以柔和的線條描繪，便有溫和的印象。

閉上嘴巴的表現方式。描繪平緩的弧線，嘴角稍微上揚。

Lv.2

眉毛的線條稍微向上。

眉毛用力向上挑，所以畫成與眼睛的距離稍微拉開。

嘴角上揚，嘴巴稍微打開，笑容滿面的表現。

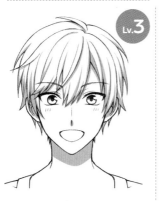

Lv.3

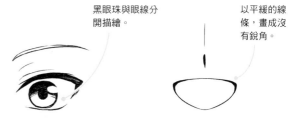

黑眼珠與眼線分開描繪。

以平緩的線條，畫成沒有銳角。

眼睛睜開，強調圓圓的瞳孔。眉毛的角度也稍微上挑。

嘴巴想像倒三角形打開。注意嘴角不要太尖。

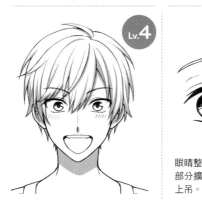

Lv.4

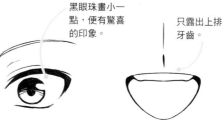

黑眼珠畫小一點，便有驚喜的印象。

只露出上排牙齒。

眼睛整體用力，白眼球部分擴大。外眼角也向上吊。

嘴巴張得更大。上脣畫成有點呈弓形。

也強調頰肌的隆起，在臉頰稍微加上泛紅。

弱 → 強

不同角度的「喜」的表情

一邊注意「喜」的表情特色朝上的線條，一邊學會依照角度強調的方法。注意隨著角度而改變的眼睛和嘴巴形狀的外觀。

360°解析 女性的「喜」的表情

笑容最能展現女性的可愛。掌握喜悅引起的表情特色吧！

正面

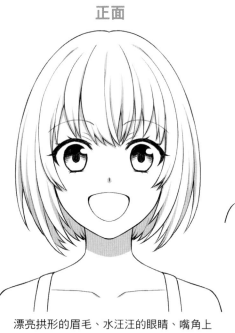

漂亮拱形的眉毛、水汪汪的眼睛、嘴角上揚的嘴巴是笑容的基本型。

斜側面

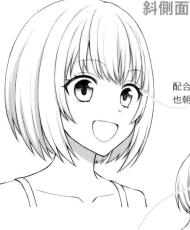

配合視線，睫毛也朝上。

側面

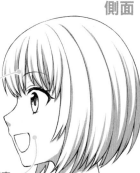

眉毛的角度平緩地彎曲。

嘴角的位置高一點。

俯瞰

注意眼睛和眉毛的距離稍微近一點。

由於是從上面的角度，所以上唇的線條變成直的。

仰視

一面加強上唇的弧線，一面以近似倒三角的形狀描繪。

斜後面

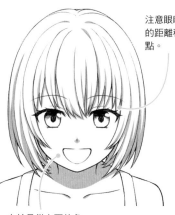

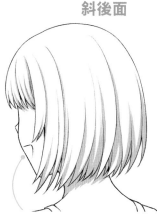

只有露出朝上的嘴巴，看得出來是笑容。

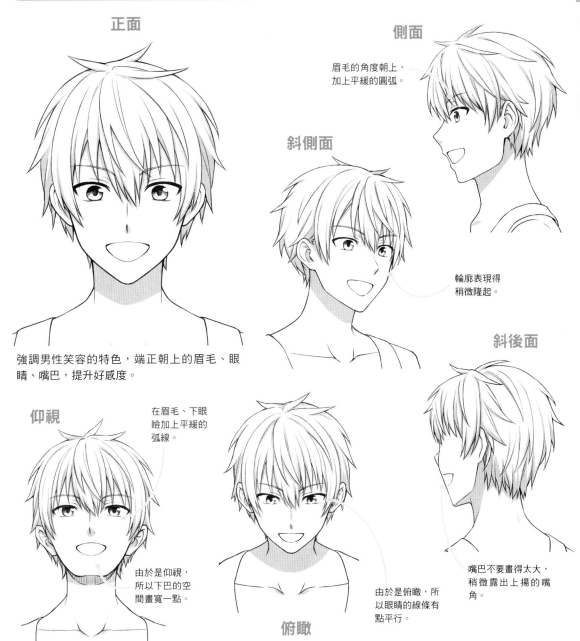

男性的「喜」的表情

360°解析

對男性而言「喜」要注意爽朗。抓住每個角度的重點吧。

正面

強調男性笑容的特色，端正朝上的眉毛、眼睛、嘴巴，提升好感度。

側面

眉毛的角度朝上，加上平緩的圓弧。

斜側面

輪廓表現得稍微隆起。

斜後面

嘴巴不要畫得太大，稍微露出上揚的嘴角。

仰視

在眉毛、下眼瞼加上平緩的弧線。

由於是仰視，所以下巴的空間畫寬一點。

俯瞰

由於是俯瞰，所以眼睛的線條有點平行。

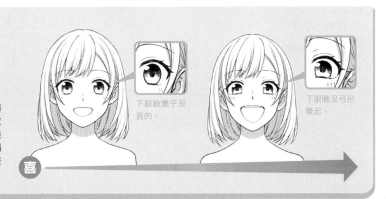

重點

臉頰肌肉的動作也會影響下眼瞼

嘴巴張得越大，臉頰肌肉就越隆起。與這個動作連動，下眼瞼的線條會跟著改變。畫成稍微朝上弓形的線條，就能表現臉頰肌肉的動作。在喜悅以外的場景，也藉著活用肌肉的動作，提升繪畫能力。

下眼瞼幾乎是直的。

下眼瞼呈弓形隆起。

喜

做出表情的方法「怒」女性篇

女性的「怒」的表現，包含眼睛在內，朝著臉部中心用力。藉由眉間的皺紋、瞇起的眼睛等表現憤怒。

「怒」的表現

從照片掌握臉部部位往中心靠近，一邊注意剛硬的線條一邊描繪。

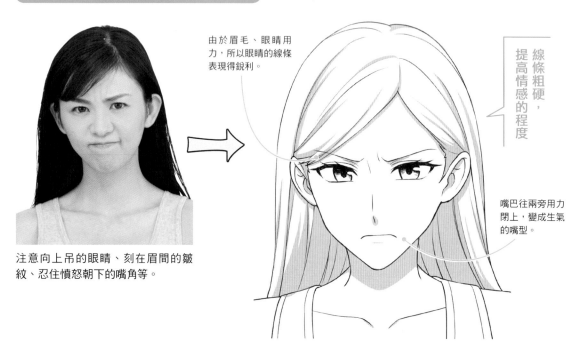

由於眉毛、眼睛用力，所以眼睛的線條表現得銳利。

線條粗硬，提高情感的程度

嘴巴往兩旁用力閉上，變成生氣的嘴型。

注意向上吊的眼睛、刻在眉間的皺紋、忍住憤怒朝下的嘴角等。

偏寫實

用銳利的線條表現寫實的憤怒

眉毛的線條加上強弱。

下唇用粗一點的線。

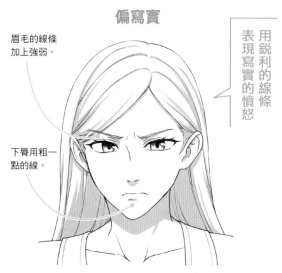

眉毛和眼睛之間變窄，眼睛變得更細長。強調朝下的嘴角、下唇的線條。

偏簡化

藉由部位的動作表現憤怒

用1條線強調眉毛。

臉頰的線條也可以鼓起。

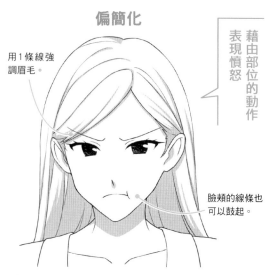

表現出翹起般向上挑的眉梢，和忍住憤怒鼓起的臉頰。

「怒」的程度與重點

掌握每當「怒氣」往上沖而改變的眼睛、嘴巴用力的特徵，線條畫粗一點來表現。

怒的程度

各個部位的重點

Lv.1

用力閉緊的嘴巴，嘴巴兩端畫粗一點來表現。

眉毛向上挑，加強描繪上眼瞼的線條。瞳孔不是圓的。

嘴巴閉上，稍微變成ㄟ字，嘴角下垂。

藉由輪廓的變化表現臉頰稍微鼓起的樣子。

Lv.2

眼睛的線條直直地往側面。

眼睛的上面與下面的線條畫成有點平行，變成鄙夷眼。

加強嘴巴的ㄟ字，嘴脣緊閉，強調嘴角。

Lv.3

外眼角有點尖。

眉梢用力向上挑，在眉間也加上皺紋。

牙齒用力，咬緊牙關，表現出忍著怒火的樣子。

Lv.4

黑眼珠畫成圓形，白眼球畫大一點。

也露出臼齒。

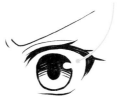

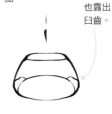

眉毛與眼睛之間畫窄一點，眼睛大大地睜開。

表露出情感，嘴巴大大地張開，也露出嘴巴裡面。

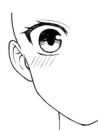

在眼睛附近加上少許臉紅的線條，表示憤怒的激動狀態。

弱

強

做出表情的方法「怒」男性篇

在「怒」的表情中，臉部部位分別用力，表現也變得誇張。注意描繪有點剛硬銳利的線條等，抓住作畫的重點。

「怒」的表現

比起女性，更加注意強力的眼神。從照片巧妙地掌握用力的方式描繪吧。

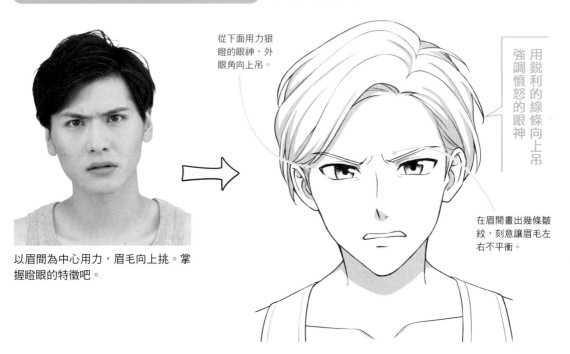

以眉間為中心用力，眉毛向上挑。掌握瞪眼的特徵吧。

從下面用力狠瞪的眼神，外眼角向上吊。

用銳利的線條向上吊強調憤怒的眼神

在眉間畫出幾條皺紋，刻意讓眉毛左右不平衡。

偏寫實

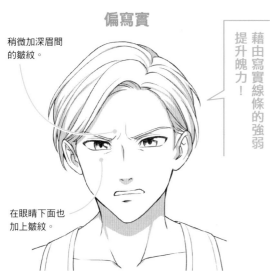

稍微加深眉間的皺紋。

在眼睛下面也加上皺紋。

藉由寫實線條的強弱提升魄力！

眉毛的線條銳利朝上。依照眼神的魄力也畫出眼睛下面的線條。

偏簡化

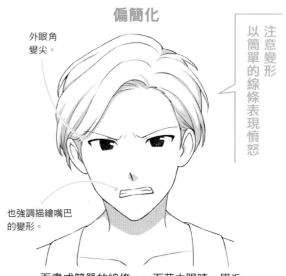

外眼角變尖。

也強調描繪嘴巴的變形。

注意變形以簡單的線條表現憤怒

一面畫成簡單的線條，一面藉由眼睛、眉毛的角度或輪廓的變形表現憤怒。

「怒」的程度與重點

「怒」的表情越激動，臉部部位的動作就越大，更增魄力。

怒的程度

各個部位的重點

弱

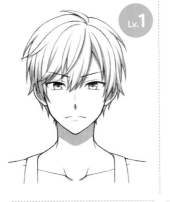

Lv.1

注意銳利的線條。

加強描繪嘴巴的兩端。

眉毛向上挑，瞇起眼睛，變成目光呆滯的樣子。

嘴巴畫成一直線，嘴角勒緊。也強調下脣。

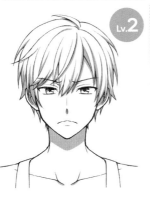

Lv.2

眉毛用力向上挑。

在眉間加上皺紋。表現出冷眼看著對方的視線。

嘴巴畫成ヘ字的角度，嘴角畫成用力使勁。

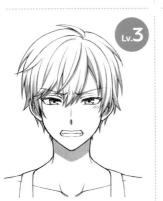

Lv.3

外眼角畫得銳利有力。

嘴角的線又粗又深。

在眉間加上皺紋，在眼瞼畫線，更加瞇起眼睛。

嘴巴水平地打開，露出上下排牙齒，變成咬緊牙關的樣子。

Lv.4

加上皺紋更有魄力。

線條也可以表現得粗野一點。

眼睛大大地睜開，描繪因為用力而在眼睛周圍形成的皺紋。

嘴巴大大地張開歪斜，散發出強烈的憤怒。

在眼睛附近加上臉紅的線條，表現出更加激動的樣子。

強

不同角度的「怒」的表情

「怒」的情感依照臉的角度或呈現方式，散發出的激烈程度也會跟著改變。精細地掌握向上吊的眼睛和嘴型的特徵吧！

360° 解析 女性的「怒」的表情

女性生氣的場景中，大大地睜開的眼睛很有特色。也掌握猛然向上挑的眉毛動作，試著描繪吧。

正面

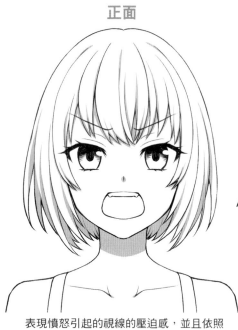

表現憤怒引起的視線的壓迫感，並且依照臉部角度也分別描繪嘴巴和臉頰的動作。

斜側面

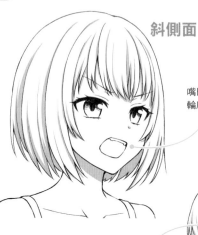

嘴巴的線條配合輪廓朝上描繪。

眉毛向上挑，在眉間加上皺紋。

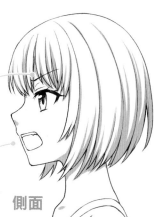

聲音粗暴似的嘴巴大大地張開。

側面

仰視

外眼角下垂，不過由於是憤怒的表情，所以不要太下垂。

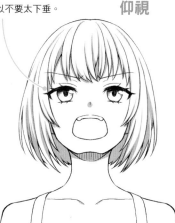

俯瞰

眉毛呈倒八字大幅向上挑。

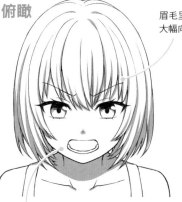

嘴巴往兩旁大幅張開，能看見下排牙齒的表現。

斜後面

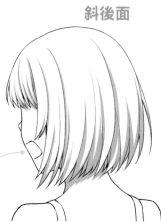

嘴巴畫成往旁邊張開。

360°解析 男性的「怒」的表情

男性憤怒的眼睛，畫成朝上細長來表現。藉由臉部任意角度下嘴巴打開的樣子，巧妙地展現魄力。

正面

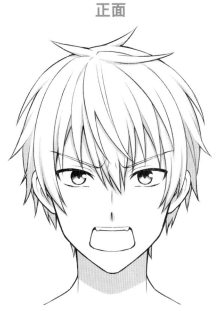

瞳孔小一點，白眼球空間畫大一點。增加眉間皺紋的數量也很有效果。

斜側面

側面

眉毛用力向上挑。

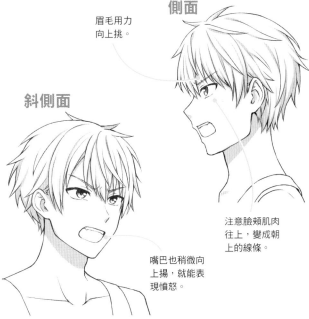

注意臉頰肌肉往上，變成朝上的線條。

嘴巴也稍微向上揚，就能表現憤怒。

仰視

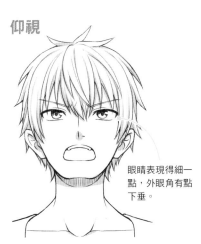

眼睛表現得細一點，外眼角有點下垂。

俯瞰

眉毛向上挑，外眼角也向上吊。

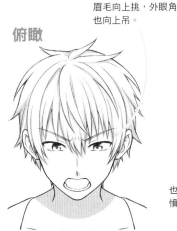

也露出牙齒，描繪因為憤怒而打開的嘴巴。

斜後面

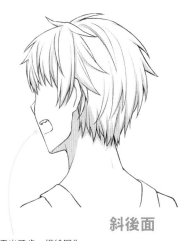

重點✏️

加上角度擴大「怒」的表現！

藉由改變臉部的角度，就能表現複雜的「怒」的情感。在俯瞰時，露出想揪住對方的表情；在仰視時，則強調冷眼向下看著對方的表情等。依照憤怒的程度，也可以試著這樣分別描繪。

俯瞰

仰視

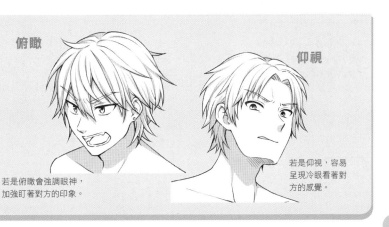

若是俯瞰會強調眼神，加強盯著對方的印象。

若是仰視，容易呈現冷眼看著對方的感覺。

做出表情的方法「哀」女性篇

「哀」的重點是，一面讓眉毛和外眼角下垂，一面藉由眼神表現哀傷。藉著女性獨有的鑽牛角尖的眼神，忍住眼淚的嘴巴的表現，打動觀看者的心吧！

「哀」的表現

「哀」的眼神是最大的重點。從照片看出眉毛與眼睛的歪斜，試著描繪吧！

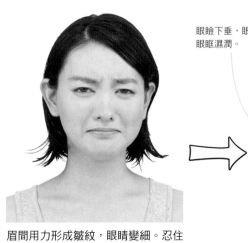

眉間用力形成皺紋，眼睛變細。忍住悲傷，嘴角朝下。

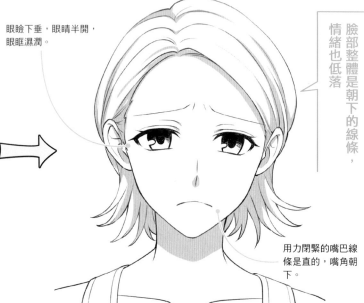

眼瞼下垂，眼睛半開，眼眶濕潤。

臉部整體是朝下的線條，情緒也低落

用力閉緊的嘴巴線條是直的，嘴角朝下。

偏寫實

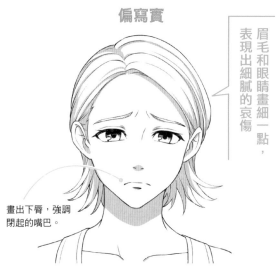

眉毛和眼睛畫細一點，表現出細膩的哀傷

畫出下唇，強調閉起的嘴巴。

眉梢、外眼角都是朝下，眼睛更細變得寫實。下唇用深一點的線條。

偏簡化

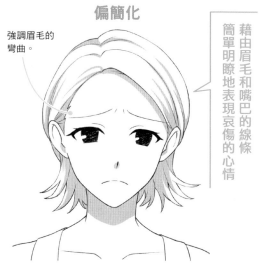

藉由眉毛和嘴巴的線條簡單明瞭地表現哀傷的心情

強調眉毛的彎曲。

藉著極度下垂的眉毛，和彎成へ字的嘴巴直接表現。眼神空洞。

「哀」的程度與重點

程度越高，眼睛就變得越細，外眼角也越下垂。也分別
描繪眼淚的表現。

哀的程度	各個部位的重點

Lv.1

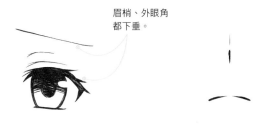

眉梢、外眼角
都下垂。

眉毛是八字形，外眼角也下
垂。注意向下向量描繪。

嘴巴的寬度小一點，變成ヘ
字形。嘴巴輕輕閉上。

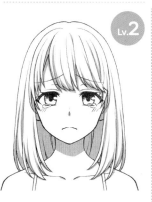

Lv.2

也加強眉毛的
下垂。

嘴巴兩端用
較粗的線描
繪。

表現出眼瞼下垂，瞇起
眼睛，淚水在眼眶打轉
的樣子

嘴角更下垂，加強ヘ字的
角度，嘴巴緊閉。

在眼睛旁邊稍微加上臉
紅的線條，表現變紅的
眼睛。

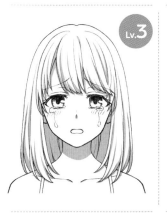

Lv.3

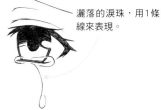

灑落的淚珠，用1條
線來表現。

再加強眉毛下垂的角度。也
描繪沿著臉頰滑落的淚水。

嘴巴忍不住打開的樣子。線
條加上層次描繪也不錯。

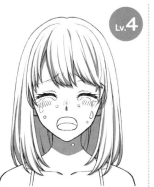

Lv.4

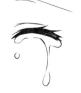

在鼻子也加上線條
表現臉紅。

描繪閉上眼睛，灑落的
大顆淚珠。也加深眉間
的皺紋。

由於嗚嗚咽咽，嘴巴大
大地縱向描繪。鼻子有
些朝上。

淚水沿著臉頰滑落的樣
子。也加上淚珠。

弱

強

做出表情的方法「哀」男性篇

男性的「哀」太誇張會很幼稚,而且容易有像在開玩笑的傾向。一面以向下向量描繪眼睛和嘴巴,一面注意不要太過火。

「哀」的表現

眉毛、外眼角、嘴角全都朝下。藉由眉間的皺紋等,讓自己能畫出難過的心情吧。

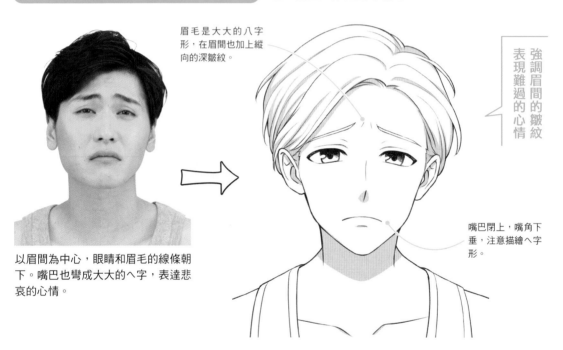

眉毛是大大的八字形,在眉間也加上縱向的深皺紋。

強調眉間的皺紋表現難過的心情

嘴巴閉上,嘴角下垂,注意描繪ヘ字形。

以眉間為中心,眼睛和眉毛的線條朝下。嘴巴也彎成大大的ヘ字,表達悲哀的心情。

偏寫實

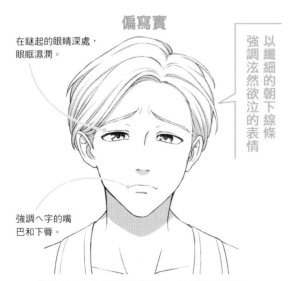

在瞇起的眼睛深處,眼眶濕潤。

強調ヘ字的嘴巴和下脣。

以纖細的朝下線條強調泫然欲泣的表情

描繪下脣,強調緊閉的嘴巴。下垂的眼睛細一點。眼眶有些濕潤。

偏簡化

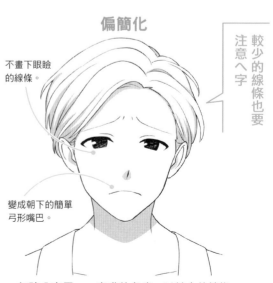

不畫下眼瞼的線條。

變成朝下的簡單弓形嘴巴。

較少的線條也要注意ヘ字

加強八字眉、ヘ字嘴的角度,以較少的線條表現哀傷。

「哀」的程度與重點

依照哀傷的程度，眼睛和眉間的用力會改變。藉由嘴巴的表現，也表現出「懊悔」。

哀的程度

Lv.1

各個部位的重點

眼瞼厚一點，便有沉重的印象。

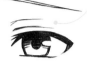

眉毛、外眼角都有點下垂，藉由眼瞼的皺紋表現悲傷。

嘴巴畫小一點，輕輕閉上。注意ヘ字描繪，表現出沒有活力的感覺。

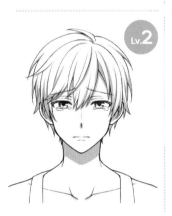

Lv.2

眉頭稍微彎曲。

眉梢更下垂，眼睛畫成細一點。眼眶下面含著淚水。

閉緊的嘴巴往兩旁拉開，嘴角稍微下垂。

由於嘴巴用力，所以臉頰的線條呈現得硬一些。

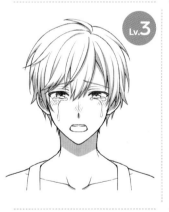

Lv.3

眼睛畫成瞇起來。

只露出上排牙齒。

眉毛更下垂。抑制不了淚水，稍微灑落的樣子。

心情變得火熱，鼻子有些變紅。嘴巴也稍微往兩旁打開。

眼睛下方表現泛紅。沿著臉頰的淚水也畫出來。

Lv.4

下眼瞼畫出許多淚水。

眉毛的角度更加朝下，也加深眉間的皺紋。眼睛閉上。

嘴巴想像嗚咽，往兩旁打開。也加上鼻子的泛紅。

加強眼睛下面臉紅的線條。也可以畫上灑落的淚水。

弱 ↑

強 ↓

不同角度的「哀」的表情

表現出臉部各種角度的「哀」的微妙心情和難過程度。如眼睛形狀、流淚等，依照臉部角度與方向該如何表現，這些重點都要抓住。

 女性的「哀」的表情

女性流淚的「哀」的表情。淚水隨著臉部的角度如何呈現等，描繪時也要思考。

正面

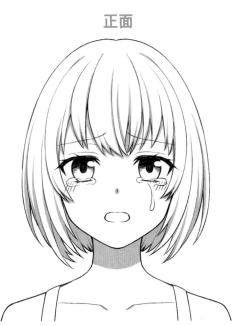

眉梢大幅下垂，淚水汪汪的眼睛難過地看著前方。也畫出灑落的淚水。

斜側面

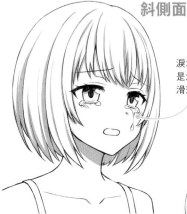

淚水並非垂直，而是沿著臉頰的圓弧滑落。

眼瞼畫厚一點，強調眼睛朝下看。

側面

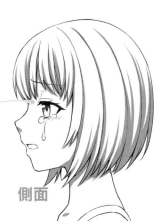

仰視

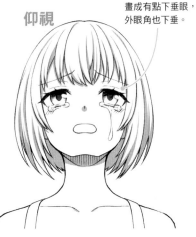

由於是仰視，所以畫成有點下垂眼，外眼角也下垂。

俯瞰

由於是俯瞰，所以在俯瞰時，淚水的長度短一點。

斜後面

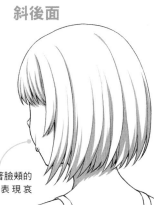

露出沿著臉頰的淚水，表現哀傷。

360° 模擬 男性的「哀」的表情

眼睛朝下看，寂靜哀傷的男性表情。藉著用力的眼神、無力張開的嘴巴等巧妙地表現。

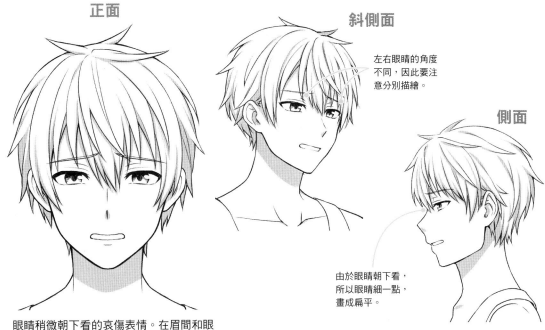

正面

斜側面

左右眼睛的角度不同，因此要注意分別描繪。

側面

由於眼睛朝下看，所以眼睛細一點，畫成扁平。

眼睛稍微朝下看的哀傷表情。在眉間和眼瞼用力，嘴巴無力地張開。

眉頭稍微上挑，形成眉間的皺紋。眼睛和眉毛平行。

仰視

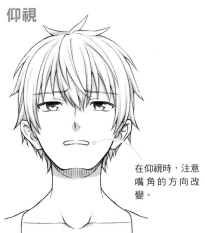

在仰視時，注意嘴角的方向改變。

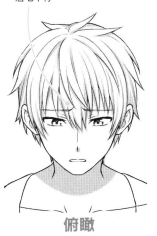

俯瞰

斜後面

露出無力張開的嘴巴。

重點

藉由眼睛睜開閉合改變哀傷的沉重程度！

哀傷的情緒，重點在於眼睛打開的樣子。即使分別描繪眼睛朝下看或閉上，依照場景也會使角色的心情如右圖改變。另外，臉的角度也不是正面，畫成斜側面能讓效果更加提升。

眼睛朝下看
容易表現後悔等複雜的情感。

閉上
容易表現無法言喻的哀傷等情緒。

做出表情的方法「樂」女性篇

「樂」的重點是表現出比「喜」更放鬆的柔和感及開心的樣子。由於心情放鬆面露微笑，畫出整體鬆弛的感覺。

「樂」的表現

從照片掌握肌肉的鬆弛，注意描繪女性的平緩線條。

表情肌整體鬆弛，變成柔和的表情。也要注意嘴角自然上揚的樣子等。

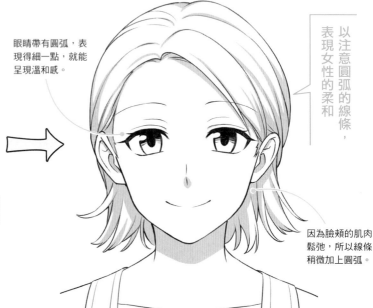

眼睛帶有圓弧，表現得細一點，就能呈現溫和感。

以注意圓弧的線條，表現女性的柔和

因為臉頰的肌肉鬆弛，所以線條稍微加上圓弧。

偏寫實

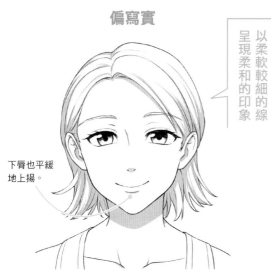

以柔軟較細的線呈現柔和的印象

下脣也平緩地上揚。

眼睛畫得寫實一點，以弓形的線條變成柔和的印象。加上下脣，強調嘴巴。

偏簡化

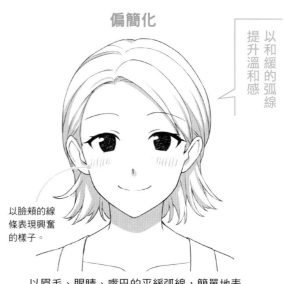

以和緩的弧線提升溫和感

以臉頰的線條表現興奮的樣子。

以眉毛、眼睛、嘴巴的平緩弧線，簡單地表現快樂的感覺。

「樂」的程度與重點

一邊注意放鬆與柔和的表情，一邊以整體平緩的向下向量描繪。

樂的程度	各個部位的重點

弱

Lv.1

眼睛和眉毛之間畫寬一點。

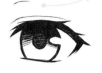

順著眉毛和眼睛下垂的線條，眼睛有點閉上。

嘴巴閉上嘴角平緩地上揚，便是自然的微笑。

為了呈現肌肉放鬆，臉頰部分的線條稍微呈現圓弧。

Lv.2

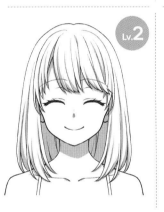

平緩地描繪眉毛，呈現溫和感。

眼睛畫成拱形閉上，笑嘻嘻地。外眼角呈現有點下垂。

嘴角畫成更加上揚。下巴與嘴巴的距離也稍微畫寬一點。

Lv.3

眉毛因為快樂的心情開始上揚。

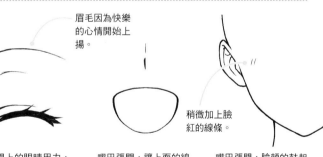

稍微加上臉紅的線條。

因為閉上的眼睛用力，所以眼睛的弧度稍微加大。

嘴巴張開，讓上面的線條有圓弧，接近倒三角形。

嘴巴張開，臉頰的鼓起消失，所以圓弧減少。

Lv.4

外眼角上揚，加強情感。

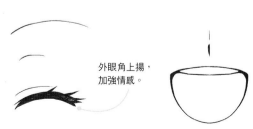

眉毛更加上挑，讓表情生動。眼睛的線條畫粗一點。

嘴巴也縱向大幅張開。露出上排牙齒，讓印象提升。

強

做出表情的方法「樂」男性篇

描繪男性的「樂」的時候，注意眼睛的柔和線條，尤其眼睛要呈現溫柔感。輪廓和嘴巴的線條也畫得柔和一點，變成溫暖的表情。

「樂」的表現

注意描繪眉毛、眼睛、嘴巴的平緩線條，充滿男性的溫柔。

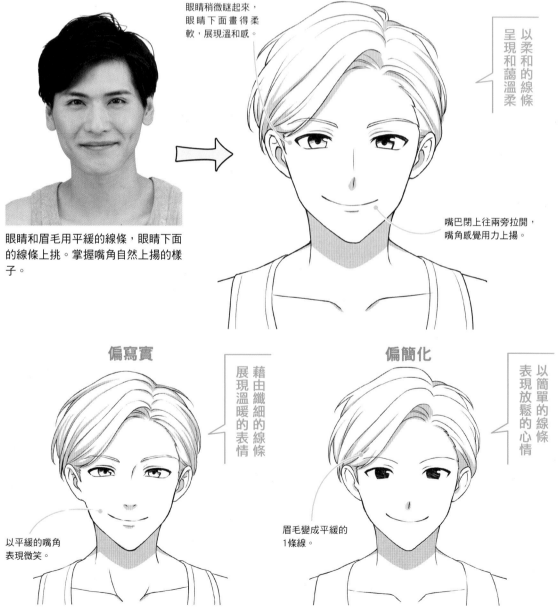

眼睛稍微瞇起來，眼睛下面畫得柔軟，展現溫和感。

以柔和的線條呈現和藹溫柔

嘴巴閉上往兩旁拉開，嘴角感覺用力上揚。

眼睛和眉毛用平緩的線條，眼睛下面的線條上挑。掌握嘴角自然上揚的樣子。

偏寫實

藉由纖細的線條展現溫暖的表情

以平緩的嘴角表現微笑。

雖然眼睛畫細一點偏寫實，但留下柔和的線條。也畫出微笑的嘴巴下唇。

偏簡化

以簡單的線條表現放鬆的心情

眉毛變成平緩的1條線。

嘴角一口氣上揚強調微笑。更加注意表現柔軟的線條。

「樂」的程度與重點

眼睛和嘴巴流露出溫柔的表現。嘗試分別描繪不同的程度吧。

樂的程度

各個部位的重點

弱

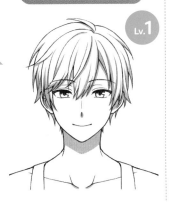

Lv.1

眉梢下垂，散發溫和感。

眼睛瞇起來，眼線的上下呈平行。

嘴巴往兩旁閉起，嘴角畫成平緩地上揚。

下巴尖端畫成有男人味的銳利感，注意臉頰的圓弧。

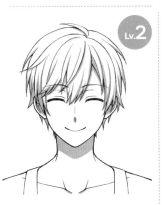

Lv.2

朝著外眼角線條畫粗一點。

眼睛的線條加上彎曲並且閉起，畫成溫和的印象。

嘴角更加上揚，嘴巴表現出更放鬆的樣子。

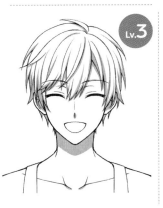

Lv.3

嘴巴變成沒有銳角的倒三角形。

維持平緩的線條，外眼角畫成稍微上揚。

嘴巴變成倒三角形張開。上面的線條平緩地彎曲。

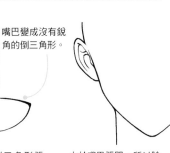

由於嘴巴張開，所以臉頰的線條畫成感覺銳利。

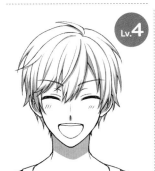

Lv.4

眉梢一口氣上挑。

眉梢和外眼角用力，因此眼瞼的皺紋也稍微朝上。

嘴巴張大，稍微露出上排牙齒，表現出快樂的樣子。

強

不同角度的「樂」的表情

「樂」的表情的特色是，眉毛和眼睛拱形的線條，以及自然上揚的嘴角。抓住隨著角度呈現溫柔與和藹的重點吧！

 女性的「樂」的表情

讓眼睛笑嘻嘻地，發揮女性可愛的一面。注意隨著角度變化的部位平衡。

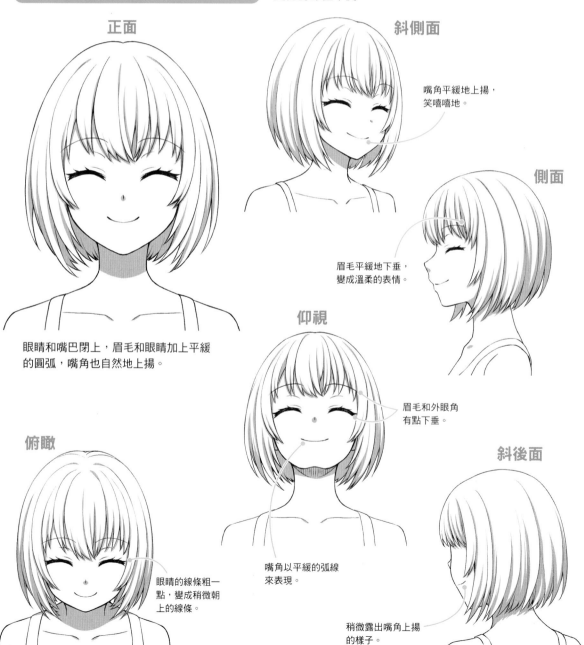

正面

眼睛和嘴巴閉上，眉毛和眼睛加上平緩的圓弧，嘴角也自然地上揚。

斜側面

嘴角平緩地上揚，笑嘻嘻地。

側面

眉毛平緩地下垂，變成溫柔的表情。

仰視

眉毛和外眼角有點下垂。

嘴角以平緩的弧線來表現。

俯瞰

眼睛的線條粗一點，變成稍微朝上的線條。

斜後面

稍微露出嘴角上揚的樣子。

360° 解析 男性的「樂」的表情

一面保留男性銳利的輪廓，一面藉由眼睛和嘴巴表達「樂」的心情。

正面

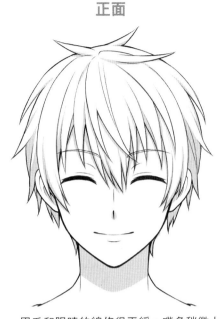

眉毛和眼睛的線條很平緩。嘴角稍微上揚，畫成溫和的笑容。

斜側面

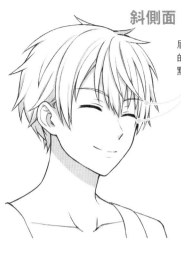

眉毛和眼睛是平緩的弧線，外眼角有點上挑。

側面

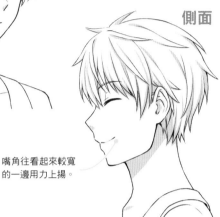

嘴角往看起來較寬的一邊用力上揚。

仰視

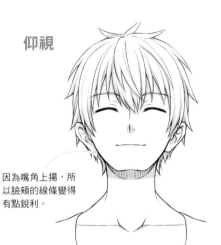

因為嘴角上揚，所以臉頰的線條變得有點銳利。

俯瞰

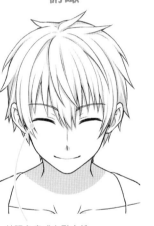

外眼角畫成有點上挑，注意不要變成上吊眼。

斜後面

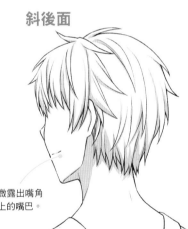

稍微露出嘴角朝上的嘴巴。

重點

快樂的表情從嘴巴的改編也能產生

即使眉毛和眼睛同樣是溫和的表情，藉由改變嘴巴形狀，角色的表情就會突然改變。尤其，是否露出牙齒會使印象大為改變，因此請配合角色的個性，分別描繪不同的嘴巴吧！

櫻桃小口的風格
非常可愛，體味幸福的表情。

天真無邪的風格
露出牙齒，變成喜歡惡作劇，無法討厭的表情。

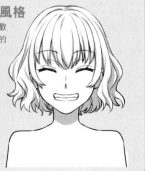

臉部部位的搭配

藉由部位的搭配能增加表現的種類。如「喜怒哀樂」的眼睛、眉毛、嘴巴等，變更各部位的一部分，分別描繪每種情感的表情吧！

藉由更換部位所產生的表情

看清「喜怒哀樂」的各個表情，哪個臉部部位將成為關鍵，增加表現的幅度吧。

哀	怒	喜
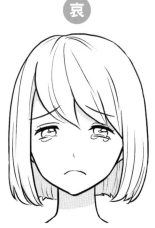	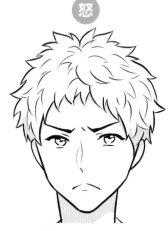	
眉毛是八字，嘴巴是ㄟ字，眼睛畫成含著眼淚的哀傷表情。	眉間有皺紋，眉梢朝上，嘴巴閉上，忍住怒火的表情。	眉毛和眼睛的線條平緩，嘴巴大大張開的歡喜表情。

\\ 更換成「喜」的眼睛！//	\\ 更換成「喜」的嘴巴！//	\\ 更換成「哀」的眼睛！//
	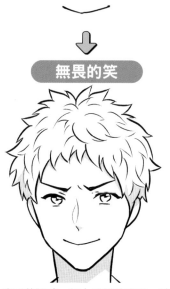	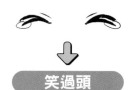
困擾的表情	**無畏的笑**	**笑過頭**
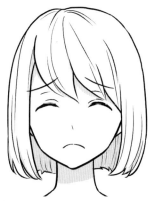		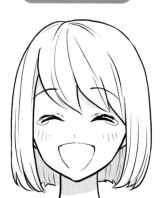
儘管眼睛露出淺笑，但用嘴巴和眉毛表達困擾的心情。	睥視的眼睛，加上賊笑的嘴巴，就會變成無畏笑容的表情。	以大大地張開的嘴巴和眼眶泛淚，做出有趣得不得了的表情。

哀	樂	樂

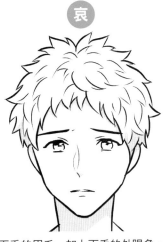

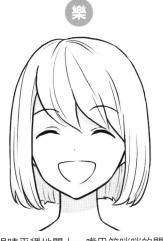

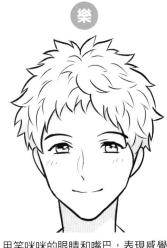

下垂的眉毛，加上下垂的外眼角，嘴巴無力張開的哀傷表情。

眼睛平穩地閉上，嘴巴笑咪咪的開心表情。

用笑咪咪的眼睛和嘴巴，表現感覺溫和的快樂表情。

＼＼更換成「喜」的嘴巴！／／

＼＼更換成「怒」的眉毛！／／

＼＼更換成「哀」的眼睛！／／

↓

↓

↓

放棄的笑容

寂靜的憤怒

感動

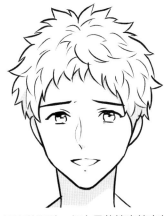

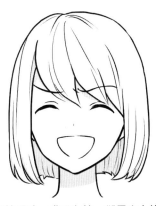

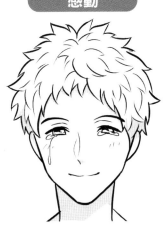

不安的眼神，加上只能擠出笑容的嘴巴，變成放棄了什麼的無力笑容。

雖然眼睛、嘴巴在笑，卻用向上挑的眉毛表現很不痛快的表情。

開心的表情，如果畫成眼淚奪眶而出，便是感動的情況。

重點

即便是相同部位情感也會使意思改變

只看嘴巴的表現，也能如右圖套用於喜怒哀樂的任一種情感。反過來說，光憑嘴巴形狀無法斷定是在表達哪種情感。這時加上眼睛與眉毛等表現，強調、確定是哪種情感正是重點。

嘟嘴	往兩旁張開的嘴巴	直向打開的嘴巴
喜…害羞的嘴巴	喜…開懷大笑	喜…發出歡呼聲
怒…表達不滿	怒…大聲斥責	怒…忍不住動怒
哀…苦悶的嘆息	哀…止不住嗚咽	哀…悲哀的吶喊
樂…開心地吹口哨	樂…洋溢笑容	樂…高興地唱歌

氣溫引起的表情變化

情緒和身體狀況會受到氣溫影響。以氣溫為基準分別描繪表情，就能寫實地傳達暑氣與寒氣。

因為暑氣改變的表情

炎熱時，體溫越高臉就越紅，出汗量也會增加。藉由部位巧妙強調不適感。

舒適的狀態

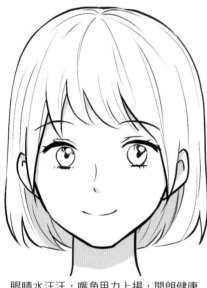

眼睛水汪汪，嘴角用力上揚，開朗健康的表情。

Lv.1 ＼好悶熱…／　　炎熱指數

眉毛因為不適感而有些下垂。

臉頰因為熱氣發紅，也流了一些汗。

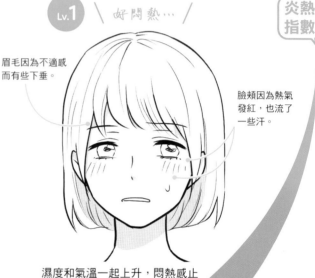

濕度和氣溫一起上升，悶熱感止不住的樣子。

Lv.2 ＼好熱…／

藉由眉間的皺紋和瞇起的眼睛表現痛苦。

臉頰發紅擴大，出汗量也增加。

日照強烈，熱得像著火般的表情。

Lv.3 ＼要融化了～～!!／

眉間加上深皺紋，緊閉雙眼。

汗水像瀑布一樣流瀉不止。

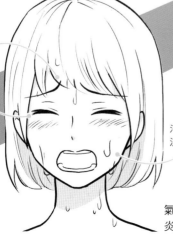

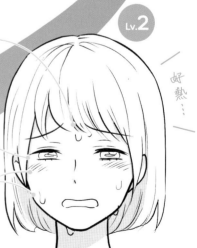

氣溫上升，忍受異常炎熱的表情。

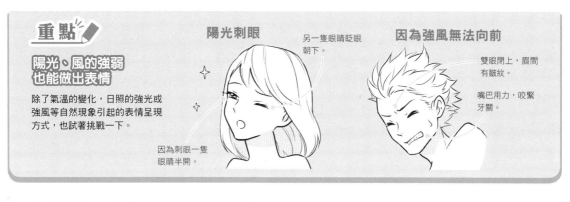

重點

陽光、風的強弱也能做出表情

除了氣溫的變化，日照的強光或強風等自然現象引起的表情呈現方式，也試著挑戰一下。

陽光刺眼

另一隻眼睛眨眼朝下。

因為刺眼一隻眼睛半開。

因為強風無法向前

雙眼閉上，眉間有皺紋。

嘴巴用力，咬緊牙關。

因為寒氣改變的表情

寒冷時，體溫下降臉色變差，表情變得僵硬。也加上強調顫抖的表現方式。

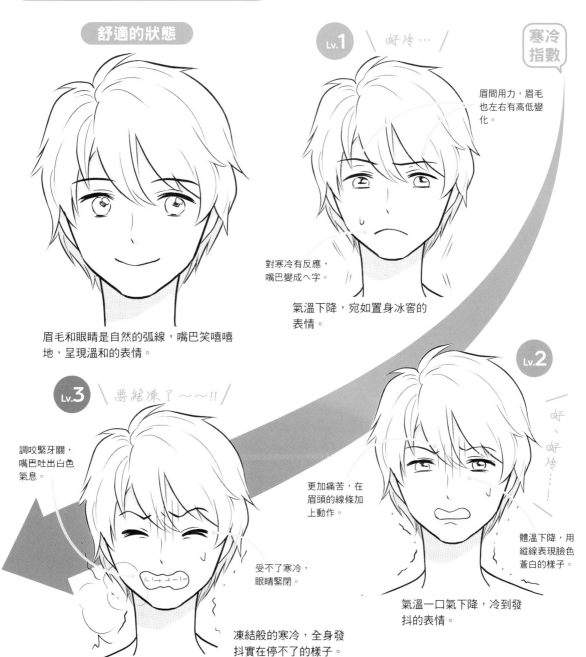

舒適的狀態

眉毛和眼睛是自然的弧線，嘴巴笑嘻嘻地，呈現溫和的表情。

Lv.1 ＼好冷…／ 寒冷指數

眉間用力，眉毛也左右有高低變化。

對寒冷有反應，嘴巴變成ㄟ字。

氣溫下降，宛如置身冰窖的表情。

Lv.2 ＼好、好冷……／

更加痛苦，在眉頭的線條加上動作。

體溫下降，用縱線表現臉色蒼白的樣子。

氣溫一口氣下降，冷到發抖的表情。

Lv.3 ＼要結凍了～～!!／

調咬緊牙關，嘴巴吐出白色氣息。

受不了寒冷，眼睛緊閉。

凍結般的寒冷，全身發抖實在停不了的樣子。

身體狀況引起的表情變化

疾病引起身體狀況的變化，如睡意、發癢或無法忍耐的生理現象等，設想各種身體狀況的模式分別描繪，擴大表現的幅度。

身體狀況的變化能從表情得知

身體狀況的變化，如表情或動作等要表現得比實際上誇張一點，才會容易傳達。

健康的狀態

平穩的狀態。眼睛、眉毛、嘴角、臉頰等，所有線條都很平緩。

咳咳！

閉上眼睛，眉間也加上皺紋。

在咳嗽的嘴旁也畫出手，變成稍微低頭的角度。

咳嗽
咳個不停，痛苦地皺起眉頭的樣子。

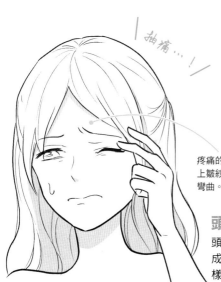

抽痛…！

疼痛的一側在眉間加上皺紋，眉頭也極度彎曲。

頭痛
頭一陣一陣抽痛，畫成咬住嘴唇忍耐的模樣。

鼻水
鼻水流不停，透過鼻子想像整張臉腫起來。

鼻子變紅，眼睛也難受地瞇起來。

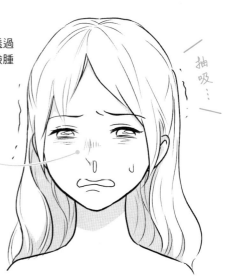

抽吸…！

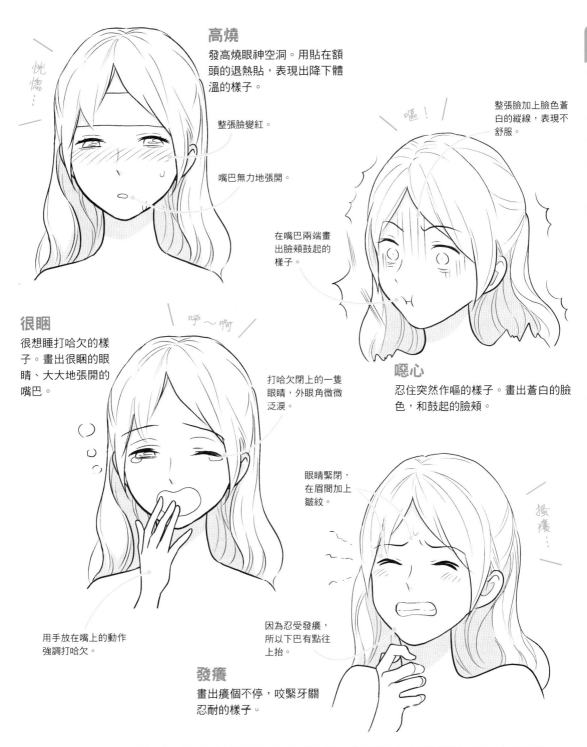

高燒

發高燒眼神空洞。用貼在額頭的退熱貼，表現出降下體溫的樣子。

恍惚…

整張臉變紅。

嘴巴無力地張開。

嘔！

整張臉加上臉色蒼白的縱線，表現不舒服。

在嘴巴兩端畫出臉頰鼓起的樣子。

很睏

很想睡打哈欠的樣子。畫出很睏的眼睛、大大地張開的嘴巴。

呼～啊

打哈欠閉上的一隻眼睛，外眼角微微泛淚。

噁心

忍住突然作嘔的樣子。畫出蒼白的臉色，和鼓起的臉頰。

眼睛緊閉，在眉間加上皺紋。

用手放在嘴上的動作強調打哈欠。

因為忍受發癢，所以下巴有點往上抬。

搔癢…

發癢

畫出癢個不停，咬緊牙關忍耐的樣子。

重點

表示痛苦頻率的眉毛形狀和眉間皺紋

讓眉毛變形，或是增加眉間皺紋的數量，就是能強調疼痛與痛苦的表現。掌握眉毛細膩的動作，線條的畫法，讓自己能畫出角色不同的心情。

弱 ←——————————→ 強

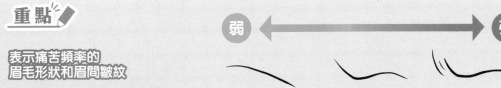

眉梢平緩地下垂，就能表現不安或擔心的樣子。

在八字眉的起點稍微加上角度，便是痛苦與疼痛增加的表現。

再加上角度與層次，眉間也增加皺紋，強調痛苦感。

漫畫式的情感表現

藉由加上影子等效果，或是添加簡化要素，漫畫角色的情感表現就會變得豐富。按照場景調整情感的幅度吧！

利用影子的表現方法

光是加上影子的方式，角色的表情也會大幅改變。也記住不同影子角度的強調程度。

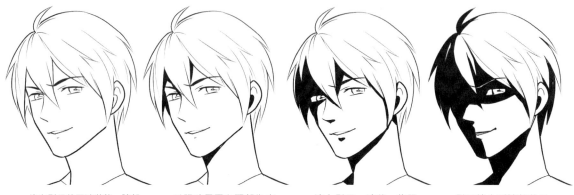

沒有影子的平淡狀態。臉部的角度是斜側面，從上方盯著看的表情。

以眼睛周圍和頸部為中心，逐漸塗上影子。

塗上影子，遮蔽一隻眼睛，增加惡意。

影子擴大到臉部將近一半，惡意滿滿。只露出眼睛也是重點。

影子的強度

弱 ←————————————→ 強

仰視

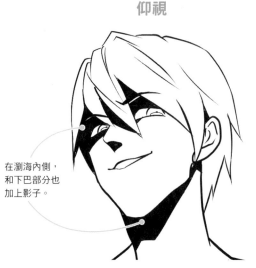

在瀏海內側，和下巴部分也加上影子。

只在視線朝下的眼睛周圍加上影子，強調向下看的樣子。

俯瞰

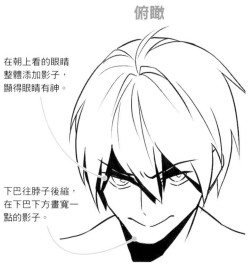

在朝上看的眼睛整體添加影子，顯得眼睛有神。

下巴往脖子後縮，在下巴下方畫寬一點的影子。

一面臉朝下，一面從瀏海間藉由影子強調瞪視的樣子。

誇大的表現方法

誇張地描繪臉部各個部位的動作、眼淚和汗水等，使用漫畫符號擴大漫畫式表現的幅度。

眼淚的簡化

淚流不止

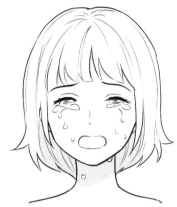

淚珠從眼眶滑落，就能表現淚流不止的動作。

如瀑布流瀉

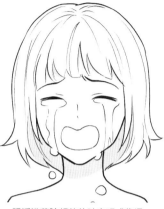

眼淚沿著臉頰的軌跡表現成像瀑布一樣，便是號啕大哭的樣子。

淚珠變成鐘擺

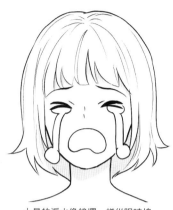

大量的淚水像鐘擺一樣從眼睛搖搖晃晃地懸掛。變成搞笑漫畫的表現。

簡化的程度

弱 ⟵ ⟶ 強

各種誇張的表現

打擊！

因為預料之外的行為而失落，嘴巴大大地張開。

在額頭畫出強烈的縱線。

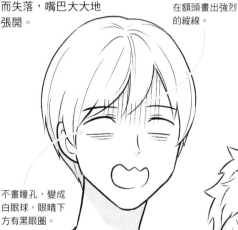

不畫瞳孔，變成白眼球，眼睛下方有黑眼圈。

強調憋笑的眉間皺紋和眉頭。

嘴角極度上揚，變成張開大嘴的描寫。

爆笑

太好笑到笑不停，表現流出眼淚的模樣。

眉間伴隨著皺紋，加上縱線。

冷汗

遇到糟糕的事情，眼睛緊閉。畫出大量的汗水。

汗水吧嗒吧嗒地落下，強調汗流不止的樣子。

利用情緒輪盤擴大表現

情緒能用各種詞語表達，各自含義有所不同。用圖來表示便是「情緒輪盤」。了解情緒輪盤，也磨練喜怒哀樂以外的表現吧！

何謂情緒輪盤？

人擁有的各種情緒，像顏色分類一樣區分，整理成如大花瓣的形狀。

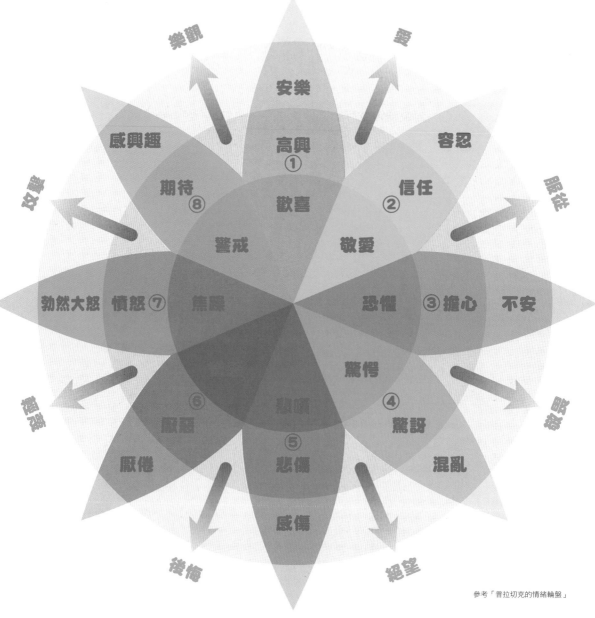

參考「普拉切克的情緒輪盤」

※從中心往外側，表示從強烈的情緒到微弱的情緒。

情緒輪盤的基本情緒

根據情緒輪盤的基本情緒（純粹情感），大致區分為以下8種。

①高興　開心時，目標達成時湧現的爽快心情。

②信任　依靠對方，不用擔心，能夠安心的心情。

③擔心　有在意的事，煩惱該怎麼辦才好，想要逃走的心情。

④驚訝　經歷沒有預料到的事情時，那一瞬間的心情。

⑤悲傷　失去重要的事物時，事情不順利時的心情。

⑥厭惡　厭惡對方，不愉快，感覺不痛快的心情。

⑦憤怒　目標無法達成，或是被人傷害時的心情。

⑧期待　希望事情如自己所願，強烈期望的心情。

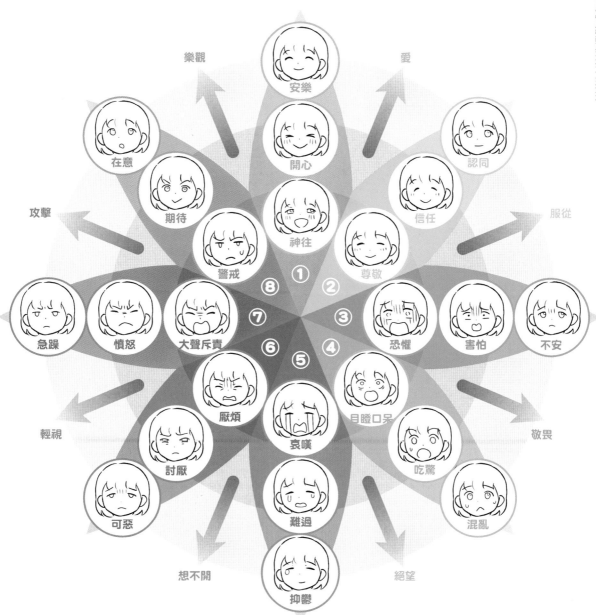

「高興」「信任」的表現

「高興」和「信任」是正面，內心狀態溫暖的情緒。由此產生的表情以高興的表情為基礎，在各個部位添加各自的特徵描繪。

由高興和信任所產生的表情

表現在「高興」和「信任」深處的疼愛、慈愛、體貼等「愛」的情感。

高興

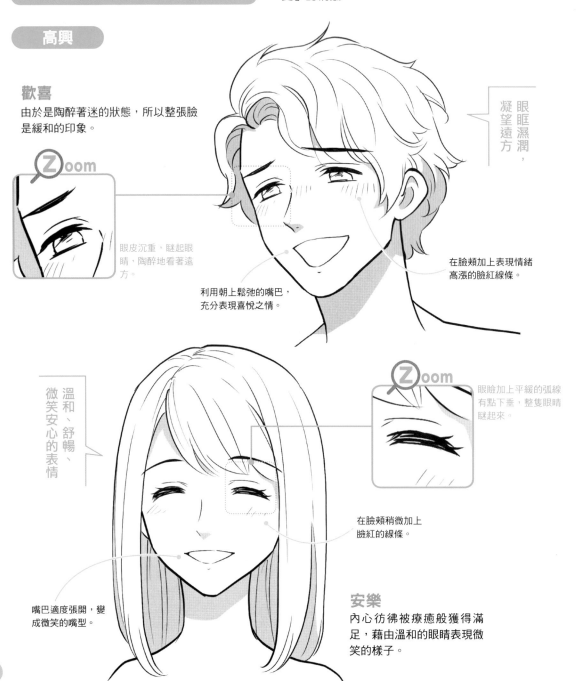

歡喜
由於是陶醉著迷的狀態，所以整張臉是緩和的印象。

Zoom

眼皮沉重，瞇起眼睛，陶醉地看著遠方。

眼眶濕潤，凝望遠方

利用朝上鬆弛的嘴巴，充分表現喜悅之情。

在臉頰加上表現情緒高漲的臉紅線條。

溫和、舒暢、微笑安心的表情

Zoom

眼瞼加上平緩的弧線有點下垂，整隻眼睛瞇起來。

在臉頰稍微加上臉紅的線條。

嘴巴適度張開，變成微笑的嘴型。

安樂
內心彷彿被療癒般獲得滿足，藉由溫和的眼睛表現微笑的樣子。

信任

敬愛

發自內心尊敬對方的
表情。畫出充滿愛的
視線。

眉毛平緩地畫出拱形，
變成溫暖地注視著什麼
的溫柔眼神。

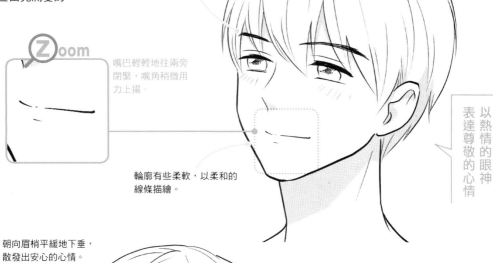

嘴巴輕輕地往兩旁
閉緊，嘴角稍微用
力上揚。

輪廓有些柔軟，以柔和的
線條描繪。

以熱情的眼神
表達尊敬的心情

朝向眉梢平緩地下垂，
散發出安心的心情。

以充滿溫柔的眼睛和嘴巴，
做出原諒對方的表情

容忍

原諒對方，承認的心情。注
意描繪柔和的眼睛和嘴巴。

如咬住般閉上嘴巴，嘴角
自然地變成朝上。

瞳孔的虹彩很大。畫成有
些瞇起來，視線朝向遠
方。

重點

不易轉移到
相反的情感

在「情緒輪盤」，很難轉移到相
對關係的情緒。例如，悶悶不樂
時即使看了搞笑節目也笑不出
來……諸如此類。相對地，容易
轉移到比鄰的情緒。除了描寫急
劇的心境變化時，要注意別因為
突然的變化使表情出現不協調
感。

難 悲傷➡高興

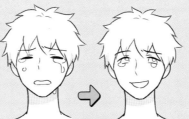

悲傷得笑不太出來。

易 信任➡高興

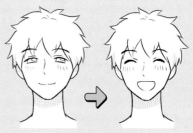

太好了，覺得開心。

「擔心」「驚訝」的表現

「擔心」和「驚訝」是負面，不安要素很多的情緒。在臉部加上縱線，或是眼睛睜大，或是添加冷汗，分別描繪情緒的細微差別吧。

由擔心和驚訝所產生的表情

「擔心」和「驚訝」都包含「害怕」的心情。抓住描寫緊迫模樣的重點吧。

擔心

恐懼
害怕的表情。以大大睜開的眼睛呈現緊迫感。

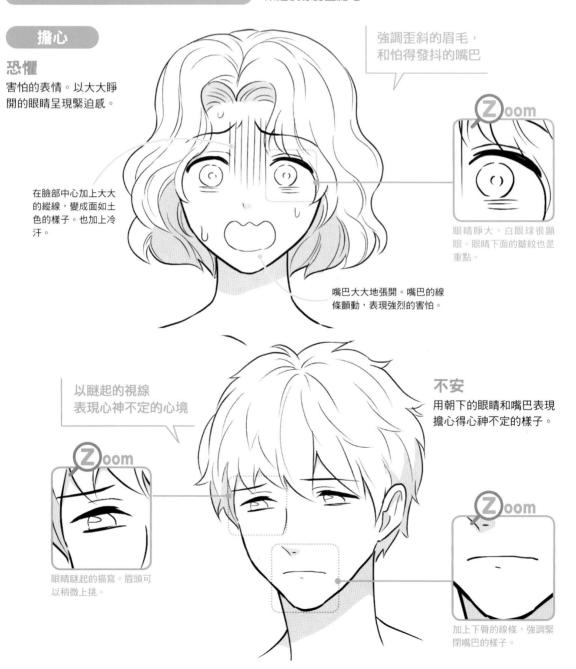

強調歪斜的眉毛，和怕得發抖的嘴巴

在臉部中心加上大大的縱線，變成面如土色的樣子。也加上冷汗。

Zoom

眼睛睜大，白眼球很顯眼。眼睛下面的皺紋也是重點。

嘴巴大大地張開。嘴巴的線條顫動，表現強烈的害怕。

以瞇起的視線表現心神不定的心境

不安
用朝下的眼睛和嘴巴表現擔心得心神不定的樣子。

Zoom

眼睛瞇起的描寫。眉頭可以稍微上挑。

Zoom

加上下唇的線條，強調緊閉嘴巴的樣子。

驚訝

驚愕

面對突發事件或衝擊性事實時的表情。眼睛、嘴巴大大地張開。

上挑的眉毛，加上大大睜開的眼睛

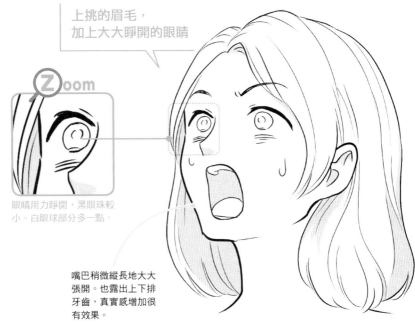

眼睛用力睜開，黑眼珠較小。白眼球部分多一點。

嘴巴稍微縱長地大大張開。也露出上下排牙齒，真實感增加很有效果。

以眉間的皺紋和嚴厲的眉毛表現動搖的內心

混亂

不安狀態持續，藉由眉間與嘴巴的動作表現動搖的心情。

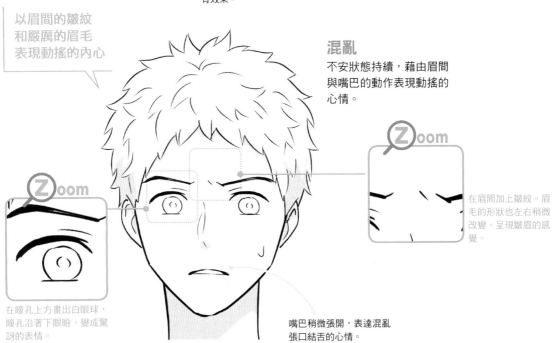

在眉間加上皺紋。眉毛的形狀也左右稍微改變，呈現皺眉的感覺。

在瞳孔上方畫出白眼球，瞳孔沿著下眼瞼，變成驚訝的表情。

嘴巴稍微張開，表達混亂張口結舌的心情。

重點

依照情緒的強度部位的動作也跟著改變

在情緒輪盤，越往中心是強烈清楚的情緒，越往外側表示微弱難以表達的情緒。強烈的情緒由於表情有大幅的變化，所以各個部位會有大動作。微弱的情緒要想像各個部位細膩地移動。分別描繪微妙的差異吧。

弱 ⟷ 強

不安　　　　擔心　　　　恐懼

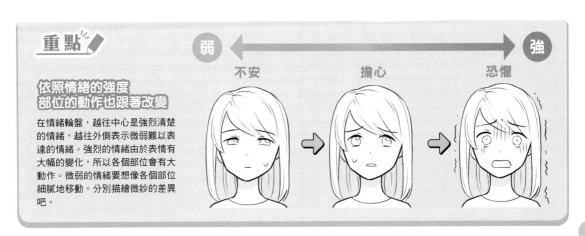

「悲傷」「厭惡」的表現

「悲傷」與「厭惡」是負面，印象黑暗的情緒。但是，依照情緒的強度，表情肌用力的
方式會大幅改變，因此請注意描繪。

由悲傷和厭惡所產生的表情

表現「悲傷」和「厭惡」等悶悶不樂的心情，和強烈憎恨心情背面的「後悔」的心情。

悲傷

悲嘆
對突如其來的悲傷事件哀嘆不已的樣子。眼神散發出絕望感。

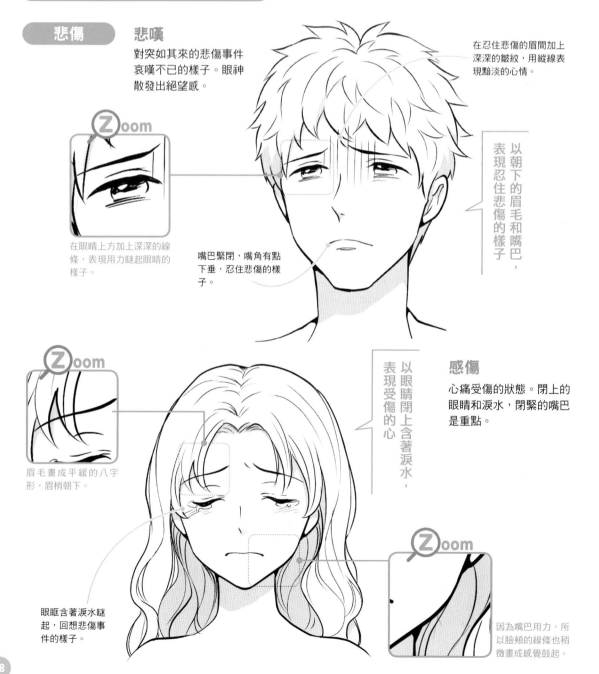

在忍住悲傷的眉間加上深深的皺紋，用縱線表現黯淡的心情。

以朝下的眉毛和嘴巴，表現忍住悲傷的樣子

Zoom
在眼睛上方加上深深的線條，表現用力瞇起眼睛的樣子。

嘴巴緊閉，嘴角有點下垂，忍住悲傷的樣子。

Zoom
眉毛畫成平緩的八字形，眉梢朝下。

以眼睛閉上含著淚水，表現受傷的心

感傷
心痛受傷的狀態。閉上的眼睛和淚水，閉緊的嘴巴是重點。

眼眶含著淚水瞇起，回想悲傷事件的樣子。

Zoom
因為嘴巴用力，所以臉頰的線條也稍微畫成感覺鼓起。

厭惡

厭倦

以無力的表情表達受不了變得討厭，變得倦怠的心情。

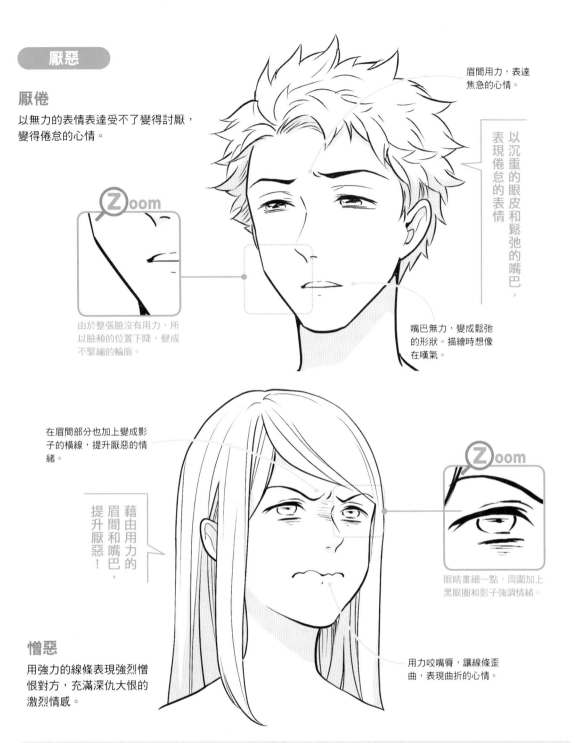

眉間用力，表達焦急的心情。

以沉重的眼皮和鬆弛的嘴巴，表現倦怠的表情

由於整張臉沒有用力，所以臉頰的位置下降，變成不緊繃的輪廓。

嘴巴無力，變成鬆弛的形狀。描繪時想像在嘆氣。

在眉間部分也加上變成影子的橫線，提升厭惡的情緒。

藉由用力的眉間和嘴巴，提升厭惡！

憎惡

用強力的線條表現強烈憎恨對方，充滿深仇大恨的激烈情感。

眼睛畫細一點，周圍加上黑眼圈和影子強調情緒。

用力咬嘴唇，讓線條歪曲，表現曲折的心情。

重點

情緒的混合 藉由搭配 變成別種情緒

將情緒輪盤的花瓣吹落1片的情緒，和吹落2片的情緒搭配，就能表現更複雜的情緒。即使同樣是悲傷，如果混合憤怒或期待的心情，就會變成別種情緒。搭配不同情緒的臉部部位，做出豐富的表情吧！

悲傷＋憤怒
悲憤

太過分了！不能原諒…

悲傷＋期待
悲觀

為什麼變成這樣？

「憤怒」「期待」的表現

「憤怒」和「期待」的印象是向對方強烈訴說的情緒。尤其要注意看著對方的眼神,掌握其他部位的連動狀態。

由憤怒和期待所產生的表情

由於是強烈訴說的情緒,所以作畫時要想像在視線前方的對象。掌握各個部位的微妙變化。

憤怒

勃然大怒

以朝上的眼睛和嘴巴強調激烈狂怒的情緒。

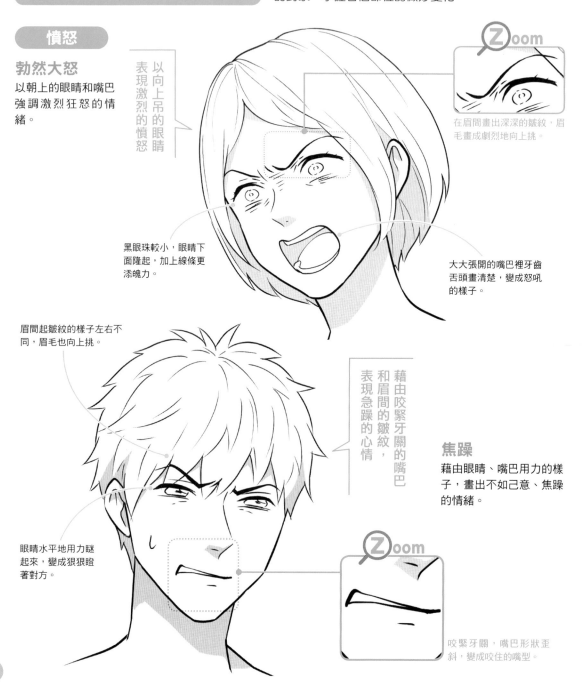

以向上吊的眼睛表現激烈的憤怒

在眉間畫出深深的皺紋,眉毛畫成劇烈地向上挑。

黑眼珠較小,眼睛下面隆起,加上線條更添魄力。

大大張開的嘴巴裡牙齒舌頭畫清楚,變成怒吼的樣子。

眉間起皺紋的樣子左右不同,眉毛也向上挑。

藉由咬緊牙關的嘴巴和眉間的皺紋,表現急躁的心情

焦躁

藉由眼睛、嘴巴用力的樣子,畫出不如己意、焦躁的情緒。

眼睛水平地用力瞇起來,變成狠狠瞪著對方。

咬緊牙關,嘴巴形狀歪斜,變成咬住的嘴型。

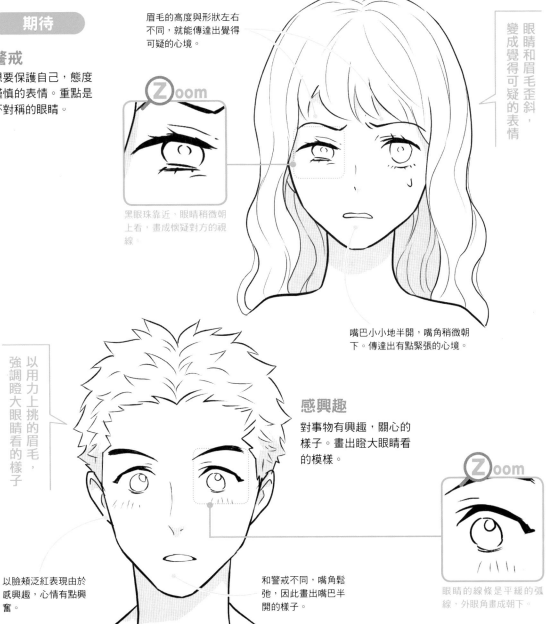

期待

警戒

想要保護自己，態度謹慎的表情。重點是不對稱的眼睛。

眉毛的高度與形狀左右不同，就能傳達出覺得可疑的心境。

眼睛和眉毛歪斜，變成覺得可疑的表情

黑眼珠靠近，眼睛稍微朝上看，畫成懷疑對方的視線。

嘴巴小小地半開，嘴角稍微朝下。傳達出有點緊張的心境。

以用力上挑的眉毛，強調瞪大眼睛看的樣子

感興趣

對事物有興趣，關心的樣子。畫出瞪大眼睛看的模樣。

以臉頰泛紅表現由於感興趣，心情有點興奮。

和警戒不同，嘴角鬆弛，因此畫出嘴巴半開的樣子。

眼睛的線條是平緩的弧線，外眼角畫成朝下。

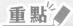

重點

所有的情緒
一口氣攪雜在一起
就會變成驚慌

情緒輪盤的好幾種情緒同時攪雜在一起，心情就不能梳理，會變成驚慌。表現驚慌狀態時可參考接近「恐懼」、「驚愕」的表情，表現出不知如何是好的心境。

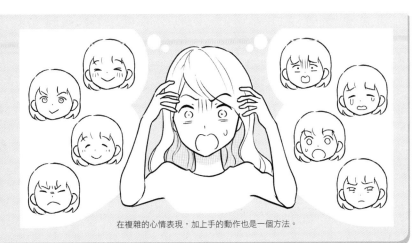

在複雜的心情表現，加上手的動作也是一個方法。

171

「情感」×「台詞」的表現

讓角色說出台詞，描寫符合台詞的情緒也是技法之一。自由調整臉部的部位，讓自己能表現出栩栩如生的角色吧！

換成台詞表現

從台詞理解角色的心情，改編想強調的臉部動作做出表情。

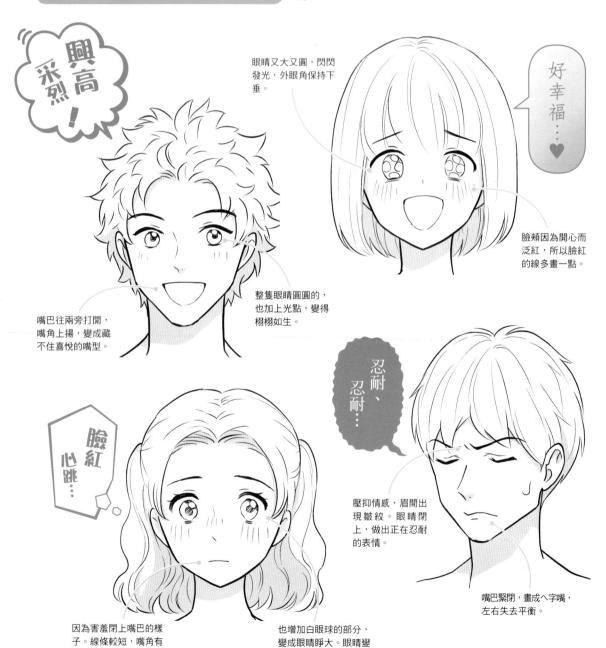

興高采烈！

眼睛又大又圓，閃閃發光，外眼角保持下垂。

好幸福…♥

嘴巴往兩旁打開，嘴角上揚，變成藏不住喜悅的嘴型。

整隻眼睛圓圓的，也加上光點，變得栩栩如生。

臉頰因為開心而泛紅，所以臉紅的線多畫一點。

臉紅心跳…

忍耐、忍耐…

壓抑情感，眉間出現皺紋。眼睛閉上，做出正在忍耐的表情。

因為害羞閉上嘴巴的樣子。線條較短，嘴角有點下垂。

也增加白眼球的部分，變成眼睛睜大。眼睛變成圓滾滾的形狀。

嘴巴緊閉，畫成ヘ字嘴，左右失去平衡。

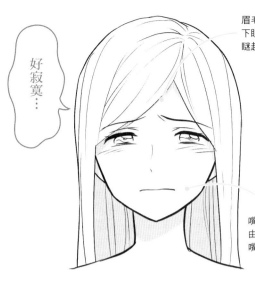

好寂寞…

眉毛變成八字眉。
下眼瞼朝上彎曲，
瞇起眼睛。

嘴巴往兩旁閉緊，
由於用力，兩邊的
嘴角下垂。

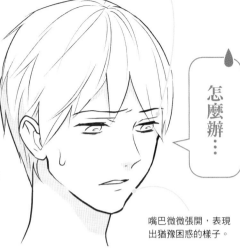

視線稍微朝下，
感覺正在沉思。

怎麼辦…

嘴巴微微張開，表現
出猶豫困惑的樣子。

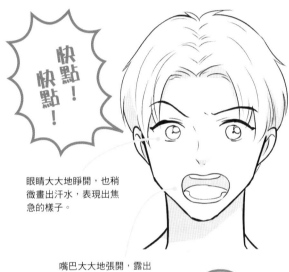

快點！
快點！

眼睛大大地睜開，也稍
微畫出汗水，表現出焦
急的樣子。

嘴巴大大地張開，露出
牙齒和舌頭。

真無聊。

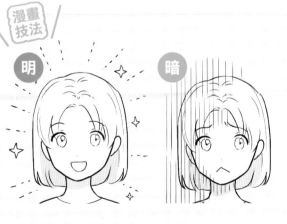

視線錯開，眼瞼畫寬
一點。變更左右眉毛
的形狀也很有效。

嘴角有點下垂，畫
成小小的嘴巴，表
現出嘆氣的樣子。

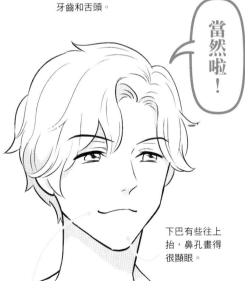

當然啦！

下巴有些往上
抬，鼻孔畫得
很顯眼。

加強嘴角的線條，上揚的
部分短一點，表現出自信
滿滿的嘴型。

漫畫技法

明　　　暗

強調情緒的明暗要利用光與影

心情的明暗表現，不只臉部部位的動作，加入背景的分別描繪會很
有效。畫出閃閃發光或光的放射線等，能更加強調明亮的心情。反
之，畫出縱線或影子，就能更加強調陰沉的心情。

俯瞰

正面

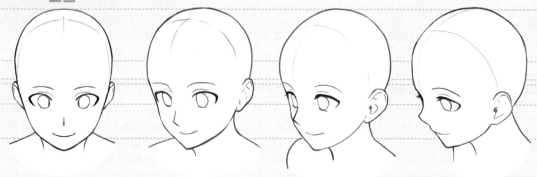

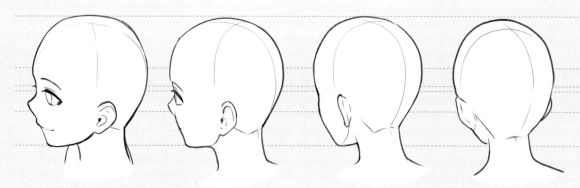

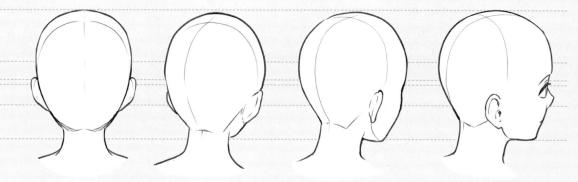

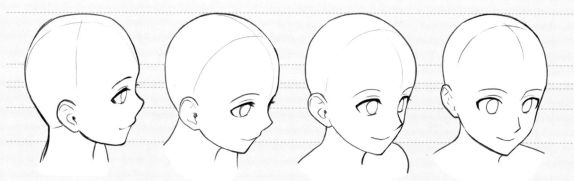

※線條對準正面的插畫。

Part 4

形形色色的角色與臉部的表現

依照臉部的造型、髮型和表情，
琢磨每個角色的個性。
冷酷或熱血等個性，也能依照臉部部位
分別描繪附加特色。

不同類型 青少年（少女・少年）篇

從小孩轉變為成年人的世代。個性逐漸表現在容貌上。在各不相同的類型檢視重點，分別描繪臉部部位、髮型、表情吧！

清秀型

描繪輪廓和臉部部位時注意曲線。臉部部位的變化少一點，表現出情緒。

輪廓有圓弧，只有下巴銳利一點。露出耳朵便有清潔感。

以直順的髮流和剪齊的瀏海，強調純真的印象。

角色的個性

1 外表和言行謹慎一點

直髮，臉部部位很漂亮。沒有引人注目的舉止，也沒有強烈的主張。

2 溫和高尚

不會不理性到變臉。動作優雅，容易親近。

3 有清潔感

外表整齊，肌膚和眼睛很漂亮，容貌清爽。舉止穩重美麗。

眼睛有些縱長。眉毛以柔和的弧形描繪，變成可愛的表情。

在外眼角加上淚珠，便成了剛打完哈欠的表現。

自然的微笑

嘴巴別張得太開，正是留下清秀印象的訣竅。

發困

在閉起的眼睛下面加上影子，變成有點累的表情。比臉頰泛紅的線條畫深一點。

眼睛和眉毛的角度對準弧線，便會產生連動性。因為眼睛閉上，所以和眉毛的距離設定成寬一點。

積極型

用眼線又粗又濃的眼睛，強調眼睛有神正是重點。畫成嘴角上揚，活潑的印象。

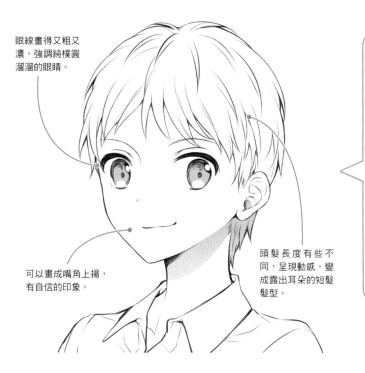

眼線畫得又粗又濃，強調純樸圓溜溜的眼睛。

可以畫成嘴角上揚，有自信的印象。

頭髮長度有些不同，呈現動感，變成露出耳朵的短髮髮型。

角色的個性

1 活潑的外表和表情

縱使周遭死氣沉沉，也能藉由閃閃發亮的眼睛，和笑容滿面的嘴巴，變成開朗的氣氛。

2 挑戰精神旺盛

決定要做就立刻付諸實行的類型，能帶動周遭的人。天真無邪，不怕失敗。

3 情感直接

內心純真，情緒能率直地表現在表情上。正面思考，負面情緒只是一時的。

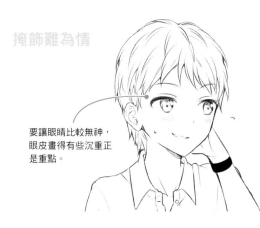

掩飾難為情

要讓眼睛比較無神，眼皮畫得有些沉重正是重點。

嗄!?

有點驚訝時的表情。眉毛稍微上挑，嘴巴也可以畫成略微張開。

白眼球大一點，黑眼珠畫小一點，變成睜大的眼睛。

不只視線，連同臉部一起移動正是重點。也畫出手部，產生與表情的連動性也不錯。

重點

正面的情緒以有點仰視強調！

眉毛上挑眨眼等正面的表情，以仰視描繪就能強調。嘴巴的面積變大，此外眼睛、眉毛等部位也變成朝上，因此表情能散發氣勢。

一般

仰視

有點俯瞰，頭髮和臉部部位也畫成向下向量，便容易散發負面的氣氛。

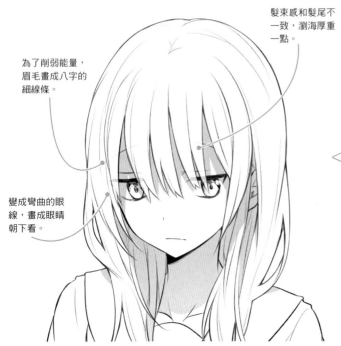

髮束感和髮尾不一致，瀏海厚重一點。

為了削弱能量，眉毛畫成八字的細線條。

變成彎曲的眼線，畫成眼睛朝下看。

角色的個性

① 外表陰沉、樸素

臉和視線經常朝下，看不見表情。避開陽光照射的地方，感覺不健康。

② 害怕周遭的人

留意不要引人注目，經常注意周圍的動態。因此不會表現出情緒。

③ 表情沒有霸氣，缺乏變化

正面情緒時也比較節制。在陰沉的表情中，部分表現出情感變化。

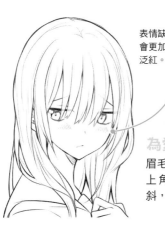

表情缺乏變化時，會更加利用臉頰的泛紅。

為愛困惑

眉毛更加下垂，嘴巴也加上角度，表現出臉部歪斜，表達出困惑的心情。

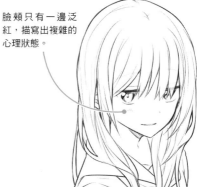

臉頰只有一邊泛紅，描寫出複雜的心理狀態。

嘻…

嘴角只有稍微上揚，即使眼睛朝下看，看起來卻是臉部朝上。保留角色的特色，就能表現出喜悅。

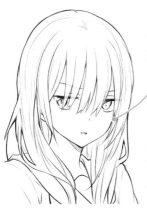

身體和臉部的方向相反，便會產生意志。

寂靜的憤怒

因為平常是下垂眉的表情，所以只要眉梢下垂，就能表現出憤怒的情緒。

重點

即使悲傷時眼淚也比較少

即使是悲傷或痛苦的情緒，為了活用角色的個性，不流下眼淚，眼眶泛淚剛剛好。歪嘴巴也是表達難過心情的重點。

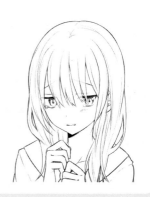

我行我素型

眼皮沉重，其他部位也畫小一點，散發出無力感正是重點。

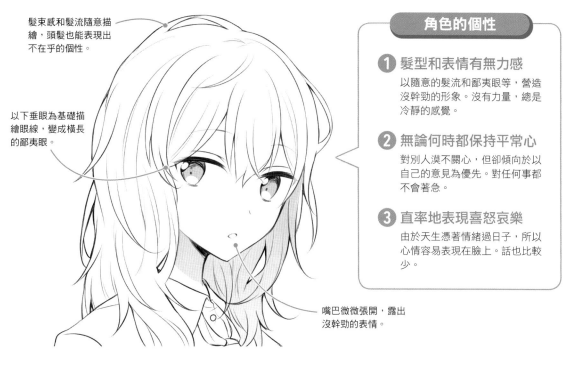

髮束感和髮流隨意描繪，頭髮也能表現出不在乎的個性。

以下垂眼為基礎描繪眼線，變成橫長的鄙夷眼。

嘴巴微微張開，露出沒幹勁的表情。

角色的個性

1 髮型和表情有無力感

以隨意的髮流和鄙夷眼等，營造沒幹勁的形象。沒有力量，總是冷靜的感覺。

2 無論何時都保持平常心

對別人漠不關心，但卻傾向於以自己的意見為優先。對任何事都不會著急。

3 直率地表現喜怒哀樂

由於天生憑著情緒過日子，所以心情容易表現在臉上。話也比較少。

和眉毛相近角度的曲線，外眼角也下垂，變成溫柔的目光。

哼哼

畫成抬起頭，嘴角上揚。與平靜的表情呈現反差，變成生動的表情。

板著臉⋯

臉頰的面積畫寬一點表現鼓起。臉頰的面積畫寬一點表現鼓起。

眼睛稍微瞇起來，眉毛略微向上挑。不做極端的描寫，表現出與激烈的憤怒不同的印象。

重點

只要變更視線 情緒也會跟著改變

目光沒有相對，在心理學上被視為藏著真心話的舉止。視線朝向對方能表現單純的厭惡感，不過轉移視線就能表現意味深長的情感。

部位的畫法不變，只有移動黑眼珠。

視線➡對方　　　　視線➡對方以外

爽朗型

輪廓銳利，臉部部位畫得柔和一點，取得平衡。頭髮呈現輕飄飄的動作。

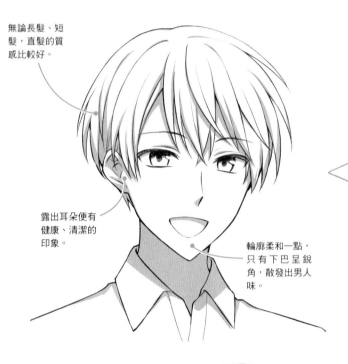

無論長髮、短髮，直髮的質感比較好。

露出耳朵便有健康、清潔的印象。

輪廓柔和一點，只有下巴呈銳角，散發出男人味。

角色的個性

1 全身充滿清潔感

服裝儀容整齊，身體線條很漂亮。頭髮、皮膚很好，牙齒潔白。

2 個性率直　容易親近

沒有企圖，表情總是很自然。以爽朗的舉止受到周遭的人親近。

3 開朗自然的微笑

臉部的部位全都是向上向量，表現出愉快的心情。尤其笑容格外燦爛。

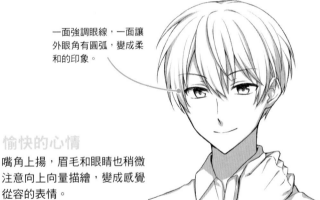

一面強調眼線，一面讓外眼角有圓弧，變成柔和的印象。

愉快的心情

嘴角上揚，眉毛和眼睛也稍微注意向上向量描繪，變成感覺從容的表情。

嚇一跳！

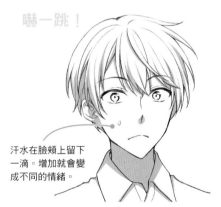

汗水在臉頰上留下一滴。增加就會變成不同的情緒。

有點仰視，睜大眼睛變成吃驚的表情。在臉頰加上汗水也不錯。

深深的悲傷

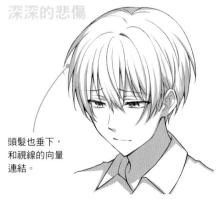

頭髮也垂下，和視線的向量連結。

眼睛朝下看，低頭表現悲傷。頭髮、視線、臉部全都注意向下向量。

漫畫技法

利用風表現爽朗的性格

在描繪角色時採用「風＝爽朗」這種印象的技法。頭髮極度飄動就只是被強風吹動的表現，因此重點是只讓一邊的一部分飄動。

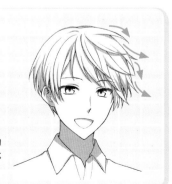

運動型

以有髮束感的頭髮、有稜角的輪廓為基礎描繪。按照情緒靈活運用俯瞰、仰視。

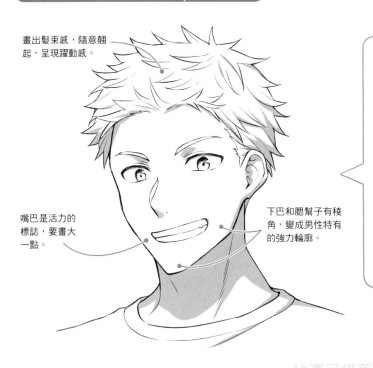

畫出髮束感，隨意翹起，呈現躍動感。

嘴巴是活力的標誌，要畫大一點。

下巴和腮幫子有稜角，變成男性特有的強力輪廓。

角色的個性

1 精力充沛的風貌

閃亮的眼睛、開朗的表情、頭髮的動作等，在各個部位存在著生命力。

2 積極勤奮！

決定要做就立即採取行動的類型，不怕失敗。很有領導能力。

3 體力和精力相等

對任何事都全力以赴，所以體力消耗快速，這在外觀上表現成孩子氣。

比賽可惜落敗

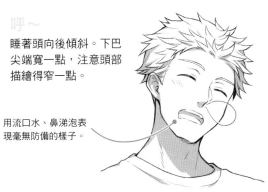

呼～

睡著頭向後傾斜。下巴尖端寬一點，注意頭部描繪得窄一點。

用流口水、鼻涕泡表現毫無防備的樣子。

眉毛靠近，在眉間加上皺紋。

畫成有點俯瞰，嘴巴打開喘氣的樣子。汗水描寫成不由自主地滴下。

漫畫技法

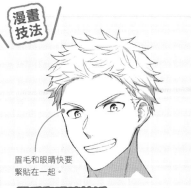

眉毛和眼睛快要緊貼在一起。

眉毛和眼睛接近變成嚴肅的表情！

雖然實際上眉毛和眼睛沒有緊貼在一起，不過簡化時如果強調眼睛用力的狀態，就會變成認真的神色。也能用於勇敢、嚴肅的表情。

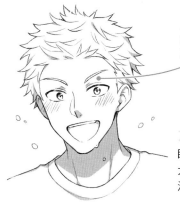

以眼睛和眉毛之間的皺紋，表現眼睛睜大的樣子。

太好了！

眼睛睜大表現歡喜，嘴巴也大大地張開。也加強臉頰的泛紅，提高喜悅的程度。

懦弱型

畫成有點俯瞰，用瀏海遮住臉，變成表情經常蒙上影子的狀態。

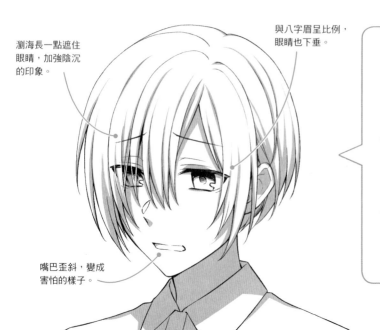

瀏海長一點遮住眼睛，加強陰沉的印象。

與八字眉呈比例，眼睛也下垂。

嘴巴歪斜，變成害怕的樣子。

角色的個性

1 帶有負面氣場

雖然並非個性陰沉，不過由於沒自信，所以總是暗淡的表情，籠罩著負面氣場。

2 傾向於室內活動

很少在外頭活動，由於不喜歡活動身體，所以體質虛弱。線條細的體型看起來不可靠。

3 怕生

傾向於避免與人交流，也很少表達心情。只對一部分的人敞開心胸。

靦腆

眼睛閉起笑嘻嘻地。藉由眉梢下垂，就能表現靦腆的樣子。

藉由臉紅表現出害羞的感覺。

隱藏的憤怒

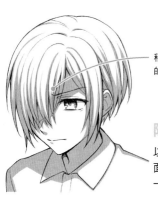

稍微露出眉間的皺紋。

以眉毛、眼睛的細微差別表現面無表情時隱藏的憤怒。只畫一隻眼睛也不錯。

發呆！

從瀏海稍微露出眼睛，強調混亂的心情。

整個臉頰泛紅，黑眼珠裡面畫成白色，表現驚訝和困惑。嘴巴張開的樣子也是重點。

改編

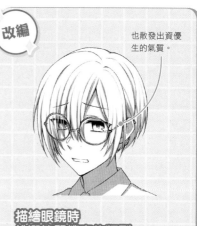

也散發出資優生的氣質。

描繪眼鏡時挑選簡單樸素的類型

眼鏡是認真、懦弱角色的必備道具。但是必須注意，如果過於提高設計性，就會加強知性、時髦的印象。圓形簡單的鏡框比較好。

輕浮型

藉由眼睛睜開的程度等，描寫激烈的情緒變化。其他部位也要跟著改變。

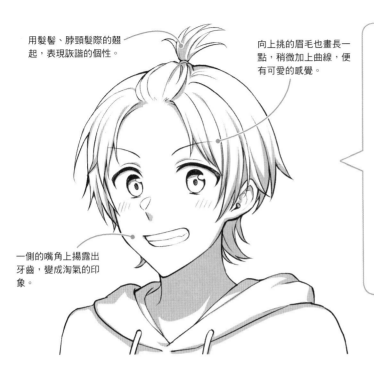

用髮鬢、脖頸髮際的翹起，表現詼諧的個性。

向上挑的眉毛也畫長一點，稍微加上曲線，便有可愛的感覺。

一側的嘴角上揚露出牙齒，變成淘氣的印象。

角色的個性

1 保留稚氣的容貌和表情

保持童心成長。情緒直接表露在表情上，打扮也不在意旁人的目光。

2 可愛的人氣王

可愛，天生喜歡快活開心的事。待人和善，受人喜歡。

3 只顧自己，使周遭的人感到困惑

因為憑著情緒行動，所以使周遭的人感到困惑，有時會變成麻煩製造者。

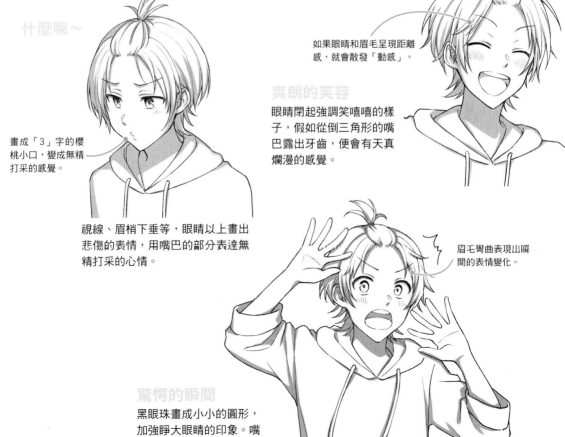

什麼嘛～

畫成「3」字的櫻桃小口，變成無精打采的感覺。

視線、眉梢下垂等，眼睛以上畫出悲傷的表情，用嘴巴的部分表達無精打采的心情。

如果眼睛和眉毛呈現距離感，就會散發「動感」。

爽朗的笑容

眼睛閉起強調笑嘻嘻的樣子，假如從倒三角形的嘴巴露出牙齒，便會有天真爛漫的感覺。

眉毛彎曲表現出瞬間的表情變化。

驚愕的瞬間

黑眼珠畫成小小的圓形，加強睜大眼睛的印象。嘴巴也大大地張開。

臉部部位的形狀有較大的歪斜，表現出愛開玩笑和靜不下心的樣子。翹起的頭髮也是重點。

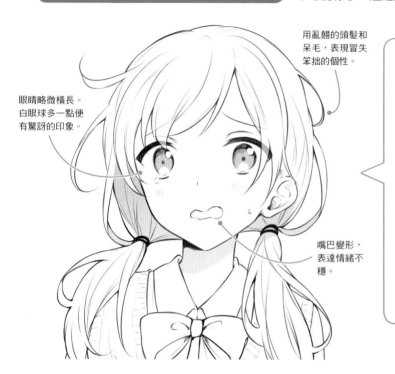

用亂翹的頭髮和呆毛，表現冒失笨拙的個性。

眼睛略微橫長。白眼球多一點便有驚訝的印象。

嘴巴變形，表達情緒不穩。

角色的個性

1 愛開玩笑的外貌

忘記拉拉鍊，襪子左右不成對等，因為是冒失鬼，所以服裝有一部分不整齊。

2 純樸，總是很努力

雖然本性認真，嚴肅地面對眼前的事，不過由於太笨拙，總是沒有結果。

**3 即使失敗也
不惹人討厭的人氣王**

雖然失誤連連，給周遭的人添麻煩，但是因為大家都知道她沒有惡意，所以並不惹人討厭。

由於有點仰視，所以嘴巴和下巴尖端寬一點。

白忙一場前的幹勁

畫成有點仰視，嘴巴閉起嘴角上揚，變成朝上的印象。眉毛短一點就能散發氣勢。

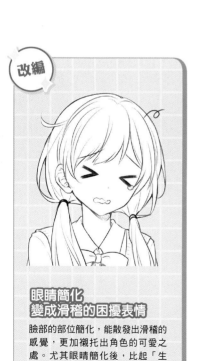

改編

眼睛簡化
變成滑稽的困擾表情

臉部的部位簡化，能散發出滑稽的感覺，更加襯托出角色的可愛之處。尤其眼睛簡化後，比起「生氣～」的情緒，可以改編成很受傷的樣子。

畫眉毛時想像靠近中央。

生氣～

雖是皺眉的憤怒眼神，不過在嘴巴的一側加上半圓的線條，讓臉頰鼓起，便能散發出可愛的感覺。

資優生型

外型端正，輪廓與臉部部位使用許多直線。使用眼鏡正是呈現個性的重點。

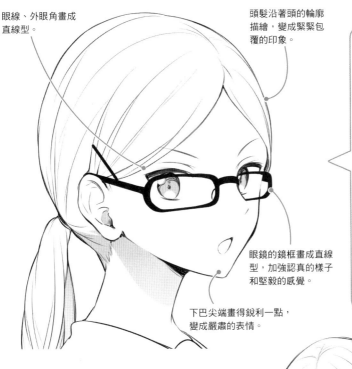

眼線、外眼角畫成直線型。

頭髮沿著頭的輪廓描繪，變成緊緊包覆的印象。

眼鏡的鏡框畫成直線型，加強認真的樣子和堅毅的感覺。

下巴尖端畫得銳利一點，變成嚴肅的表情。

角色的個性

1 整齊端正的外貌

頭髮綁起來，露出額頭，服裝儀容無懈可擊。自信滿滿，大大方方。

2 最討厭不正當的事

重視校規和禮儀，有邏輯地推動事物，容易當上學生會長或班長。

3 愛逞強，
另一方面內心脆弱

雖然主張正義和正當性，但內心還只是10幾歲的少女。藉由逞強隱藏不安的心情。

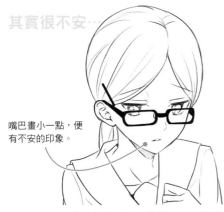

其實很不安…

嘴巴畫小一點，便有不安的印象。

畫成眉毛下垂眼睛朝下看，使嚴肅的表情變得不安。由於是頭朝下的角度，注意頭的面積變寬。

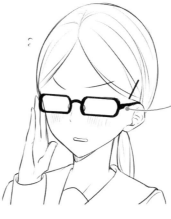

用偏掉的眼鏡表現動搖的心境。

你、你說什麼…

用眼鏡隱藏表現情緒的眼神，也是隱藏情緒的手法。藉由臉頰泛紅和眉毛的強調重點，表達害羞的狀況。

充滿自信

眼睛、嘴巴的線條也畫成平行。

摘下眼鏡，眼睛、嘴巴畫大一點，突然改變印象。由於是斜側面構圖，上唇的線條與臉的角度平行，變成自然的表情。

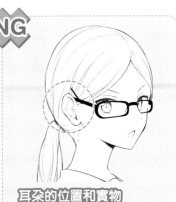

NG

耳朵的位置和實物對準會變得不自然

由於漫畫角色眼睛較大，經過簡化，所以如果耳朵和實物高度相同，平衡就會變差。要注意畫得比實物低一點。

公主型

整體輕柔、柔和地描寫。依照情緒誇大地改變嘴巴的形狀。

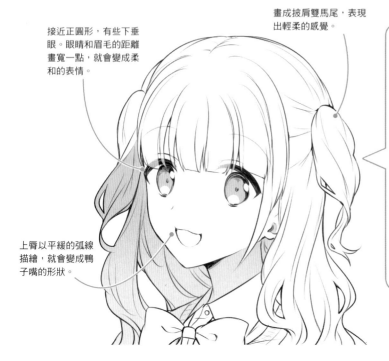

接近正圓形，有些下垂眼。眼睛和眉毛的距離畫寬一點，就會變成柔和的表情。

畫成披肩雙馬尾，表現出輕柔的感覺。

上唇以平緩的弧線描繪，就會變成鴨子嘴的形狀。

角色的個性

① 裝扮清秀的外貌

雖然容貌清秀可愛，華麗的感覺卻很強烈。粉紅色和緞帶等是她的最愛。

② 把可愛的撒嬌當成武器

表情天真無邪，有依賴別人的傾向。雖有很多幼稚的動作，但是頭腦很聰明。

③ 情感豐富，反應誇張

想法容易表現在表情上，反應很大。有時能窺見在反應背後的一面。

天真的反應

稍微加上臉頰泛紅，表現純粹吃驚。

畫成縱長的橢圓嘴巴，表現與笑容不同的驚訝。白眼球部分畫大一點，表現出眼睛睜大的樣子。

眼眶濕潤…

淚水沒有流下，畫成眼眶泛淚，停止動作。握緊的手也有同樣的效果。

漫畫技法

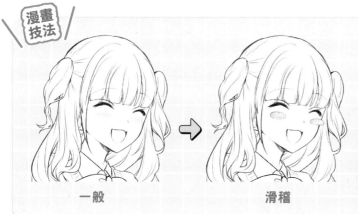

一般 → 滑稽

臉頰的泛紅簡化變成滑稽的表情

依照臉頰泛紅的簡化程度使角色的印象改變。圓形的臉頰很簡單，因此能表現年幼的角色，或是用於滑稽的表現手法會很有效。

男孩氣型

在輪廓加上一些銳角，眼睛也畫成橫長，添加男性化要素。眼睛也明亮有神。

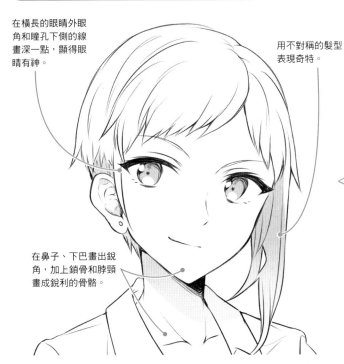

在橫長的眼睛外眼角和瞳孔下側的線畫深一點，顯得眼睛有神。

用不對稱的髮型表現奇特。

在鼻子、下巴畫出銳角，加上鎖骨和脖頸畫成銳利的骨骼。

角色的個性

1 **奇特的形象**

特色是感覺喜歡文化的個性鮮明的時尚。討厭平凡，喜歡變化。

2 **不被流行左右，貫徹信念**

不會勉強配合別人。對於自己的興趣直接面對。

3 **內心堅強，很受歡迎**

透過行動展現生存方式。由於貫徹意志，所以敵人也不少，不過受到同性高度支持。

我真的生氣了

與眨眼連動，臉頰泛紅。

眨眼！

眨眼的那一側的嘴角上揚。只有眨眼的那一邊用臉紅強調。

眉毛畫成左右不對稱，變成皺眉頭。

眉毛向上挑，加強描繪內眼角的皺紋，誇大憤怒的程度。眼睛畫細一點也是重點。

漫畫技法

在氣息的流動加上細微差別

用線表現嘆氣或嘆息等時候，讓前端折回，或是畫成像箭頭般的手法，在氣息的流動和強度加上細微差別。就算線的長度也能使印象改變。

吐出的氣息直接流動。

變成吐氣、吸入的印象。

變成吐出的氣息很強烈的印象。

實在是…

用漫畫符號加上嘆息，增添效果。

眉毛和眼睛的空間左右改變，表情會更加豐富。眼睛的大小也添加少許變化。

自戀型

輪廓、眉毛、眼睛銳利一點。在眼睛和眉毛的空間添加變化,畫出情緒的變化。

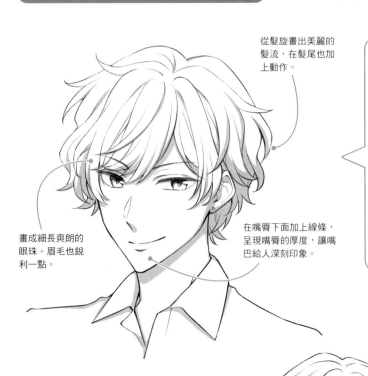

從髮旋畫出美麗的髮流,在髮尾也加上動作。

畫成細長爽朗的眼珠。眉毛也銳利一點。

在嘴唇下面加上線條,呈現嘴唇的厚度,讓嘴巴給人深刻印象。

角色的個性

1 洗鍊的美感

追求美麗的自己,對自己的存在感到優越。連髮尾都認真看待。

2 自知與眾不同

雖然並非看不起別人,不過若不弄清與別人的差異,心就靜不下來。

3 表演是有意義的

無論何時都不失美貌,因為神經緊繃,所以情感直接表達。

高貴的笑容

變成閉上嘴巴抿嘴笑的情境。

嘴巴不張開,表現從容的笑容。眉毛和眼睛以較大的弧度強調笑容。

…所以?

有點仰視,視線畫成朝下,變成高壓的印象。眼睛和嘴巴打開小一點,表現寂靜的憤怒。

也加上手的動作,提高情感表現。

強烈的意志

以直線型的眉毛和眼線讓眼睛更有神。

畫成視線盯著一點,表現出認真程度。描繪嘴巴閉成一直線。

改編

脖子變細
變成少女漫畫風

少女漫畫中男性也畫得像女性,脖子極細,排除男性特有的骨骼。脖子畫細一點就能散發中性的印象。

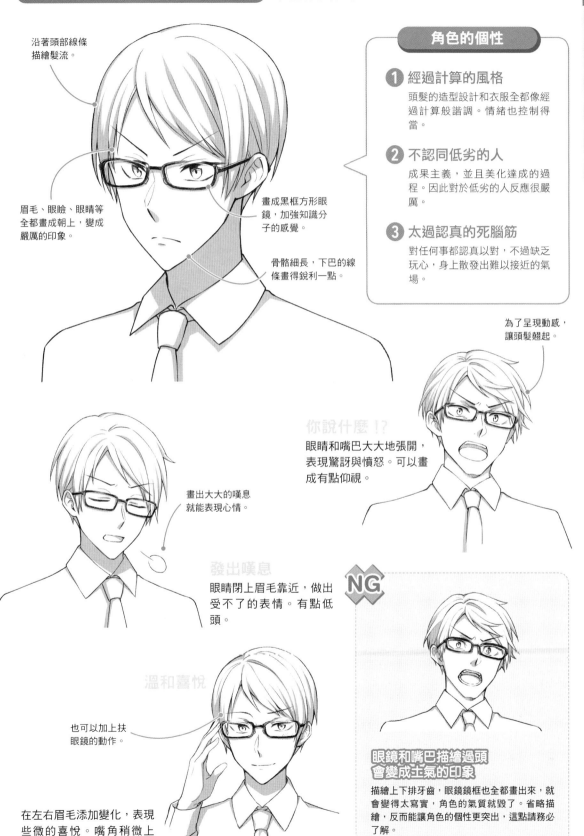

知識型

骨骼突出的纖細輪廓。直髮髮型和眼鏡搭配,臉部的部位畫得銳利一點。

沿著頭部線條描繪髮流。

眉毛、眼瞼、眼睛等全都畫成朝上,變成嚴厲的印象。

畫成黑框方形眼鏡,加強知識分子的感覺。

骨骼細長,下巴的線條畫得銳利一點。

角色的個性

1 經過計算的風格

頭髮的造型設計和衣服全都像經過計算般諧調。情緒也控制得當。

2 不認同低劣的人

成果主義,並且美化達成的過程。因此對於低劣的人反應很嚴厲。

3 太過認真的死腦筋

對任何事都認真以對,不過缺乏玩心,身上散發出難以接近的氣場。

為了呈現動感,讓頭髮翹起。

你說什麼!?
眼睛和嘴巴大大地張開,表現驚訝與憤怒。可以畫成有點仰視。

畫出大大的嘆息就能表現心情。

發出嘆息
眼睛閉上眉毛靠近,做出受不了的表情。有點低頭。

NG

溫和喜悅

也可以加上扶眼鏡的動作。

眼鏡和嘴巴描繪過頭會變成生氣的印象

描繪上下排牙齒,眼鏡鏡框也全都畫出來,就會變得太寫實,角色的氣質就毀了。省略描繪,反而能讓角色的個性更突出,這點請務必了解。

在左右眉毛添加變化,表現些微的喜悅。嘴角稍微上揚。

小動物型

女性的骨骼基礎，臉部部位也畫成柔和謹慎的印象。動作也很女性化。

畫成呈現髮束感自然垂下，表現直髮的質感。

角色的個性

1 苗條、小個子、小臉

由於體型嬌小，外貌缺乏男性特有的力量。皮膚白淨，如女性般的美麗肌膚。

2 被動，不攻擊別人

個性溫和，一視同仁地留意周遭的人。動作小，感覺有中性的印象。

3 膽量小，容易受傷

交友廣闊，但是對別人的言行過度敏感，情緒容易被動搖，所以看起來軟弱。

橫長、下垂眼，溫和的印象。眉毛加上柔和的弧線描繪。

長相稚氣，有點女性化，不過脖子畫粗一點，保留男人味。

在悲傷的表現中，臉部稍微傾斜也很重要。

有點驚訝

頭髮散開，表現身體的動作。

眼眶濕潤…

眉毛和眼睛畫成朝下，加上眼淚強調悲傷。也可以眉頭上挑表現難過。

眼睛畫成大大地睜開，嘴巴沒有誇張的變化，維持角色設定。藉由頭髮的動作表現出驚訝感。

想睡…

因為往斜側面低頭，所以頭的面積畫寬一點。

張開的眼睛畫細一點，眼皮沉重。眼睛上面的皺紋也多畫一點。手放在閉起的眼睛會更寫實。

不良型

有點仰視，以斜側面的角度描寫情緒。銳利的眉毛無論何時都不變形。

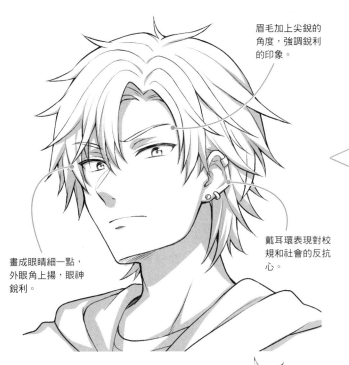

眉毛加上尖銳的角度，強調銳利的印象。

畫成眼睛細一點，外眼角上揚，眼神銳利。

戴耳環表現對校規和社會的反抗心。

角色的個性

❶ 飄散魅力不良風格的可怕神色

調整眉毛，戴上耳環等，注重打扮的模樣看起來像流氓。

❷ 任性妄為

倔強，貫徹意志，不在乎他人。表情嚴厲，初次見面的人甚至會感到害怕。

❸ 天真單純的一面

喜怒哀樂激烈，也被視為率直，不過精神脆弱，無法控制情緒。

嗯哼！

眼睛、眉毛、嘴巴畫成左右不對稱，表現含蓄的微笑。

露出牙齒，一邊的嘴角畫成上揚。

為什麼！

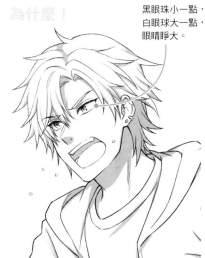

黑眼珠小一點，白眼球大一點，眼睛睜大。

低頭表現心境變化。

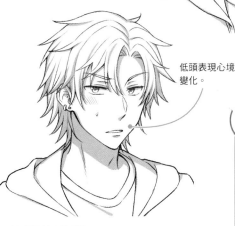

畫成斜側面的角度，就能呈現向前傾的力道。脖頸也表現出動作。

魯莽的戀愛

為了和威壓的態度呈現反差，眼睛的角度柔和一點，嘴巴也有點下垂。臉頰、汗水的表現也很重要。

改編

肩膀用力變成前傾姿勢

要強調威壓感，姿勢也很重要。肩膀用力變成前傾姿勢，抬起臉部就會產生威壓般的魄力。肩膀的位置抬得比原本的插畫還要高，脖子的線條也調整描繪。

不同類型 青年、成人篇

各自的意向反映在外貌上，明顯地表現出類型不同。琢磨髮型與妝容的表現，讓自己能表現性格、戀愛態度、職業等個性。

頭髮蓬鬆的大小姐型

眼睛大小相對於臉部的比例，像少女般畫大一點。相反地嘴巴畫小一點，顯得端莊。

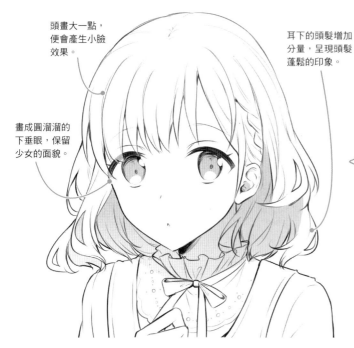

頭畫大一點，便會產生小臉效果。

耳下的頭髮增加分量，呈現頭髮蓬鬆的印象。

畫成圓溜溜的下垂眼，保留少女的面貌。

角色的個性

① 純潔的氛圍
富裕的外表

髮質有光澤，輕柔的波浪捲髮。雖然在打扮上花錢，但是不虛張聲勢，態度自然。

② 純潔的內心

由於在得天獨厚的環境中長大，所以不與人爭，內心沒有被汙染。

③ 因感覺遲鈍樹敵

也有人討厭她純潔的舉止，但她本身並未察覺到這一點。總是情緒不加修飾。

哎呀…♪

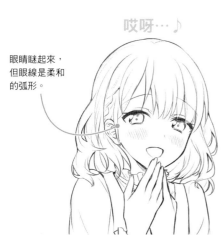

眼睛瞇起來，但眼線是柔和的弧形。

眼睛瞇起來，眉毛下垂，變成溫柔的笑容。手也可以放在嘴邊。

嘴角上揚的程度，大約和下巴的角度相同。

我會努力的！

只用線條畫出嘴角上揚的嘴巴，變成充滿自信的笑容。眉毛畫成較短的直線型。

豔麗型

睫毛的分量、下脣的鼓起、鎖骨與肌膚的露出等，要有意地加上性感的描寫。

眼皮沉重，變成細長的眼睛。呈現睫毛的分量。

稍微描繪下脣，加強嘴巴的印象。嘴巴稍微張開也是重點。

除了額頭、耳朵，從脖子露出鎖骨等，強調魅力。

角色的個性

1 嬌豔的外貌

豔麗的頭髮、秋波流盼、露出的肩膀等嬌豔的身影，在在散發出魅力。

2 有魅力的動作和表情

撥頭髮，或是移開視線，每一個動作和表情都很迷人。

3 玩弄男人心的小惡魔

雖然舉止高雅，卻能巧妙地理解對方的心，具備隨心所欲地引導他人的小惡魔要素。

不行…嗎？

以稍微低頭的角度畫成眼睛朝上看。表示臉頰泛紅的線條也畫細一點，表現出柔弱的姿態。

嘴巴稍微張開便會產生無力感。

視線移到旁邊，散發魅力。

受不了

眉毛、眼睛畫成平行，便成了一副受不了的冷淡表情。也加上嘆氣的漫畫符號。

無畏的笑容

藉由眉頭的皺紋表現憤怒。

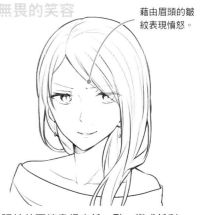

眼線的兩端畫得尖銳一點，變成銳利的視線。嘴巴畫成放鬆的形狀，表現內心的從容。

重點

藉由仰視和扭轉提升性感度

臉部畫成仰視，視線朝下，強調來自上方的視線。一邊的肩膀稍微抬起露出來，增加肌膚的露出，便成了更加性感的外貌。

高傲型

有點仰視，移開視線是公式。利用裝飾品襯托角色的個性。

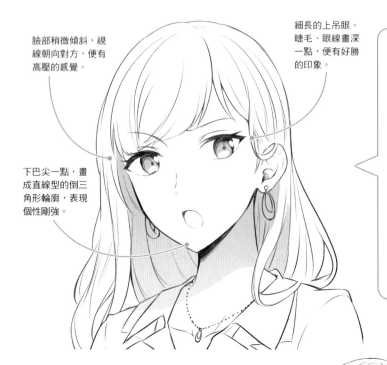

臉部稍微傾斜，視線朝向對方，便有高壓的感覺。

細長的上吊眼。睫毛、眼線畫深一點，便有好勝的印象。

下巴尖一點，畫成直線型的倒三角形輪廓，表現個性剛強。

角色的個性

1 相貌端正＆華麗

以美貌和財力為武器，外型洗鍊。高級的裝飾品也是身體的一部分。

2 憑利害得失看人

總是把人當成物品般計較看待。把自己的價值展現到極限。

3 雖然自尊心強烈，卻也有懦弱的一面

充滿自信，自我感覺良好。然而，那也是為了隱藏不安等內心的軟弱。

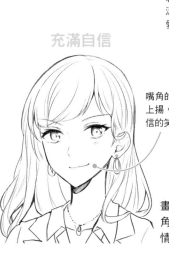

充滿自信

嘴角的一側畫成上揚，成了有自信的笑容。

畫出上吊眼，眉毛畫成銳角，變成意志堅志的表情。

若無其事地臉頰泛紅，表現出可愛之處。

當然啦！

眼睛有神的角色，畫成閉上眼睛便會自然呈現喜悅的表情。也別忘了角色的重點睫毛。

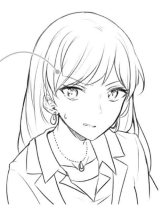

唔…

眉毛的形狀畫成左右不對稱，描寫情感的動搖。嘴巴稍微打開，也表現內心的嫌隙。

藉由眉毛的形狀變化，讓視線呈現動作。

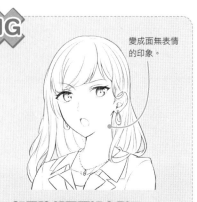

NG

變成面無表情的印象。

如果臉部周圍沒有影子輪廓就不會浮現

要讓下巴的線條等輪廓變得明確，加上影子呈現立體感會很有效。尤其在仰視加上深影，強調輪廓是一大重點。

次文化型

隨著情緒的眼睛變化，變更外眼角的描寫正是訣竅。不妨也描繪耳機等道具。

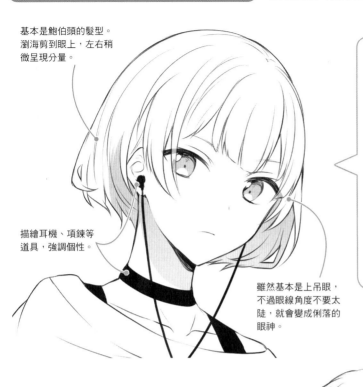

基本是鮑伯頭的髮型。瀏海剪到眼上，左右稍微呈現分量。

描繪耳機、項鍊等道具，強調個性。

雖然基本是上吊眼，不過眼線角度不要太陡，就會變成俐落的眼神。

角色的個性

1 獨特的時尚

和只追求流行的女孩劃清界線，喜歡加入獨特興趣的時尚。

2 堅持自己的道路

雖然絕非以自我為中心，但是不會配合他人，只埋首於自己有興趣的事。

3 容易表現出好惡

對於感覺接近的人十分友好，卻不會同等對待所有人。有時會被當成特立獨行的人。

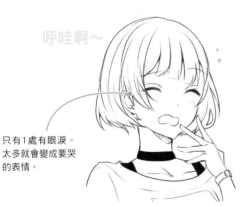

呼哇啊～

只有1處有眼淚。太多就會變成要哭的表情。

用眼眶的淚水、軟呼呼的嘴巴等表現困倦。眉毛左右加上差異，就能畫出打哈欠的樣子。

外眼角畫深一點，表情肌看起來鬆弛。

天真無邪的笑容

眼睛眉毛都以柔軟的曲線描繪。嘴巴單純地打開，變成爽朗的笑容。

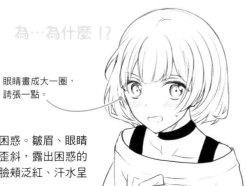

為…為什麼!?

眼睛畫成大一圈，誇張一點。

設定為感到困惑。皺眉、眼睛睜大、嘴巴歪斜，露出困惑的表情。利用臉頰泛紅、汗水呈現氣氛。

改編

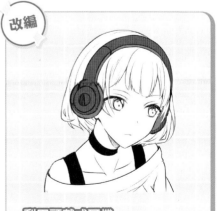

利用頭戴式耳機強調角色的個性

把耳機換成頭戴式耳機，更加強次文化色彩。移開視線，更有在聽音樂的樣子。

冷酷型

畫成有稜角的輪廓，嚴肅的眼神。頭髮也畫得無懈可擊，強調冷酷帥氣。

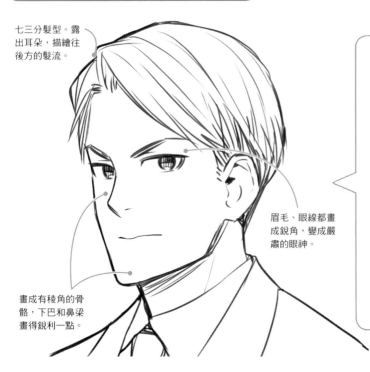

七三分髮型。露出耳朵，描繪往後方的髮流。

眉毛、眼線都畫成銳角，變成嚴肅的眼神。

畫成有稜角的骨骼，下巴和鼻梁畫得銳利一點。

角色的個性

1 不過度堅持洗鍊的打扮

打扮整齊，也有高度清潔感，卻不過度堅持，看起來時髦。

2 知性，辦事圓滑周到

意志堅強，對任何事都善用邏輯思考，有效率地完成。不讓別人看見努力的模樣。

3 自我陶醉，有不讓別人接近的一面

雖然人格高尚，但是只會對自己的成果獲得滿足，所以有時周遭的人難以接近。

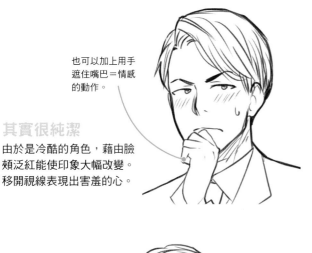

也可以加上用手遮住嘴巴＝情感的動作。

其實很純潔

由於是冷酷的角色，藉由臉頰泛紅能使印象大幅改變。移開視線表現出害羞的心。

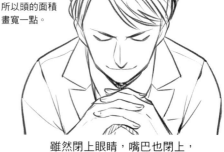

細細回味的喜悅

由於是俯瞰，所以頭的面積畫寬一點。

雖然閉上眼睛，嘴巴也閉上，卻嘴角上揚表現喜悅。俯瞰時不太露出表情也是重點。

如果是仰視，在鼻子下面加上影子。

高度動機

眉毛畫成銳角，也畫出眉間的皺紋，變成強而有力的眼神。嘴巴也畫大一點。

自由奔放型

動作無規則的頭髮、沉重的眼皮等，表現出倦怠感正是描寫的重點。也有效地加上動作。

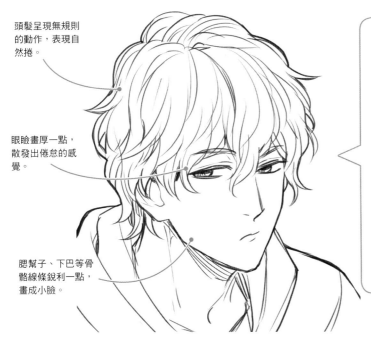

頭髮呈現無規則的動作，表現自然捲。

眼瞼畫厚一點，散發出倦怠的感覺。

腮幫子、下巴等骨骼線條銳利一點，畫成小臉。

角色的個性

1 不打扮的帥氣

雖然自然捲看起來高時尚性，不過並不注重打扮。

2 粗魯

由於我行我素，所以對周遭的意見粗魯地應對。雖然難以接近，卻也看起來很有魅力。

3 本性很認真　不會傷害他人

只是自由奔放，不會攻擊別人。偶爾露出本性的一面令人覺得可愛。

…是真的嗎？

改變身體和臉部的方向呈現動作。

眼睛睜大，黑眼珠畫小一點，露出驚訝的表情。如果畫成有點仰視，就會散發出愚蠢的感覺。

沒有幹勁

嘴巴大大地張開，因此也畫出上排牙齒。

嘴巴大大地張開，像貓一樣打個大哈欠。眼睛等簡單描繪，強調嘴巴。

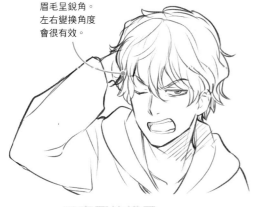

眉毛呈銳角。左右變換角度會很有效。

不高興的樣子

一隻眼睛閉上，另一隻眼睛也畫成瞇起來，變成粗魯的印象。嘴巴也歪曲。

改編

注意因為手使髮流改變。

從俯瞰的角度強調頭髮

為了藉由頭髮表現自由奔放的角色的個性，也可以畫成俯瞰擴大頭髮的面積。手和頭髮接觸的部分要仔細描繪。

純樸、療癒型

臉部的部位全都畫圓一點，配合輪廓。黑眼珠和白眼球的面積會因情緒而改變。

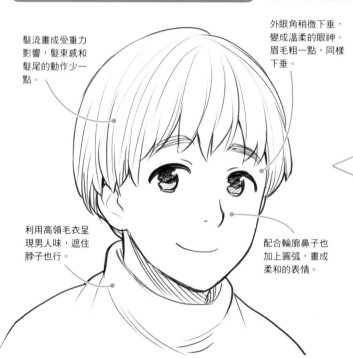

髮流畫成受重力影響，髮束感和髮尾的動作少一點。

外眼角稍微下垂，變成溫柔的眼神。眉毛粗一點，同樣下垂。

利用高領毛衣呈現男人味，遮住脖子也行。

配合輪廓鼻子也加上圓弧，畫成柔和的表情。

角色的個性

1 不太打扮的外表

不裝模作樣，總是很樸素的風貌。雖然不愛打扮，卻有清潔感。

2 一視同仁

秉持著世上沒有惡人的信念，與人交流不設限，交遊廣闊。

3 個性認真謹慎

雖然責任感強烈，但由於個性認真容易沮喪，也因不太有主張，有時會讓人感到不安。

怎、怎麼會…

利用眼睛下面的皺紋強調驚訝。

從俯瞰描繪，強調眉毛和眼睛下垂的樣子。眼睛的黑眼珠小一點，白眼球畫大一點，變成驚訝的表情。

很享受

臉頰有些泛紅。

眉梢、外眼角連結般下垂，變成溫和的表情。注意嘴巴別張得太開。

重點

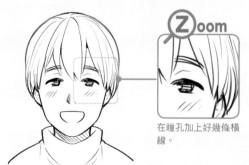

Zoom

在瞳孔加上好幾條橫線。

橫線重疊描繪眼睛表現出溫和感

已進入悟道境界的佛像般的眼睛。在瞳孔加上橫線，光是外眼角下垂，就能更誇大溫和的感覺。

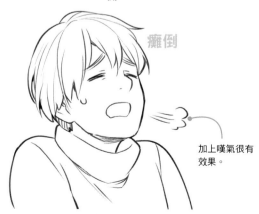
癱倒

加上嘆氣很有效果。

因為稍微往後彎，所以變成有點仰視的畫法。縮著肩膀表現出疲勞感。

強勢型

眉毛和眼睛的空間變窄，總是用力的感覺。嘴巴畫大一點，變成豪邁的印象。

畫出髮束感，髮尾翹起呈現躍動感。

眉毛彎成銳角，眼睛畫成細長銳利。眉毛和眼睛的間隔窄一點。

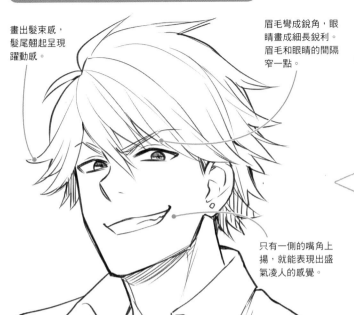

只有一側的嘴角上揚，就能表現出盛氣凌人的感覺。

角色的個性

1 想引人注目的狂野風格

頭髮翹起、戴耳環、立起襯衫的領子等……刻意引人注目。

2 傲慢強勢的態度

自我感覺良好，不被旁人的意見左右。雖然傲慢，但行動力卓越。

3 想法表露出來

因為直接表達情緒，所以容易被討厭，不過個性淺顯易懂也有人喜歡。

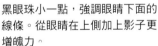

…你竟敢如此

有些俯瞰，強調逼近的樣子。

手伸進頭髮中，變成更加煩惱的樣子。

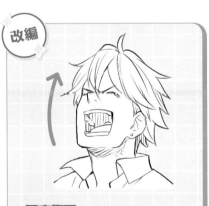

真的嗎～

畫出側臉、有點仰視，仰望天空的樣子。強調下巴、腮幫子的線條。

黑眼珠小一點，強調眼睛下面的線條。從眼睛在上側加上影子更增魄力。

改編

極度仰視加強嘴巴的存在感

由於在仰視的角度嘴巴面積變大，所以高聲笑等用嘴巴表現的動作很有效果。如果是正面的情緒，仰視容易表現。

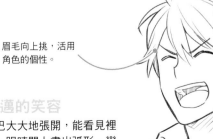

眉毛向上挑，活用角色的個性。

豪邁的笑容

嘴巴大大地張開，能看見裡面。眼睛閉上畫出弧形，變成笑容。

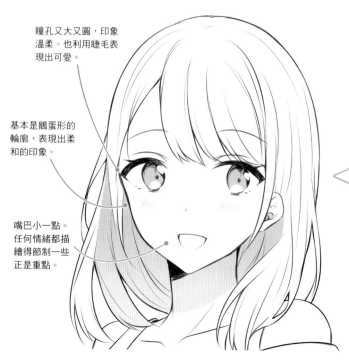

輕柔型

鵝蛋形輪廓，注意圓圓的瞳孔。加上肩膀就能畫出可愛的模樣。

瞳孔又大又圓，印象溫柔。也利用睫毛表現出可愛。

基本是鵝蛋形的輪廓，表現出柔和的印象。

嘴巴小一點。任何情緒都描繪得節制一些正是重點。

角色的個性

1 感覺自然

雖然注重時尚但搭配較少，外貌看起來自然。

2 對所有人都公平

擁有自己的意志，同時也尊重接受他人的意志，所以受到所有人喜愛。

3 也會勞心

座右銘是以和為貴，所以有時會喪氣。

真拿你沒辦法

由於稍微低頭，所以畫到頭頂部。

畫成八字眉讓眼睛有笑意，變成又笑又惱的表情。表現出替旁人費心的性格。

由於是回頭的姿勢，頭髮也有出現動作。

哎呀？

眼睛圓圓地睜開，白眼球大一點，露出驚訝的表情。嘴巴畫小一點。

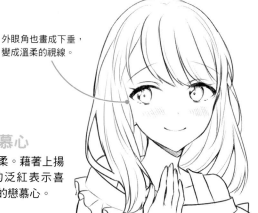

外眼角也畫成下垂，變成溫柔的視線。

成年人的戀慕心

眉毛下垂表情溫柔。藉著上揚的嘴角和臉頰的泛紅表示喜悅，表現出模糊的戀慕心。

很會撒嬌型

水汪汪的大眼睛，和臉頰的泛紅正是迷人之處。加上手更能提升角色的個性。

又圓又大的眼睛朝上看正是法則。從俯瞰描繪更能強調。

臉頰總是加上腮紅的印象，可以讓它泛紅。

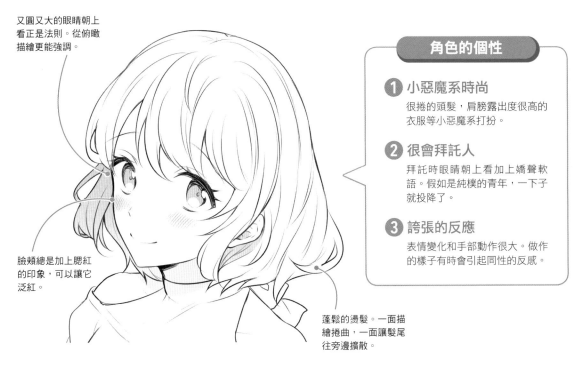

角色的個性

① 小惡魔系時尚

很捲的頭髮，肩膀露出度很高的衣服等小惡魔系打扮。

② 很會拜託人

拜託時眼睛朝上看加上嬌聲軟語。假如是純樸的青年，一下子就投降了。

③ 誇張的反應

表情變化和手部動作很大。做作的樣子有時會引起同性的反感。

蓬鬆的燙髮。一面描繪捲曲，一面讓髮尾往旁邊擴散。

撒嬌的表情

由於稍微俯瞰，所以畫到頭頂部。

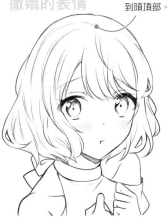

稍微俯瞰，眼睛朝上看。嘴巴畫小一點，表現出困擾的表情。

害羞吐舌頭！

閉上一隻眼睛吐出舌頭的「害羞吐舌頭」的表情。張開的眼睛畫大一點。

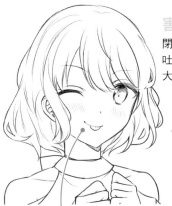

舌頭稍微吐出來。

眼睛的光彩畫大一點。

自然的微笑

眼睛上下以平緩的曲線描繪，眼睛的縱長縮小，變成自然的微笑。嘴巴也畫成適度地張開。

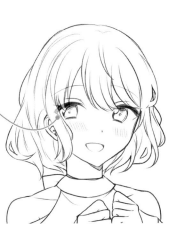

漫畫技法

粗、少

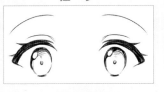

細、多

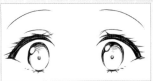

藉由睫毛的粗細和分量調整印象

用1條線在粗細加上強弱描繪睫毛，變成可愛的印象。逐一畫出睫毛，真實感會變強烈，因此按照角色分別描繪吧。

乾脆型

從臉頰到下巴的線條，和眼線畫銳利一點。藉由眉毛的動作表現出情緒。

雖然有點下垂眼，不過眼線畫得比較銳利，便有冷酷的印象。

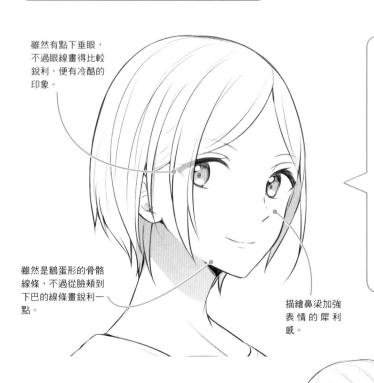

雖然是鵝蛋形的骨骼線條，不過從臉頰到下巴的線條畫銳利一點。

描繪鼻梁加強表情的犀利感。

角色的個性

1 幾乎不穿戴多餘的飾品

只用中意的髮型、衣服打扮自己，不需要多餘的裝飾或道具。

2 不拘泥小節

雖然意志與目的明確，卻不在意瑣碎的事，也不說別人的壞話。

3 想法轉變得很快

一旦決定就一路前進，對於失敗不會耿耿於懷。也具備行動力，受到旁人另眼相看。

冷靜的笑容

嘴角沒有極度上揚，自然地打開。

沒有極度的表現，頂多眼睛畫得柔和一點，頭髮呈現動感，畫成笑容爽朗的印象。

驚訝仍保持冷靜

黑眼珠畫小一點，眉毛稍微上挑，露出驚訝仍保持冷靜的表情。嘴巴畫在臉部下方也是重點。

汗水的表現不要過多，要若有似無地。

實在是…

雖然一邊的眉毛下垂，有種疲勞感，但是有保持平靜的感覺。

手放在脖子上，畫出困惑的心情。

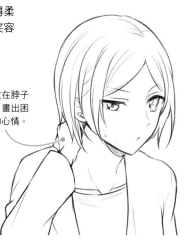

改編

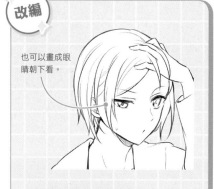

也可以畫成眼睛朝下看。

藉由手伸入的樣子使困惑的程度改變

在「實在是…」手繞到脖子後面的改編。畫成用手撥頭髮的動作，就能放大困惑的程度。

辣妹型

臉部部位的弧度加大，注意向上向量描繪。睫毛很茂密。

描繪波浪般較大的捲曲。露出額頭強調開朗的個性。

替換左右裝飾品的種類，誇大華麗的形象。

睫毛大一點，畫粗一點強調。利用眨眼再加強印象。

角色的個性

1 茂密華麗

妝容、睫毛、裝飾品加乘的美意識。頭髮也是大幅擺動的華麗風格。

2 最喜歡喧鬧

率直地享受開心事的個性。總是在找樂子，表情開朗，交遊廣闊。

3 單純的性格是好也是壞

正面的時候純真的心能獲得滿足，不過負面的時候會極度沮喪。

吃驚

眼睛稍微睜大的狀態，眉毛平緩地彎曲。嘴巴縱向小小地張開，露出驚訝的表情。

白眼球部分畫大一點在「驚訝」也很重要。

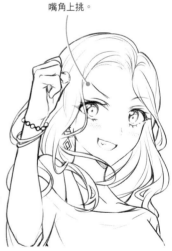

一邊的眉毛配合嘴角上挑。

上啊上啊！

眉毛左右變動呈現動感。畫出牙齒就能散發出有幹勁的感覺。

在嘴巴兩側加上黑點的筆觸，呈現臉頰的動作。

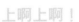

…謝謝

嘴角上揚讓臉頰泛紅，做出高興的表情。眉毛呈八字，可以畫成眼睛朝上看。

改編

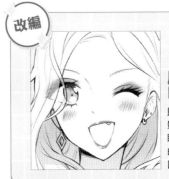

用眼線、腮紅、口紅誇大妝容

即使不能使用顏色，藉由線條和影子能畫成化妝過的臉蛋。雖然眼線、腮紅、口紅是絕對必備的，但是過度描繪會變得很雜，因此須注意。

少爺型

圓圓的輪廓、大大的黑眼珠等，斷然地加入幼兒的要素。滑稽的表現很有效果。

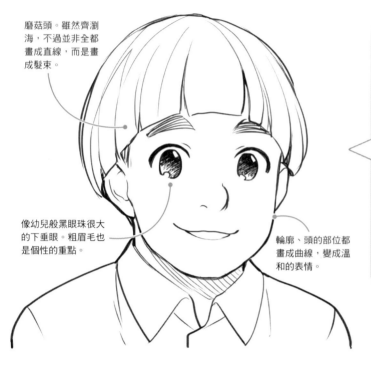

磨菇頭。雖然齊瀏海，不過並非全都畫成直線，而是畫成髮束。

像幼兒般黑眼珠很大的下垂眼。粗眉毛也是個性的重點。

輪廓、頭的部位都畫成曲線，變成溫和的表情。

咦咦咦咦～！

因為是情感直接表達的角色，所以眼睛和嘴巴誇張地打開。藉由頭髮的動作，也表現出身子向後仰的感覺。

黑眼珠小一點，讓驚訝程度極大化。

在臉的上半部加上影子很有效果。

無力…

有點俯瞰的角度，嘴巴無力地張開，加上肩膀便成了氣餒的表現。嘴巴、眉毛的形狀也大大地歪斜。

漫畫技法

表示情感程度的眼淚三段活用

像是忍住眼淚、抽泣、號哭，就連哭泣的動作程度也有所不同。含著眼淚、淚水快要滑落、流淚，依照情緒分別描繪吧！

忍住眼淚

抽泣

號哭

女性化型

別呈現骨感，畫成柔和的輪廓，眼睛和嘴巴加強簡化變成娃娃臉。

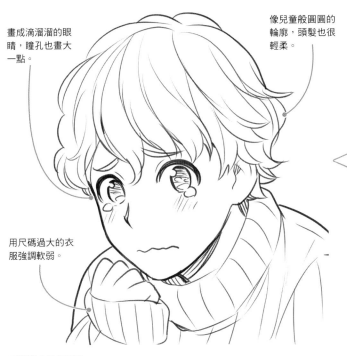

畫成滴溜溜的眼睛，瞳孔也畫大一點。

像兒童般圓圓的輪廓，頭髮也很輕柔。

用尺碼過大的衣服強調軟弱。

角色的個性

1 稚嫩的外表

維持童年時期的輪廓成長後的容貌，表情也很柔和。穿著西服的風貌。

2 缺乏自信個性懦弱

缺乏責任感和使命感，缺少自己解決問題的能力。同性和異性都覺得不可靠。

3 純樸，能激起母性本能

雖然懦弱卻純潔，是令人想要保護的對象。情緒起伏劇烈。

頭髮配合臉部傾斜流布。

迷迷糊糊…

在眼睛下面加上皺紋變成愛睏的眼睛。注意畫得太濃會變成黑眼圈。加上嘴巴時也畫出口水。

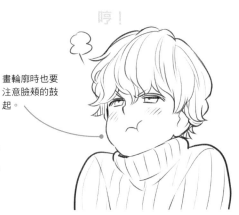

哼！

畫輪廓時也要注意臉頰的鼓起。

眼睛變細，畫成上挑眉表現憤怒，加上讓臉頰鼓起的線條，畫成年幼的憤怒表情。

 改編

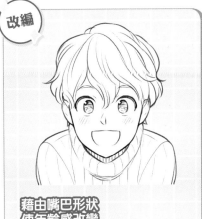

藉由嘴巴形狀使年齡感改變

嘴巴畫成半月形等，讓年齡感上升，有穩重的感覺。右圖是畫嬰兒的嘴巴時常用的形狀，在表現稚嫩時很有效。

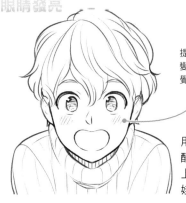

眼睛發亮

提高臉紅的線條，變成嘴角上揚的感覺。

用閃閃發光的眼睛描繪沉醉喜悅的表情。嘴巴也加上圓弧嘴角上揚，保持娃娃臉。

有女人味型

以女性的骨骼與髮質為基本，在臉部部位和脖子等加入男人味正是描寫的訣竅。

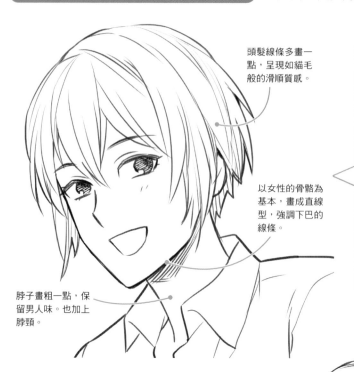

頭髮線條多畫一點，呈現如貓毛般的滑順質感。

以女性的骨骼為基本，畫成直線型，強調下巴的線條。

脖子畫粗一點，保留男人味。也加上脖頸。

角色的個性

1 中性的形象

由於苗條，打扮起來像女性，也喜歡貼合身體線條的時尚。

2 內心強勢

雖是中性的外表，但並不怯懦，有骨氣。能清楚明白地拒絕。

3 對男女都平等對待

由於對男女同樣地對待，所以不分性別受到喜愛。有時看起來對於談戀愛漠不關心。

寂靜的憤怒

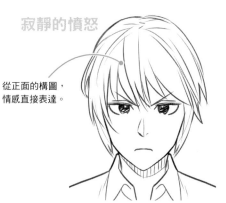

從正面的構圖，情感直接表達。

向上挑的眉毛和眼睛接近，加強眼神。嘴巴閉成一字，心中充滿憤怒。

低頭時髮流朝下。

垂頭喪氣

畫成俯瞰表現出消沉的感覺。眼睛朝下看，流下一行淚，呈現寂靜悲傷的樣子。

…怎麼會

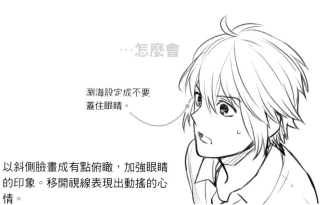

瀏海設定成不要蓋住眼睛。

以斜側臉畫成有點俯瞰，加強眼睛的印象。移開視線表現出動搖的心情。

重點

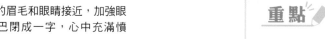

畫出鵝蛋形輪廓。

基本上是女性的輪廓調整細微部分變成男性

基本輪廓是鵝蛋形，沒有銳角的線條。下巴尖一點，和臉頰直線連接，表現出男人味。眼睛畫小一點也是散發男人味的訣竅。

強硬型

有稜角的骨骼加上粗眉毛。眼睛和眉毛接近快要緊貼在一起，畫出強而有力的容貌。

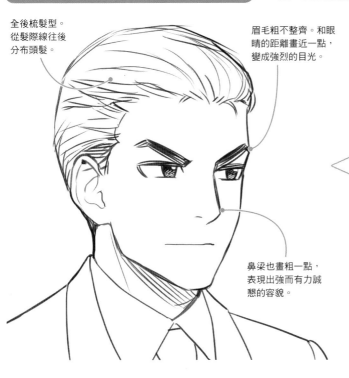

全後梳髮型。從髮際線往後分布頭髮。

眉毛粗不整齊。和眼睛的距離畫近一點，變成強烈的目光。

鼻梁也畫粗一點，表現出強而有力誠懇的容貌。

角色的個性

1 愛打扮，整齊

不會奇裝異服，以原本的樣貌整理服裝儀容，不穿戴多餘飾品的風貌。

2 情緒總是很直接

不正當的事不合性情，正義感強烈。不被流行與誘惑迷惑，不忘本位。

3 對於異性很笨拙

不懂玩樂與戀愛，與女性的來往方式很拙劣。用字遣詞生硬，欠缺幽默感。

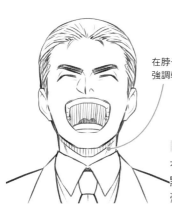

在脖子加上深影，強調朝上的角度。

哈哈哈！

有些仰視。嘴巴誇大一點，畫出嘴巴裡面，加強豪邁的印象。

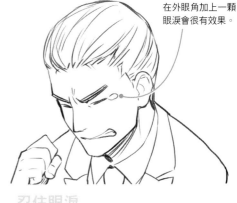

在外眼角加上一顆眼淚會很有效果。

忍住眼淚

眉梢用力上挑，皺起眉頭變成可怕的表情。嘴巴歪扭，咬緊牙關，強調懊悔。

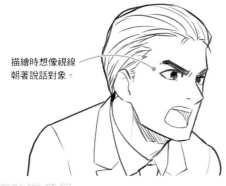

描繪時想像視線朝著說話對象。

不改變意見

眉頭靠近，在眉間加上皺紋，變成銳利的視線。嘴巴大大地張開，令人聯想音量很大。

改編

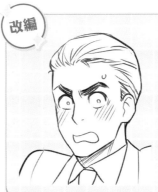

描繪意外的一面擴大角色的深度

為了加深角色的深度，也描繪平常看不到的表情。如果是強硬的角色，與女性接觸的場面很有效果，藉由表情軟化的樣子也能展現角色全新的一面。

不同類型 其他世代

正在發育的孩子，成長程度會顯現在外貌上。在社會上安身立命的大人世代，生存方式與外表有直接關聯。掌握特徵分別描繪吧。

妹妹型

相對於身體頭比較大，相對於臉部把眼睛畫大一點。嘴巴也加強簡化描繪。

相對於身體頭的比例比成年人還要大。加上肩膀更容易傳達這一點。

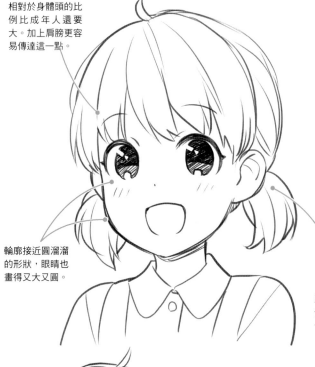

輪廓接近圓溜溜的形狀，眼睛也畫得又大又圓。

角色的個性

1 反映出閃閃發光的內心

像布偶裝一樣頭和眼睛很大，非常可愛。雙眼總是閃閃發光。

2 愛哭愛笑

情感立即表露出來。很難抑制情感，會立刻表現在臉上。

3 最愛可愛的東西

開始意識到身為女性，打扮和隨身物品想要備齊可愛的東西。

頭髮打結處的位置高一點，便是有活力的印象。要是低一點就會變成文靜的印象。

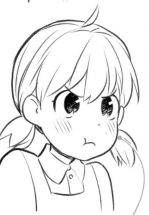

氣呼呼！

眉毛向上挑變成憤怒的眼神。臉頰鼓起，在嘴角的一側加上線條。

注意如果臉頰過度鼓起，就會變成下半部很寬。

眼睛畫成朝卜看。

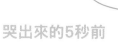

哭出來的5秒前

以有些俯瞰描繪，眉毛變成八字。咬住嘴唇，在眼眶畫出淚水，變成用力忍住的表情。

弟弟型

配合輪廓，髮型是圓圓的形狀，眼睛和鼻子也畫圓一點。淚水、汗水、漫畫符號也要有效地運用。

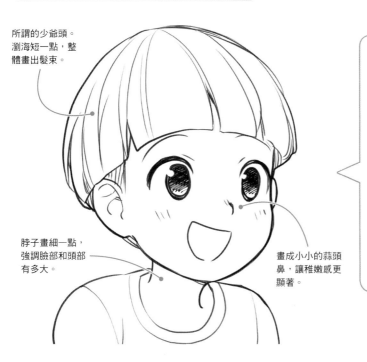

所謂的少爺頭。瀏海短一點，整體畫出髮束。

脖子畫細一點，強調臉部和頭部有多大。

畫成小小的蒜頭鼻，讓稚嫩感更顯著。

角色的個性

1 天真無邪的打扮

沒有喜好，如父母所願的髮型和服裝。男人味還不太表現出來。

2 對周遭強烈地表現

開心或難過時都會做出反應，希望身邊的人察覺到。

3 情緒與表情的變化很劇烈

以為在哭泣，沒想到立刻變成笑臉，不久就變成愛睏的表情等，情緒轉變很快。

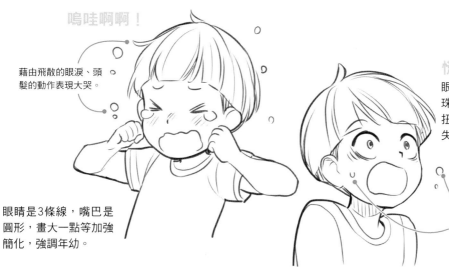

嗚哇啊啊！

藉由飛散的眼淚、頭髮的動作表現大哭。

眼睛是3條線，嘴巴是圓形，畫大一點等加強簡化，強調年幼。

慌張

眼睛畫成圓溜溜，黑眼珠畫小一點。嘴巴畫成扭曲的形狀，表現驚慌失措的心境。

臉和臉以外兩邊都畫出汗水，呈現臨場感。

改編

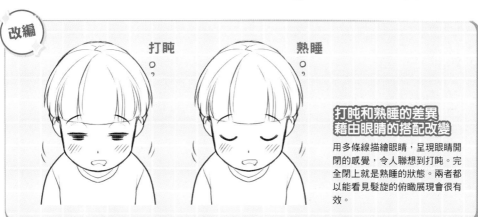

打盹　　　熟睡

打盹和熟睡的差異藉由眼睛的搭配改變

用多條線描繪眼睛，呈現眼睛開閉的感覺，令人聯想到打盹。完全閉上就是熟睡的狀態。兩者都以能看見髮旋的俯瞰展現會很有效。

姊姊型

有點接近成年人的輪廓，以眼睛為中心描寫情緒的變化。頭髮的細微部分也仔細描繪。

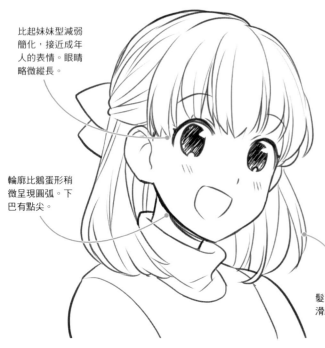

比起妹妹型減弱簡化，接近成年人的表情。眼睛略微縱長。

輪廓比鵝蛋形稍微呈現圓弧。下巴有點尖。

角色的個性

1 注重打扮

綁公主頭等取樂，加入緞帶等道具。衣服也接近成年人。

2 控制情緒

萌生自我意識，向他人傳達意思時也能控制情緒。

3 女人味隱約可見

不只打扮，也開始注意異性。但是，對戀愛還是很晚熟。

髮束少一點，呈現滑順的質感。

急躁

頭髮畫成散開，呈現臉部的動作。

畫成俯瞰往下看著對方的構圖，強調急躁的情緒。嘴巴也可以尖一點。

由於是俯瞰，露出公主頭的交界線。

咦咦咦～！

眼睛睜大，黑眼珠畫小一點，露出驚訝的表情。因為是俯瞰所以看不見脖子。

改編

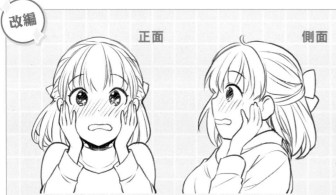

正面　　　　側面

用正臉和側臉表現初戀

縮著肩膀，手放在臉頰上的動作。雖然側臉比較能表現出身子向後仰的感覺，不過臉紅眼睛睜大的表情，從正面比較能傳達。

哥哥型

嘴巴以外的臉部部位比弟弟型畫得小一點。加強表現隨著情緒不同的部位變化。

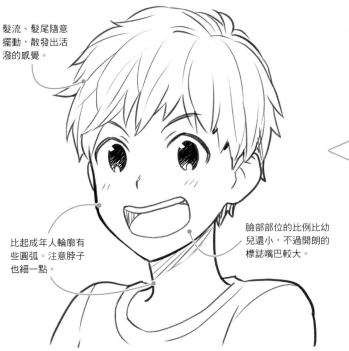

髮流、髮尾隨意擺動，散發出活潑的感覺。

比起成年人輪廓有些圓弧。注意脖子也細一點。

臉部部位的比例比幼兒還小，不過開朗的標誌嘴巴較大。

角色的個性

1 便於活動身體的服裝

對於時尚和異性還沒有興趣的年紀。頭髮短，挑選身體能自由活動的服裝。

2 愛逞強的膽小鬼

因為追求「帥氣」而表現出逞強，不過內心還很脆弱，有時會掉眼淚。

3 比起身體
內心尚未發育完全

長高逐漸看得見骨骼，不過男人味還不夠。天真無邪，內心仍很幼稚。

悔恨的眼淚

畫成眼睛朝下看，咬住嘴唇的形狀。畫成有點俯瞰，表現低頭的姿態。

汗水不是在眼睛的正下面，而是往外挪動，和淚水有所區別。

愤怒符號也可以加在上側。

哼！

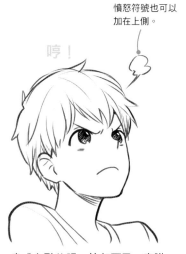

畫成有點仰視，抬起下巴，意識朝向前方。用ヘ字嘴表達憤怒。

掩飾難為情

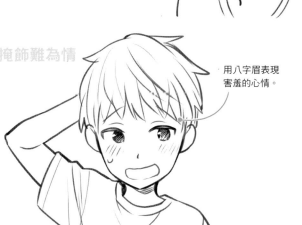

用八字眉表現害羞的心情。

黑眼珠畫在旁邊，變成移開視線的情境。用抓頭的動作強調心情。

優雅型

眼皮畫厚一點表現年齡增加，不過別加上不必要的皺紋。確實畫出鼻梁。

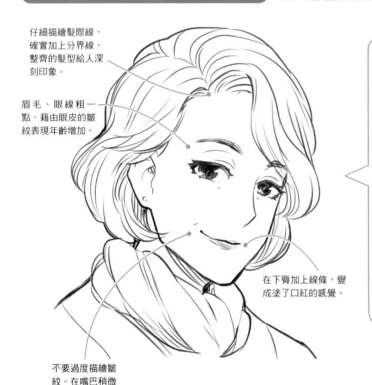

仔細描繪髮際線，確實加上分界線，整齊的髮型給人深刻印象。

眉毛、眼線粗一點。藉由眼皮的皺紋表現年齡增加。

在下脣加上線條，變成塗了口紅的感覺。

不要過度描繪皺紋。在嘴巴稍微加上即可。

角色的個性

1 以高度美意識打扮

皮膚和頭髮注意保養，妝容、頭髮的造型設計、衣服等非常洗練。

2 由於手頭寬裕內心很從容

具有財力，對打扮頗有自信，因此內心也會生出從容的情緒，表情很自然。

3 舉止優雅

不只外表的品德，從動作與舉止也能感受到品格。散發出熟年的魅力。

以側面的角度強調鼻梁。

吃驚

眼睛睜大，嘴巴稍微張開放鬆力量。用手放在嘴巴的動作，表現瞬間的變化。

充滿傷感

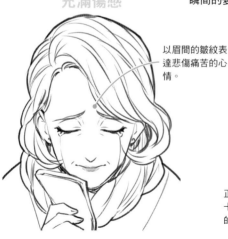

以眉間的皺紋表達悲傷痛苦的心情。

畫成有點俯瞰，眼睛和嘴巴閉上。眼淚直流，表現出嫻靜的印象。

哎呀…

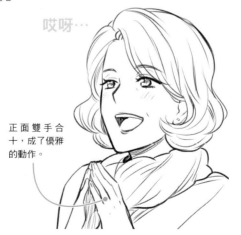

正面雙手合十，成了優雅的動作。

眉毛和眼睛下垂，嘴巴別張得太開，保留品格。眼瞼畫成下垂，變成陶醉的表情。

花花公子型

輪廓畫出銳角，用粗線描繪鼻梁，變成輪廓深邃的容貌。眉間的描寫正是花花公子角色的關鍵。

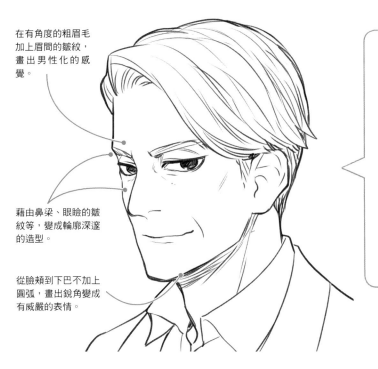

在有角度的粗眉毛加上眉間的皺紋，畫出男性化的感覺。

藉由鼻梁、眼瞼的皺紋等，變成輪廓深邃的造型。

從臉頰到下巴不加上圓弧，畫出銳角變成有威嚴的表情。

角色的個性

1 穿著高品質的衣服

光是披上夾克就很像樣的風貌。頭髮的造型也很洗練。

2 有度量
堂堂正正

擁有財力，推動商業的手腕堪稱一流。在勝敗之際表情會變得嚴厲。

3 也有愛開玩笑的一面

全心全力地努力，歇口氣時會看到原本的表情，散發出親近感。

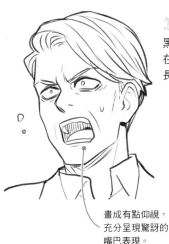

怎麼可能！

黑眼珠極小，表現出大為驚訝。在下眼瞼加上線條也是重點，助長睜大眼睛的感覺。

畫成有點仰視，充分呈現驚訝的嘴巴表現。

無力⋯

用亂髮、八字眉、瞇起的眼睛等描繪洩氣的樣子。有些向後仰的構圖也是重點。

弄亂衣服呈現氛圍。

漫畫技法

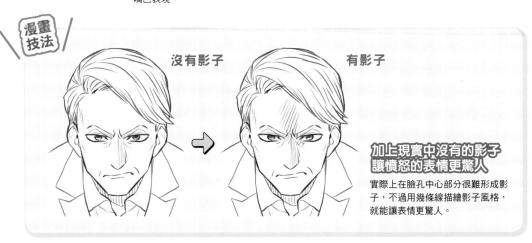

沒有影子　　　　有影子

加上現實中沒有的影子讓憤怒的表情更驚人

實際上在臉孔中心部分很難形成影子，不過用幾條線描繪影子風格，就能讓表情更驚人。

輪廓、臉部部位都以圓形為基本。藉由手部動作描寫情感和姿態模樣。

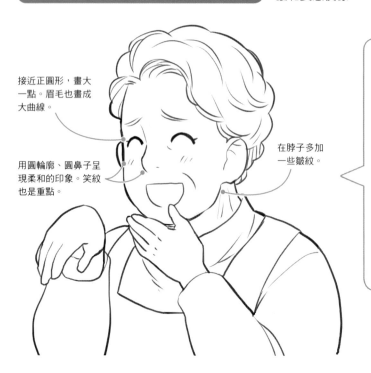

接近正圓形，畫大一點。眉毛也畫成大曲線。

用圓輪廓、圓鼻子呈現柔和的印象。笑紋也是重點。

在脖子多加一些皺紋。

角色的個性

1 流露出生活感

以家事為中心，因此穿著便於活動。平常不戴裝飾品等。

2 性子好，個性爽朗

沒有企圖，以原原本本的心待人。雖然性情溫和，但是會對錯的事動怒。

3 喜歡說話愛管閒事

雖然也善於聆聽，但是喜歡聊自己的事。儘管好管閒事，但卻太過火，別人有時覺得很困擾。

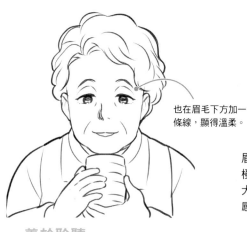

也在眉毛下方加一條線，顯得溫柔。

善於聆聽

眼瞼下垂，眼睛瞇起來，變成溫柔的印象。在眼睛和嘴巴加上皺紋。

太驚人了！

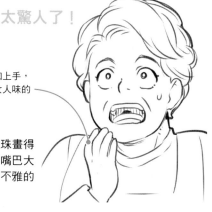

在嘴邊加上手，變成有女人味的動作。

眉毛有圓弧，黑眼珠畫得極小，變得滑稽。嘴巴大大地張開，不要有不雅的感覺。

用憤怒的漫畫符號強調情緒。

喂！

用粗線條描繪眉間的皺紋。嘴巴張開露出牙齒，傳達出大聲的感覺。

漫畫技法

靈活運用表示血管浮現的憤怒的漫畫符號

憤怒時會在太陽穴浮現血管。加上變成符號的漫畫符號就能表現憤怒。按照憤怒與簡化的程度分別運用不同的形狀吧！

大叔型

下垂眼、臉頰鬆弛、下巴的脂肪感等，注意描繪肌肉下垂。

髮際線畫在上面，臉的面積顯得很大。

畫成縱向四角形輪廓，下巴畫小一點，臉頰鬆弛。

用下垂眼描繪渾圓的瞳孔，臉部面積畫大一點。

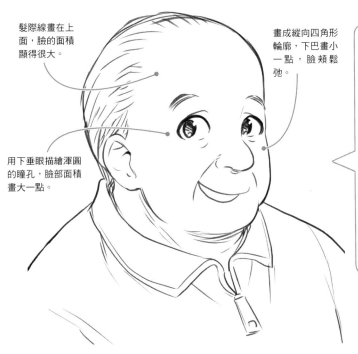

角色的個性

1 都是溜圓的鵝蛋形

和只是肥胖的體型不同，臉部皮膚鬆弛，肚子上下左右凸出，胖呼呼的。

2 幸福氣場全開

隨著體型心靈也很滿足，平時胸襟開闊。情緒變化引起的反應很誇張。

3 不在意他人的目光

大聲笑，大大地嘆氣，不在意旁人，情感表現在外。

唉唉唉唉唉…

加強法令紋呈現疲勞感。

畫成有點俯瞰，各個部位也以向下向量描繪氣餒的樣子。

並非極度喜悅，黑眼珠畫小一點很有效果。

哦哦！

眉毛上挑，露出鼻孔，畫出向上向量。藉由臉頰泛紅表現可愛感。

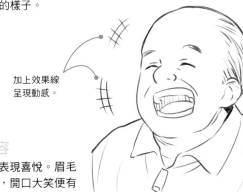

加上效果線呈現動感。

爽朗的笑容

畫成朝上容易表現喜悅。眉毛和外眼角下垂，開口大笑便有爽朗的印象。

漫畫技法

使用表示聲音振動和空氣動作的漫畫符號

漫畫符號能協助表達角色的動作與情緒。大聲等聲音振動、嘆息等空氣動作就用各種漫畫符號來表現。

家長教師會會長型

頭髮整齊、輪廓銳利、臉部部位呈現俐落感。也來挑戰滑稽的描寫。

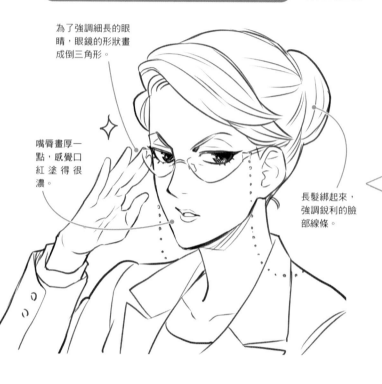

為了強調細長的眼睛，眼鏡的形狀畫成倒三角形。

嘴唇畫厚一點，感覺口紅塗得很濃。

長髮綁起來，強調銳利的臉部線條。

角色的個性

1 傾盡全力的妝容

連1根亂髮都沒有的髮型設計，非常整齊，妝容無可挑剔，無懈可擊。

2 敵對心強
自我防衛力高

為了貫徹主張，維持自尊心，壓制反抗的人。以言語責備為主。

3 沒想到很不善於
控制情緒

雖然留意假裝冷靜，但是一旦失去自尊心，就會不客氣地表達情緒。

驕傲自滿的笑容

雖然眼睛閉上，但畫出睫毛，表現出有化妝的感覺。

畫成有點仰視，身子向後仰加強驕傲自滿的感覺。嘴巴畫大一點，變成高聲笑的表情。

咿咿咿～！

藉由翻白眼能在憤怒中表現滑稽的要素。向上挑的眉毛與眉間的皺紋極端一點。

用手帕滑稽地表現嘴巴用力的樣子。

怎、怎麼會這樣…!?

畫成身子向後仰的構圖，加強驚訝的程度。在額頭加上線條等也加強簡化，變成滑稽的描寫。

眼睛睜大接近眼鏡的鏡片，黑眼珠畫小一點表現出巨大的衝擊。

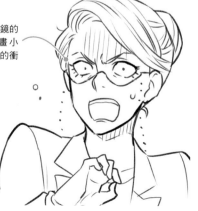

熱血教師型

只要改變招牌特色粗眉毛的形狀和角度，就能表達情緒。也要經常使用淚水和漫畫符號。

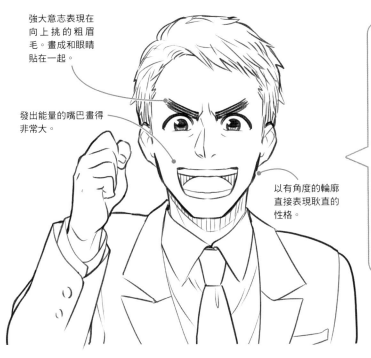

強大意志表現在向上挑的粗眉毛。畫成和眼睛貼在一起。

發出能量的嘴巴畫得非常大。

以有角度的輪廓直接表現耿直的性格。

角色的個性

1 比起外貌熱情更重要

雖然對時尚沒興趣，不過外表凌亂就是內心凌亂，所以服裝儀容很整齊。

2 捲入別人的正面思考

對任何事都很積極，這樣的心情也想和他人共享。

3 有時會燃燒殆盡

雖然直線前進，不過事情不如預期時，全身會失去力氣，變成虛脫狀態。

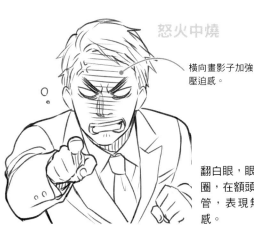

怒火中燒

橫向畫影子加強壓迫感。

翻白眼，眼睛下面有黑眼圈，在額頭畫出浮現的血管，表現無法抑制的情感。

我懂！
我懂啊～！

為了呈現熱血的感覺，淚水和鼻水如瀑布般用線條描繪。咬住嘴脣變得滑稽。

眉毛和眼睛畫成用力靠近。

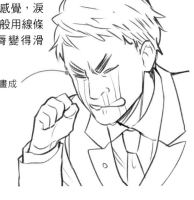

漫畫技法

藉由從身體脫離的物體滑稽地表現角色的模樣

在燃燒殆盡變白的描寫中，以「靈魂脫離身體」的漫畫技法滑稽地描寫也不錯。眼睛畫成小小的圓形等，臉部部位簡化就能畫得很滑稽。

有東西跑出來？

靈魂出竅！

與皮膚鬆弛連動，臉部部位也注意朝下。光是在部分部位加上皺紋就能表達年齡增加。

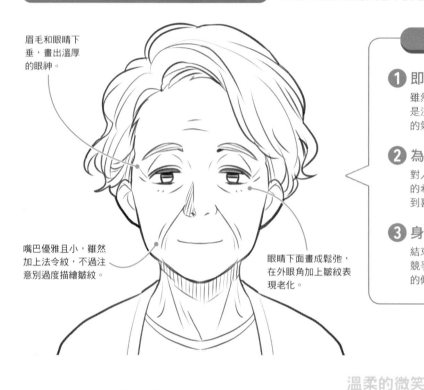

眉毛和眼睛下垂，畫出溫厚的眼神。

嘴巴優雅且小，雖然加上法令紋，不過注意別過度描繪皺紋。

眼睛下面畫成鬆弛，在外眼角加上皺紋表現老化。

角色的個性

1 即使不打扮也很雅致
雖然不花錢在身上穿的衣服，但是注意漂亮整潔，散發出有教養的氣質。

2 為他人的幸福感到高興
對人生有圓滿的感覺，發自自己的希求與希望，對他人的成功感到喜悅。

3 身體和力氣都變小
結束工作與育兒已經很久，沒有競爭心與氣力，有容易悶悶不樂的傾向。

怎、怎麼辦…

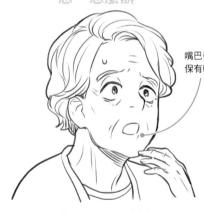

嘴巴張開小一點，保有軟弱的感覺。

黑眼珠又小又圓地睜大的形狀。稍微增加皺紋，表現出因驚訝產生的心情動搖。

溫柔的微笑

眉間畫寬一點，變成柔和的表情。

以眉梢、外眼角下垂的佛相為基本，讓臉頰泛紅，描繪溫柔的印象。

受傷的心

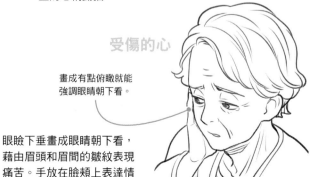

畫成有點俯瞰就能強調眼睛朝下看。

眼瞼下垂畫成眼睛朝下看，藉由眉頭和眉間的皺紋表現痛苦。手放在臉頰上表達情感。

改編

從紀念寫真看到年輕時的模樣
漫畫中常常描繪老人角色的過去。這個時候，不只沒有皺紋的緊實有光澤的肌膚，輪廓與各個部位的樣子也要改變。

爺爺型

加強骨瘦嶙峋的印象正是重點。眉毛、禿頭、鬍鬚等在形成容貌時也很重要。

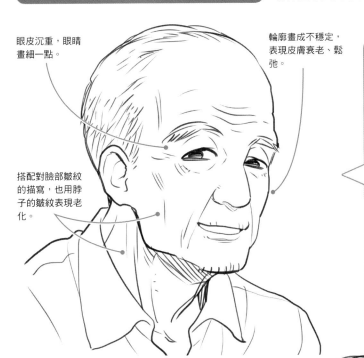

眼皮沉重，眼睛畫細一點。

輪廓畫成不穩定，表現皮膚衰老、鬆弛。

搭配對臉部皺紋的描寫，也用脖子的皺紋表現老化。

角色的個性

1 放鬆的風貌

接受真實的自己自然的狀態。雖然散發的活力較少，不過仍保有威嚴。

2 內心對任何事都不會動搖

聽了別人的話再行動，像這樣經常準備接納，不會因為一點事情就動搖。

3 愛開玩笑的人氣王

能做出對方希望的反應，從小孩到成年人都感覺親近。表情也很豐富。

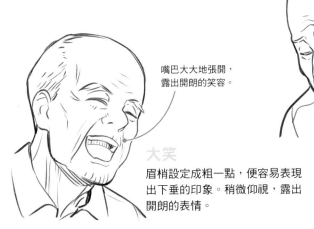

嘴巴大大地張開，露出開朗的笑容。

大笑

眉梢設定成粗一點，便容易表現出下垂的印象。稍微仰視，露出開朗的表情。

臉頰的消瘦程度也加強描繪。

悶悶不樂

眼睛閉上，在眉間加上皺紋畫出沉痛的表情。因為渾身無力，所以稍微前傾。

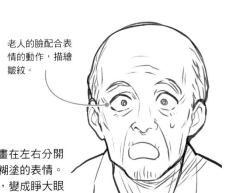

老人的臉配合表情的動作，描繪皺紋。

驚訝

眉毛高一些，畫在左右分開的位置，變成糊塗的表情。黑眼珠小一點，變成睜大眼睛。

改編

只有眉毛稍微年輕一點。

臉部的印象依眉毛的形狀改變

眉毛畫成三角形，1根根畫出眉毛，即使其他部位相同，印象也會不同。眉毛修剪或剃過變整齊，就會影響臉部的平衡。

壞婆婆型

用歪斜的眉毛、細眼睛等呈現壞心眼的感覺。因為是個性強烈的角色，所以加強簡化。

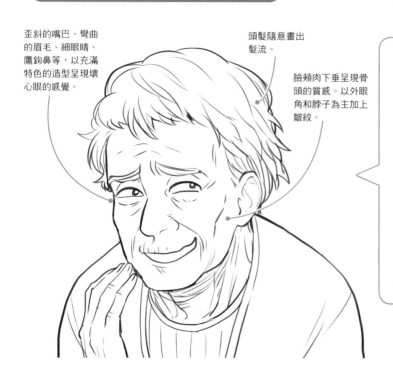

歪斜的嘴巴、彎曲的眉毛、細眼睛、鷹鉤鼻等，以充滿特色的造型呈現壞心眼的感覺。

頭髮隨意畫出髮流。

臉頰肉下垂呈現骨頭的質感。以外眼角和脖子為主加上皺紋。

角色的個性

1 不在意他人的眼光

很愛計較，會對店家持續討價還價等，不在意他人的眼光。大多數人都被她的氣勢壓過。

2 天不怕地不怕

立場或頭銜等對她來說毫無價值。無論任何對象她都毫不客氣地咄咄逼人。

3 他人的不幸是活力泉源

有喜歡讓人困擾，欣賞這個模樣的傾向。不過，體內也流著熱血。

打盹

眉毛下垂閉上眼睛，嘴巴張開毫無防備地睡著的模樣。也可以畫出流口水作為一個重點。

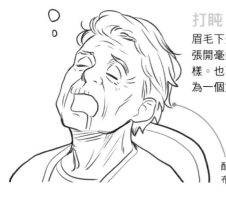

配合倒下的頭分布頭髮。

大聲斥責

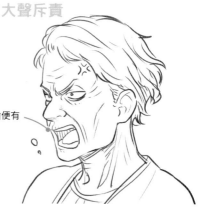

如果露出牙齒便有威嚇的感覺。

嘴巴和眉間活動，臉頰的皮膚被拉扯。脖頸也畫成皺紋被拉扯的狀態。

有時也會流淚

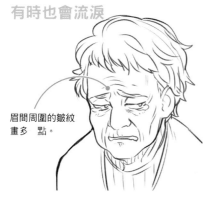

眉間周圍的皺紋畫多一點。

配合八字眉在額頭加上皺紋。黑眼珠畫在旁邊，含著眼淚充滿哀愁。

NG

即使臉部一樣，光是脖子的皺紋就會使印象改變。

如果脖子年輕表情也會看起來年輕

臉部加上太多皺紋，就會妨礙表情的描寫，所以不能描繪過度，不過在脖子皺紋要多畫一些。如果太少就會看起來年輕。

頑固老頭型

輪廓有稜角，皺紋畫得又深又濃。由於是耿直的角色，所以藉由滑稽的描寫形成反差也很有效果。

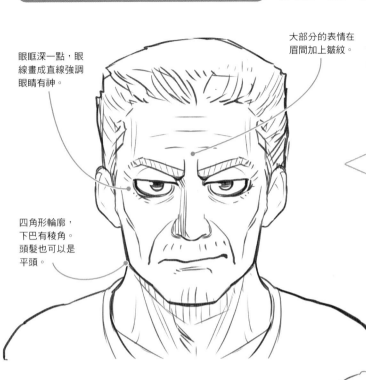

眼眶深一點，眼線畫成直線強調眼睛有神。

大部分的表情在眉間加上皺紋。

四角形輪廓，下巴有稜角。頭髮也可以是平頭。

角色的個性

① 即使肌肉消瘦也很結實

雖然肉體衰老，不過反而骨骼的存在感很強烈，更增威嚴。皮膚整年都是淺黑色。

② 貫徹己道

討厭改變想法和判斷。別人的忠告只是障礙，會呵斥糾纏不休的人。

③ 對孫子和動物沒轍

對於沒有危害的對象敞開心房。面對孫子和寵物會變溫柔。

暴跳如雷

加上唾液呈現動感也不錯。

書成溜肩、駝背的姿勢。

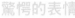
垂頭

低頭，有點俯瞰。眼睛和嘴巴閉上，肩部力量放鬆。因為低頭所以脖子起皺紋。

仰視時大大地露出嘴巴，在下巴下面加上影子。額頭浮現血管，露出牙齒更加驚人。

驚愕的表情

眉間的皺紋變淺。

眼睛畫成圓溜溜，和平常產生反差。黑眼珠小一點，嘴巴畫大一點。

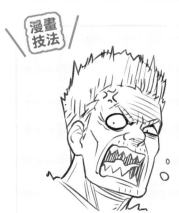

漫畫技法

個性十足的角色簡化會栩栩如生

如果是寫實筆觸能讓角色更加驚人，不過角色個性強烈時，反倒加強簡化也很有趣。部位的特徵也會被強調，能使個性更顯著。

插畫家介紹

在此介紹負責本書製作的插畫家的簡介及作品範例。

灯子

以手機遊戲為主，也進行書籍的插畫製作。
pixiv id=4543768

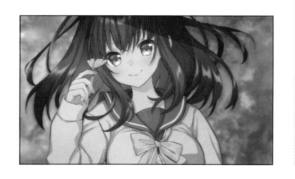

烏羽雨

主要經手文藝、兒童書的裝幀畫。彷彿剪下戲劇性的一個情景的構圖，和印象深刻的光線很有特色。喜歡維多利亞時代的英國。

サコ

福岡縣出身，居住在此的自由插畫家。主要從事角色設計、書籍的裝幀畫與插畫。

柊蒼恋

自由製作角色設計與書籍封套插畫等。網站：https://
www.hiiragisouren.com　Twitter：@souren_11

二尋鴇彦

以歷史類和兒童取向的書籍等為主製作漫畫或插畫。
pixiv id=1804406

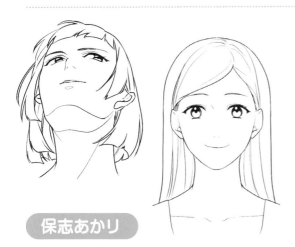

保志あかり

住在東京都。從事手機遊戲與網頁遊戲的角色設計、
卡片插畫等製作。

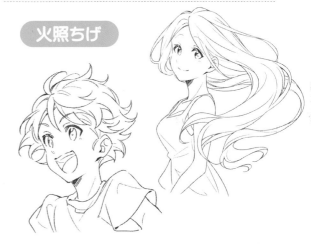

火照ちげ

經歷製作公司的工作後，自2019年成為自由插畫家。
在廣告或書籍封套等廣泛領域展開活動。

PROFILE

中村仁聰（Nakamura Yoshitoki）

東京都內某所漫畫家養成學校講師。負責漫畫素描、背景
畫面遠近感、漫畫基礎描寫、草圖製作、水彩實習、數位漫
畫等課程。在秋田書店、芳文社、第三文明社、潮出版社等
公司執筆。也在各形各色的技法書負責監修。

TITLE

360°全方位解析　漫畫角色臉・髮型・表情入門

STAFF		ORIGINAL JAPANESE EDITION STAFF	
出版	三悅文化圖書事業有限公司	イラスト	灯子、烏羽雨、サコ、柊蒼恋、二尋鴇彦、
監修	中村仁聰		保志あかり、火照ちげ
譯者	蘇聖翔	モデル	安東秀大郎　湯川真結（セントラルジャパン）
			清水優美（イアラ）、細川政樹
總編輯	郭湘齡	ヘアメイク	鎌田真理子
責任編輯	蕭妤秦	デザイン	宮川柚希　山岸蒔　山田素子（スタジオダンク）
文字編輯	張聿雯		小倉奈津江、小堀由美子、德本育民、萩原美和
美術編輯	許菩真	カバーデザイン	村口敬太（Linon）
排版	二次方數位設計　翁慧玲	執筆協力	あまのくぐり
製版	明宏彩色照相製版有限公司	編集協力	川島彩生　若狭和明　松本裕の　松本直美（スタジ
印刷	龍岡數位文化股份有限公司		オポルト）

法律顧問	立勤國際法律事務所　黃沛聲律師
戶名	瑞昇文化事業股份有限公司
劃撥帳號	19598343
地址	新北市中和區景平路464巷2弄1-4號
電話	(02)2945-3191
傳真	(02)2945-3190
網址	www.rising-books.com.tw
Mail	deepblue@rising-books.com.tw

初版日期	2022年6月
定價	480元

國家圖書館出版品預行編目資料

360°全方位解析：漫畫角色臉.髮型.表
情入門/中村仁聰監修；蘇聖翔譯. -- 初
版. -- 新北市：三悅文化圖書事業有限
公司, 2021.12
224面；18.2 x 25.7公分
ISBN 978-626-95514-0-8(平裝)

1.漫畫 2.人物畫 3.繪畫技法

947.41　　　　　　　110020501